版面研究所 6

網頁版面學

LAYOUT

429 個網頁設計要領，創造友善易用的版面

（429個國際頂尖網站，QRCODE隨掃隨參考）

Ryoko Kubota 著　黃筱涵 譯

suncolor
三采文化

Introduction

「希望與客戶討論時，能有範本具體歸納出方向性。」
「雖然有構想，卻不知道需要什麼？該怎麼做？」
「想不出設計的點子。」

本書就是能夠在這些情況派上用場的範本集。

2017年推出的第一版，獲得許多讀者喜愛，成為超過40,000本的暢銷書，由衷感謝各位讀者與創作者的支持。由於本書已經出版超過四年半，網頁設計的呈現方式與趨勢已經有了大幅變化，因此決定全面修訂。

從各個角度欣賞優秀網頁設計，有助於激盪出下一個點子。本書彙整了429個優秀網站設計，數量超過第一版。將從「基本知識」「形象」「配色」「行業」「排版、構圖」「素材、字型與程式」「趨勢」「區塊」這八個方向進行分析。本書均會解說實際使用方法，能夠清楚理解光看網頁無法得知的「設計呈現法與運用法」，讓你立即運用在網頁製作上。

從「我想打造散發透明感的設計」這種以形象出發的設計，到「要製作餐廳、咖啡廳網頁」這種以行業出發的設計都有，能夠依目的找到符合需求的設計，很適合在工作需求時拿來翻閱的事典運用。
此外這次也增加了「從趨勢出發的設計」單元，解說現在流行的設計與技術。只要閱讀本書，就能夠知道最新設計訊息。

本書進行的同時，我也擔任數位好萊塢STUDIO的講師，透過學生們了解大家都在「煩惱些什麼」「想知道什麼」，所以決定站在網頁設計師新手的角度，依照「如果有這種書就好了」的需求呈現。即使是剛開始學習網頁設計的人，也能快速上手。

想要成功完成網頁設計，就必須接觸大量的網頁，從形形色色的視角檢視設計，並培養出解析網頁的能力。
若本書能夠讓你在製作網頁設計時派上用場，我將深感榮幸。

Ryoko Kubota
（久保田涼子）

Contents

PART 2　從配色出發的設計

PART 3　從行業、類型出發的設計

PART 4　從排版、構圖出發的設計

PART 5　用到素材、字型、程式的設計

How to use this book

本書使用方法

嚴選429件優質網頁的範例集,為了讓網頁設計相關人士遇到瓶頸時能夠立刻派上用場,刻意將目錄編配得讓人需要時可以馬上找到需求頁面。欣賞優秀的實例,將會成為打造下一個創意的實力。可以當作網頁設計的參考書使用,也可以在與客戶討論時拿出來當範本,想不出點子的時候也可以拿出來激盪新火花,所以請務必活用在自己的設計上。

① 主題

按照形象、配色、業種等對網頁設計師或客戶來說很好理解的方式編排,如此一來,透過目錄即可選擇想知道的項目,接著只要翻到該頁即可活用。

② 主題彙整

簡潔扼要地彙整該主題設計時的必要資訊。

③ 內文

解說主題的設計重點,包含以淺顯易懂的方式,說明設計區塊、配色數值、概念圖等的項目。

④ 條列說明

取符合主題的內容解說。左頁的介紹更加詳細,會切割成3個部分解說。

⑤ 網址

標示出實際網頁的網址與QR CODE。可以直接進入網站確認當中的版面呈現方式。

⑥ 實例網頁

實際範例。並會依項目圈選或劃線等,讓讀者可以更快理解。

⑦ POINT／COLUMN

簡單扼要地彙整了設計關鍵,以及最好先了解的資訊。

網頁設計
基礎知識

網頁設計由「形象」與「機能」組成。
彙整了網頁設計相關的基礎知識，包括
目標客群等設計的核心、網頁設計的工
作流程、網頁內可以運用的區塊等。

網頁設計基礎知識

01 何謂設計？

> **Design is not just what it looks like and feels like. Design is how it works.**
> 「設計不只是單純的外觀和感受，而是如何運作。」
>
> 史蒂夫・賈伯斯

兼顧形象與機能，並可實際派上用場的「設計」，和以表現自我為主軸的「藝術」是兩種不同需求的呈現。

想要打造出男女老少都能夠使用的網站，就必須找出明確的目標客群，打造出能夠確實傳遞出品牌形象的機能性。

設計 Design
- 實用
- 客觀
- 能傳遞資訊給目標客群

藝術 Art
- 表現自我
- 主觀
- 大眾無法理解也無妨

形象 × **機能** = **網頁設計**

藉視覺效果傳遞魅力並留下印象

- 色彩搭配
- 照片加工
- 字型設計
- 圖形等裝飾

針對女性！奢華！這種設計中

○ *Bridal Fair*
× **Bridal Fair**

形象冷冽的照片

將資訊彙整得淺顯易懂

- 為資訊安排優先順序
- 將資訊分類
- 以淺顯易懂的方式配置資訊
- 理解視線的流動規則

要考慮到「人們的使用」

- 可以憑直覺操作的動畫
- 好用且可以輕易實現目的的排版與導覽等

Header

Footer

排版時要彙整資訊，讓訪客一眼就看懂。

START

GOAL

訪客的視線會起始於左上，並依「Z」字型依序往右上、左下、右下流動。

了解趨勢

趨勢會隨著硬體與瀏覽器的進化不斷改變，必須不斷探索新網站，以確認該如何運用當下的技術。

以桌上電腦為主的雙欄式網頁設計。

設計趨勢會不斷改變

智慧型手機也適用的單欄式設計。

02 網頁設計的功能

　　網頁設計要打造的，是能夠反映客戶想像的故事性，並透過資訊設計、視覺設計與符合訪客動作的方式，傳遞給目標客群。

　　所以千萬不要忘記真正實際使用網站的訪客視角，製作時必須秉持著客觀性。

客戶
有訊息要傳遞的人

傳遞訊息 →

目標訪客
想傳遞的對象

目標
· 攬客
· 希望訪客索取資料
· 希望訪客購買商品

網頁設計師
彙整資訊並以吸睛且好用的方式呈現

客群
· 男性？女性？
· 年齡層？
· 對象是企業？還是消費者？

例：藝術家網站的更新版

 ▶▶▶

形象
· 放大照片更令人印象深刻
· 透過標題與說明文章的字型尺寸，增添層次感
· 以無論換成什麼照片都合適的無彩色為基礎色，主色則使用散發大自然氛圍的綠色與褐色

機能
· 將內容分門別類
· 將訪客最想知道的表演資訊，配置在第一眼看到的畫面正下方

03 紙本設計與網頁設計的不同

📄 紙本

會在決定好的尺寸中進行排版
※要思考整體呈現方式

色彩：CMYK

距離單位：mm／文字單位：pt、級

設計時要搭配字型、照片、配色與素材

校正並交貨後就無法修正
具有實際厚度

🖥 網頁

會從電腦、智慧型手機等各式各樣的媒體檢視，因此尺寸與呈現方式都會有變動
※要思考整體＋第一眼看見的畫面呈現方式

色彩：RGB

距離單位：px／文字單位：px、em、%、rem、vw、vh

設計時要搭配字型、照片、配色、素材與程式

必須判斷交貨後的技術發展狀況，
讓設計得以長時間使用！

📌 **POINT** 　　　　　　　　　　**提升網頁設計實力的訣竅**

· 請活用本書與P.118介紹的網頁設計參考網站，欣賞大量的網頁
· 善用網頁製作軟體的功能
· 嘗試複製一個優質網站，幫助自學練習。

· 從機能面與形象面這兩個角度考察相關網站
· 了解現今網頁設計的趨勢
· 學習字型、配色與排版方面的知識
· 積極動手實作

網頁設計結構與工作流程

01 基本的網頁結構

網頁設計就是將Photoshop等所設計出的成果，搭配HTML（HyperText Markup Language）語法所製作的。只要將連結貼在文本框裡，就可以嵌入照片、影片與聲音等。在文章內標出「這是標題」「這是段落」等程式碼的話，搜索引擎與瀏覽器就可以認知到網頁的結構。

但是光是這樣會讓網頁中只有文字而已，所以要搭配CSS（Cascading Style Sheets）、JavaScript等語法排版、裝飾與調整動態，才算是完整的網頁。

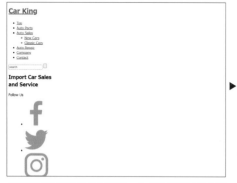

僅使用HTML時的網頁畫面。各項目的配置都未經整理，非常難檢視。

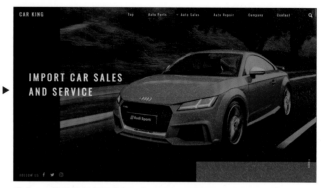

藉由CSS裝飾過的網頁畫面。各項目都經過彙整，並搭配適度的色彩，因此相當易於檢視。

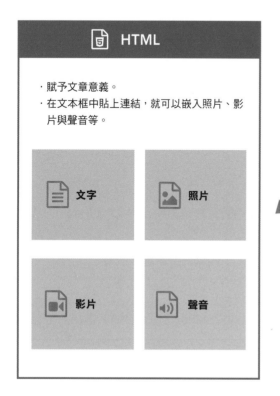

HTML

· 賦予文章意義。
· 在文本框中貼上連結，就可以嵌入照片、影片與聲音等。

文字　照片　影片　聲音

讀取

在 HTML 內控制要素的語法

CSS
可以調整排版的檔案
（例）可以配色或是將照片擺在指定的位置。

JavaScript
調整動態的檔案
（例）幻燈片效果、頁首連結的動態

02 工作流程

下圖彙整了一般網頁製作的工作流程。其中最重要的就是在調查需求時，確實理解發包者（客戶）目標的設計，同時也要考量到網站上線後的運用層面。

尤其畫面中的資訊設計，是決定網頁機能的重要工程。

因此不能先想設計再配置資訊，必須在資訊設計的階段就整理好要放的內容後加以配置，在設計時考量到訪客最方便的操作度與動線。

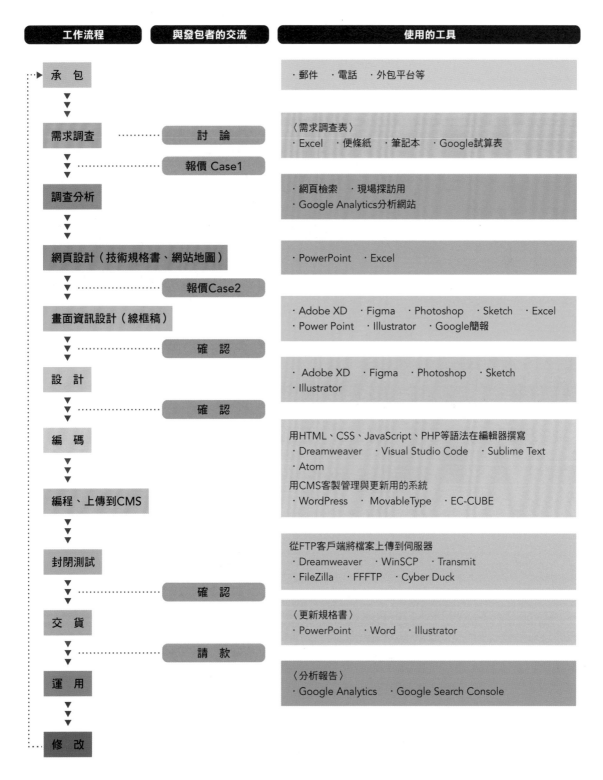

工作流程	與發包者的交流	使用的工具
承包		・郵件　・電話　・外包平台等
需求調查	討論	〈需求調查表〉 ・Excel　・便條紙　・筆記本　・Google試算表
	報價 Case1	
調查分析		・網頁檢索　・現場探訪用 ・Google Analytics分析網站
網頁設計（技術規格書、網站地圖）		・PowerPoint　・Excel
	報價Case2	
畫面資訊設計（線框稿）		・Adobe XD　・Figma　・Photoshop　・Sketch　・Excel ・Power Point　・Illustrator　・Google簡報
	確認	
設計		・Adobe XD　・Figma　・Photoshop　・Sketch ・Illustrator
	確認	
編碼		用HTML、CSS、JavaScript、PHP等語法在編輯器撰寫 ・Dreamweaver　・Visual Studio Code　・Sublime Text ・Atom 用CMS客製管理與更新用的系統 ・WordPress　・MovableType　・EC-CUBE
編程、上傳到CMS		從FTP客戶端將檔案上傳到伺服器 ・Dreamweaver　・WinSCP　・Transmit ・FileZilla　・FFFTP　・Cyber Duck
封閉測試	確認	
交貨		〈更新規格書〉 ・PowerPoint　・Word　・Illustrator
	請款	
運用		〈分析報告〉 ・Google Analytics　・Google Search Console
修改		

網頁設計中的設計區塊

01 網頁的基本構造

　　網頁分成配置LOGO的「頁首」、連結到網站內其他頁面的「導覽列」、放置主要內容的「主要欄位」、放置版權標示、網頁連結等的「頁尾」等。

各區塊都有各自的「機能」與「資訊傳遞區塊」。

| 主頁面結構範例

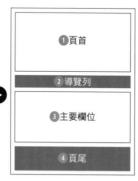

❶頁首

❷導覽列

❸主要欄位

❹頁尾

| 子頁面結構範例

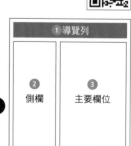

❶導覽列

❷側欄　　❸主要欄位

❹頁尾

http://thefathatter.com

02 4 大排版法則（詳情請參照 P.136 的 COLUMN）

・相近　　・對齊　　・重複　　・對比

03 人的視線流動（Z 型法則、F 型法則）

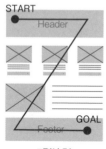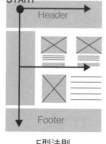

Z型法則　　　　　　F型法則

　　人們檢視網站時，視線會沿著Z型或F型流動。因此按照這個流動狀態配置訴求，能夠讓訪客確實接收到資訊。
　　Z型法則是第一次進入網站時，檢視整體網頁時的模式。視線會從左上往右上行進後，再從左下往右下流動。
　　F型法則是想尋找特定資訊時的閱讀模式。視線會從左邊移往右邊後，再回到原本的位置下方，接著就會重複這個模式直到閱讀完畢。

💬 COLUMN　　　　　用來顯示網站的瀏覽器

　　網頁瀏覽器指的是檢視網站時的應用程式。
　　瀏覽器同樣分成多種，以日本來說，電腦檢視時的訪客多寡依序是Google Chrome、Microsoft Edge、Safari、Firefox，可攜式設備的話依序為Safari、Google Chrome、Samsung Internet Browser※。網站的呈現方式，會隨著瀏覽器對程式碼的解讀、實際安裝的功能、版本而異。

　　因此製作網頁時必須確認是否在不同瀏覽器上，都能夠確實呈現出設計、動態與動畫是否能夠正常運作。

 Google Chrome　 **Microsoft Edge**　 **Safari**　 **Mozilla Firefox**

※StatCounter Global Stats 2021年3月統計

04　網頁的基本構造

頁首

● LOGO　　　　　　　● 檢索欄　　　　　　　　　● 社群網站圖示

導覽列

首頁　　　　　　　　公司概要　　　　　　服務介紹　　　　　　聯絡方式

主要欄位

● 主視覺

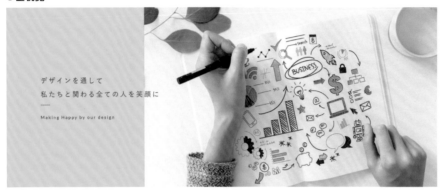

● 圖片　　　　　　　● 影片　　　　　　　● 照片集／幻燈片效果

● 內文（文字）　　　● 標題　　Service　　　● Google Map　　　　● 頁籤
網頁設計不能只做好視覺　　　　　サービス
效果，也必須考量到機能　　　　　　　　　　　　　　　　　　　　　| TAB | TAB | TAB |
層面的問題。因此在設計　● 圖表
前期做好資訊設計是非常　　　　　　　　　　　　● 折疊面板
重要的。　　　　　　　　　A B C　　　　　　　　　　　

● 表單　　　　　　　● 表格　　　　　　　● 清單　　　　　　　● 橫幅

上映時間	1 時間 20 分
言語	日本語 / 英語
対象年齡	15 歲以上

1. 關於網頁設計
2. 改進設計的技巧
3. 今年的趨勢

● 頁面路徑　　　　　● 按鈕連結　　　　　● 載入效果　　● 分頁器　　　　　● 分隔線

首頁 > 聯絡方式

🖥 線上預訂	>

●●●● 1 2 3 4　　　　————●

頁尾

● 版權資訊　　　　　● 網頁連結　　　　　● 書籤　

copyright © coco-factory　UI/UX體驗

網頁設計中的圖像

01 網頁使用的圖像格式

圖像可以透過視覺傳達資訊或形象。網頁主要在用的圖像有屬於點陣圖的JPEG、PNG與GIF，以及新一代格式WebP、屬於向量圖的SVG。這裡整理了各種格式的特徵與適合用法。

點陣圖

· 點陣圖的概念，即為正方點的聚合體
· 放大後，顆粒會變粗
· 適合表現出照片般的細緻色澤與漸層

PNG與WebP可以設為透明

點陣圖的格式種類

JPEG 適合色彩數量多的照片

優點	· 可指定壓縮率
	· 檔案比PNG還要小
缺點	· 畫質一旦調降就無法復原
	· 多次覆蓋存檔後，畫質會變差

GIF 適合 LOGO、圖示、圖形與動畫

優點	· 檔案較小
	· 可透明
	· 可設定動畫
缺點	· 最多只能表現到256色
	· 使用高精細螢幕檢視時，容易看出畫質不佳

PNG 適合色彩數量多的照片、需要透明度的圖像

優點	· 可以透明
	· 可以設定動畫
	· 分成像GIF一樣只能呈現256色的PNG-8，以及可以表現出所有色彩的PNG-24
缺點	· 檔案比JPEG還要大

WebP 適合色彩數量多的照片、需要透明度的圖像

優點	· 可以透明
	· 可以設定動畫
	· 檔案比同畫質的PNG、JPG還要小
缺點	· 截至2021年止，仍非所有瀏覽器可支援

向量圖

· 利用點的座標與連接線等公式數據組成
· 放大後仍相當漂亮，不失真
· 適合重視線與面的插圖、圖示或文字

向量圖的格式種類

SVG 適合 LOGO、圖示、圖形與動畫

優點	· 可以設定動畫
	· 放大也不會變粗糙，適合高精細螢幕
缺點	· 形狀複雜時檔案會很大

Web T → Web D e → Web Design

02 解析度與色彩模式

解析度指的是每英吋中的點數（密度）。網頁用的圖像解析度為72dpi，色彩模式為RGB。印刷用檔案的解析度為300dpi以上，色彩模式為CMYK、灰階或雙色調。

將CMYK的圖像放到網頁上，或者是印刷品使用RGB的圖像時，有時成品的顏色會不符預期。

RGB 72dpi　　　　　CMYK 300dpi

左圖是網頁用的72dpi照片，右圖是印刷用300dpi照片，顆粒粗細程度不同。

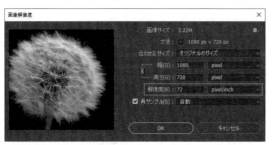

可以用Photoshop的「影像」→「影像尺寸」確認或變更解析度。

可用Photoshop的「影像」→「模式」確認或變更色彩模式。

03 依照螢幕尺寸決定影像寬度

希望影像寬度完全佔滿電腦螢幕時，選擇的輸出尺寸就要以當下最普及的螢幕尺寸為基準。左圖是StatCounter提供的日本螢幕市佔率統計。截至2021年3月止，數量最多的是FULL HD的1920px×1080 px，緊接在後的是HD 1366px×768px。從這個數值可以得知，希望影像寬度佔滿螢幕時，只要最大達1366px以上，就能夠符合大多數的環境。

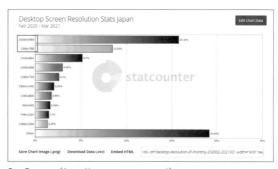

StatCounter（http://gs.statcounter.com/）
2020年2月～2021年3月的統計

🖈 POINT　　　　　要使用 PNG 還是 JPEG ？

希望網站中的照片無論什麼情況都維持漂亮的狀態時，該使用PNG還是JPEG呢？

近年愈來愈多人選擇以PNG輸出，但是要搭配幻燈片效果等，在網站中配置多張大張照片時，就必須特別留意。這運用Photoshop將寬1920px的照片，分別輸出為JPEG（畫質80）與PNG後比較。

可以看出左邊的JPEG約859KB，右邊的PNG則約為3.8MB，容量差了約4倍。檔案大的影像會拖累網頁的顯示速度，所以仍應視情況使用壓縮率較高的JPEG。此外也可以善用線上影像壓縮服務，縮減檔案的尺寸。

【線上影像壓縮服務】
● **Squoosh**（https://squoosh.app/）
● **TinyPNG**（https://tinypng.com/）
● **iLoveIMG**（https://www.iloveimg.com/compress-image）

【WordPress 影像壓縮外掛程式】
● **EWWW Image Optimizer**
（https://ja.wordpress.org/plugins/ewww-image-optimizer/）

網頁設計與字型學

01 打造易讀的網站

按照網站概念選擇適當的字型,並透過文字的尺寸、行距與粗細變化,讓訪客能夠輕易接收到資訊是很重要的。

紙本印刷品專用的編輯設計領域,視為理所當然在使用的字型學,也可以在網頁設計派上用場。舉例來說,只要善加運用網頁字型的優勢,就可以提升視認性與可讀性,成為既漂亮又好閱讀的網站。

字型的基本

字型基本上分成日文與歐文。明朝體或襯線體等會有線條粗細的差異,還有襯線、鱗等裝飾。線條粗細固定的字型則稱為黑體或無襯線體。

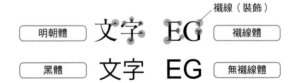

		襯線(裝飾)
明朝體	文字 EG	襯線體
黑體	文字 EG	無襯線體

02 字型的種類

日文字型主要可分成行書體、明朝體、黑體與手寫體。
歐文字型主要可分成花體、襯線體、無襯線體與手寫體。

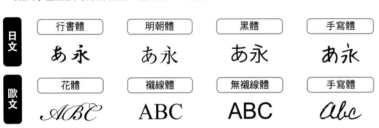

日文	行書體 あ永	明朝體 あ永	黑體 あ永	手寫體 あ永
歐文	花體 ABC	襯線體 ABC	無襯線體 ABC	手寫體 Abc

POINT

屬於手寫體的江戶字型、POP字型等,具有特殊裝飾且種類豐富。這些字型適合用在標題等格外重視設計感的位置,但是考量到可讀性,應避免用在內文。

03 了解字型的形象,選擇符合概念的字型

了解字型的形象,並且按照網站目的選擇適當的字型,能夠提升人們對品牌的共鳴。下圖按照年齡層、性別與形象為字型做了分類。

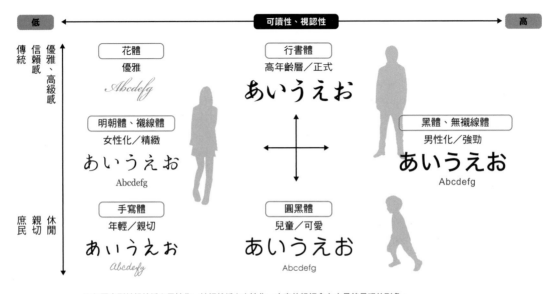

※如同字型較粗就偏向男性化,較細就偏向女性化,文字的粗細會左右最終呈現的形象。

04 調整行距使文章更易讀

文章達數行的時候，行距就格外重要。這時請用CSS的line-height調整吧。

實際適用的數值會隨著文字尺寸與字型而異，但是基本上歐文為120%起，日文為150～200%較為好讀。此外根據觸及率的指導方針建議，每一行的文字若為全形，會建議控制在40個字以內。

Before	After
夕凪の静かな川に、淡い雲が浮かぶ。街が赤くゆらり染まる8月の夕べ。傷跡が残る景色を包み込むような歌が、どこかの	▶ 夕凪の静かな川に、淡い雲が浮かぶ。街が赤くゆらり染まる8月の夕べ。傷跡が残る景色を包み込

05 藉由字型大小帶來的層次感，賦予文章對比感

訪客會透過斜向閱讀或是跳著閱讀，掌握網頁的內容。所以要賦予標題與內文適度的層次感，為文章的文字打造出對比感。

內文字型通常會在14px～16px，標題則設定為兩倍以上的尺寸。若是文字也有粗細差別，就會更易於閱讀。

Before	After
8月の夕べ 夕凪の静かな川に、淡い雲が浮かぶ。街が赤くゆらり染まる8月の夕べ。	▶ **8月の夕べ** 夕凪の静かな川に、淡い雲が浮かぶ。街が赤くゆらり染まる8月の夕べ。

06 透過文字間距的調整改變形象

設定CSS的letter-spacing即可調整文字間距，文字間距過窄會造成緊張感，所以要安排適度的空間，以營造出游刃有餘的氛圍。

letter-spacing通常會像letter-spacing: 0.05em一樣，以em為單位。

Before	After
夕凪の静かな川に、淡い雲が浮かぶ。街が赤くゆらり染まる8月の夕べ。傷跡が残る景色を包み込	▶ 夕 凪 の 静 か な 川 に 、淡 い 雲 が 浮 か ぶ 。街 が 赤 く ゆ ら り 染 ま る 8 月 の 夕 べ 。傷 跡 が

07 左右對齊使文章兩端一致

想要像雜誌一樣，讓文章的兩端對齊（左右對齊）時，可以使用CSS的taxt-align: justify;與text-justify: inter-ideograph實現。

Before	After
夕凪の静かな川に、淡い雲が浮かぶ。街が赤くゆらり染まる8月の夕べ。傷跡が残る景色を包み込	▶ 夕凪の静かな川に、淡い雲が浮かぶ。街が赤くゆらり染まる8月の夕べ。傷跡が残る景色を包み込

08 長文要靠左邊

文章很長的時候，字首統一靠左會比較好讀。設計響應式網頁的時候，電腦瀏覽頁面的文字要靠中央，畫面狹窄的智慧型手機則要靠左邊，如此一來，視線就不必明顯來回折返。

Before	After
夕凪の静かな川に、淡い雲が浮かぶ。街が赤くゆらり染まる8月の夕べ。	▶ 夕凪の静かな川に、淡い雲が浮かぶ。街が赤くゆらり染まる8月の夕べ。

💬 COLUMN　設計實用小技巧

● 助詞與單位的尺寸小一點

Before	After
揺れる花と踊る風	▶ 揺れる花と踊る風
100円	▶ 100円

● 括號改成較細的字型

Before	After
「秋」	▶ 「秋」

● 文字變形、移動

Before	After
揺れる花	▶ 揺れる花

19

色彩基礎知識

01 色光三原色與色料三原色

用來檢視網站的電腦或智慧型手機螢幕是由「色光三原色」所組成，分別是紅（Red）、藍（Blue）與綠（Green）。色彩混在一起後會變亮，三色疊合在一起時會變成白色，稱為加法混合。用CSS設定顏色的時候，指定RGB的方法有兩種，一種是按照0～f的16進位，另一種則是用「,」區隔數值。

（例）■要設定紅色時

・16進位→ff0000

・rgba→（255,0,0,0,5）

※a代表透明度（0是完全透明，1則是不透明）

此外印刷等的顏色則是由「色料三原色」組成，分別為C：青色、M：洋紅色、Y：黃色組成，色彩相疊後會變成黑色，稱為減法混合。想要打造出毫無雜質的黑色，印刷時要再加上K，因此稱為CMYK。

02 色彩三屬性與色調

人類會從「色相」「明度」與「彩度」這三種屬性分辨色彩。色相指的是色彩的種類、明度是色彩的明亮程度，彩度則是鮮豔程度。沒有色彩的白色、灰色與黑色稱為「無彩色」，紅、藍、綠這些帶有色彩的顏色則稱為「有彩色」。

由明度與彩度組合而成的色彩概念稱為「色調」（參照右頁）。

03 網頁安全色

網頁上的顏色，會隨著訪客的螢幕出現少許差異。尤其淺色系更是可能呈現出與設計師意圖完全不同的視覺效果，必須特別留意。

網頁安全色，是大部分螢幕上看起來都差不多的顏色，共有216色。

雖說並非設計時一定得使用網頁安全色，但是要表現出雙色調或是想清晰展現出色彩差異的時候，仍建議參考。

04 站在訪客角度的配色

據說每20名日本男性就有1人罹患色覺辨認障礙，女性則是每500人中有1人。

所以在選擇配色的時候，也要考慮到色覺辨認障礙者的需求，同時也要避免使用完全仰賴色彩的設計，讓每個人都可以輕鬆瀏覽。

| 色光三原色 | 色料三原色 |

RGB＝加法混合　　　　CMYK＝減法混合

| 色相（H：Hue） |

色彩種類

| 明度（L：Light） |

低←　　　　　　→高

色彩明亮度

| 彩度（S：Saturation） |

低←　　　　　　→高

色彩鮮豔度

| 網頁安全色 |

#FFFFFF　　#CCCCCC　　#000000　　#FF3300

#FF9900　　#FFFF00　　#33FF00　　#339900

#0066FF　　#66CCFF　　#CC00FF　　#FF3399

📌 POINT　　　　　色覺類型

C型：一般型，同時具備感知紅、綠、藍的椎體。

P型：缺乏感知紅色的椎體，使色覺出現異常。

D型：缺乏感知綠色的椎體，使色覺出現異常。

T型：缺乏感知藍色的椎體，使色覺出現異常。

※最常見的是先天性色盲。

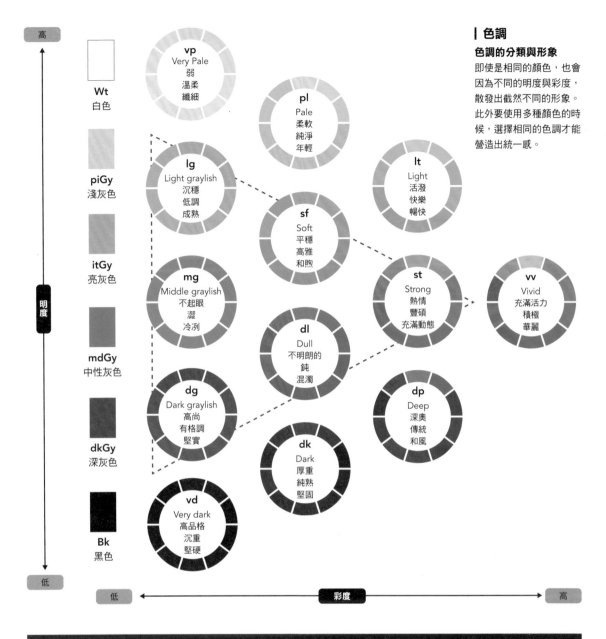

色調

色調的分類與形象

即使是相同的顏色，也會因為不同的明度與彩度，散發出截然不同的形象。此外要使用多種顏色的時候，選擇相同的色調才能營造出統一感。

高

明度

低

低 ← 彩度 → 高

Wt 白色

piGy 淺灰色

itGy 亮灰色

mdGy 中性灰色

dkGy 深灰色

Bk 黑色

vp Very Pale
弱
溫柔
纖細

pl Pale
柔軟
純淨
年輕

lt Light
活潑
快樂
暢快

lg Light grayish
沉穩
低調
成熟

sf Soft
平穩
高雅
和煦

st Strong
熱情
豐碩
充滿動態

vv Vivid
充滿活力
積極
華麗

mg Middle grayish
不起眼
澀
冷冽

dl Dull
不明朗的
鈍
混濁

dg Dark grayish
高尚
有格調
堅實

dk Dark
厚重
純熟
堅固

dp Deep
深奧
傳統
和風

vd Very dark
高品格
沉重
堅硬

💬 **COLUMN** | **從色相環看出互補色，並活用在照片色調補償**

用十二色相環檢視RGB，可以看見黃（Y）的正對面是藍紫色（V）或藍色（B）。這種互為相反的色彩，稱為「互補色」。只要理解色彩的關係性，就能夠活用在色調補償。

互補色
R G M C
Y V B
十二色相環

補償前（偏黃） → **提升藍色調以消除偏色** ▶▶▶▶▶▶▶ **補償後**

照片偏黃的時候，可以用Photoshop的「色調曲線」，將通道選為接近黃色互補色的「藍色」，藉由提升藍色的輸出消除偏黃的問題。

05 色彩的形象

色彩擁有各自的形象，具體形象則隨著個人經驗、國家與文化而異。

企業LOGO所使用的色彩稱為企業識別，能夠用來打造企業形象，並宣傳營運的態度。按照目標客群選擇配色，則有助於行銷。

Joe Hallock針對性別的色彩偏好進行研究後發現，男女都喜歡的是藍色，而男性喜歡大膽晦暗的顏色，女性偏好柔美明亮的色調。

因此這邊將介紹一般色彩形象，以及適用的網站類型。

紅 Red
- 正面形象　熱情、愛情、勝利、積極、衝動
- 負面形象　危險、憤怒、爭執
- 適合網站　餐飲、特賣會等

黃 Yellow
- 正面形象　開朗、活潑、幸福、躍動、希望
- 負面形象　膽小、背叛、警告
- 適合網站　食品、運動等

粉紅 Pink
- 正面形象　可愛、浪漫、年輕
- 負面形象　幼稚、纖細、脆弱
- 適合網站　婚禮、針對女性的網站等

橙 Orange
- 正面形象　親切、有朝氣、家庭、自由
- 負面形象　任性、吵鬧、輕浮
- 適合網站　社群、餐飲、兒童等

紫 Purple
- 正面形象　高級、神秘、高雅、優雅、傳統
- 負面形象　不安、嫉妒、孤獨
- 適合網站　時尚、珠寶、占卜等

褐 Brown
- 正面形象　溫暖、自然、安心、堅實、傳統
- 負面形象　不起眼、頑固、骯髒
- 適合網站　飯店、旅館、室內設計、古典或復古的網站等

藍 Blue
- 正面形象　知性、冷靜、誠懇、潔淨
- 負面形象　寂寞、冷漠、悲傷、膽小
- 適合網站　公司網站、醫療、化學等

白 White
- 正面形象　祝福、純粹、清潔、無垢
- 負面形象　空虛、無趣、冷漠
- 適合網站　醫療、新聞、電子商務、美容、公司網站等

綠 Green
- 正面形象　自然、和平、放鬆、年輕、環保
- 負面形象　保守、不成熟
- 適合網站　戶外、飲食等

灰 Gray
- 正面形象　食用、平穩、低調
- 負面形象　曖昧、疑慮、違法、軟弱無力
- 適合網站　工業、家電、時尚等

黃綠 Yellow green
- 正面形象　新鮮、自然、年輕、新穎
- 負面形象　不成熟、孩子氣
- 適合網站　新生活、新年度、先進的網站等

黑 Black
- 正面形象　高級、優雅、洗練、一流、威嚴
- 負面形象　恐懼、不安、絕望
- 適合網站　汽車、珠寶、時尚等

💬 **COLUMN** 　　　　　　配色參考網站

不知道該怎麼配色的話，建議參考可以提案與取色的網站。

https://colorsupplyyy.com/

https://coolors.co/
https://coolors.co/palettes/trending

http://stylifyme.com/

● **Color Supply**
只要滑動演色表上的滑桿，再點選左右箭頭，就可以提供配色提案的網站。

● **Coolors**
能夠讀取照片後提供相應的配色，也可以提供隨機或是符合趨勢的配色。

● **Stylify Me**
輸入網址就可以獲取指定網站的配色。

💬 **COLUMN** 　　確認在色盲人士眼中是什麼模樣的工具

醫院、行政或服務業等客群廣泛的業種，就請搭配相關工具，確認自己的設計在色盲人士眼中是什麼樣子吧。

http://asada.tukusi.ne.jp/webCVS/

● **Chromatic Vision Simulator**
點選資料夾圖示後，從「File Mode」選擇想檢視的照片，就可以模擬出C型、P型、D型與T型色覺者所看見的模樣。

● **善用 Photoshop 的功能**
這是Photoshop CS4起引進的功能。
「檢視」→「校對設定」即可選擇P型或D型，並透過「色盲」（ctrl（⌘）＋Y）進行模擬。

💬 **COLUMN** 　　　將色彩形象反映在標語與按鈕

暖色系屬於前進色，能夠表現出氣勢；冷色系為後退色，能夠型塑出冷靜的形象。
為了讓訊息更精準傳遞出來，請善加搭配適當的色彩，將其反映在標語與按鈕上吧。

成長できる職場！ `60%OFF ▸`

成長できる職場！ `60%OFF ▸`

暖色系屬於前進色，能夠表現出氣勢，確實表現出話語的含意。

冷色系為後退色，看起來很冷靜，所以不適合這個例子。

配色基礎知識

01 從色相思考配色

一定規則切割色相環，有助於打造出協調的配色。

理論上色相環上相對的兩個顏色、共同形成正三角形的三個顏色、可以組成長方形的四個顏色，都是在視覺效果上相當協調的配色。這裡將要介紹幾個從色相角度決定的良好配色。

透過色相環決定用色

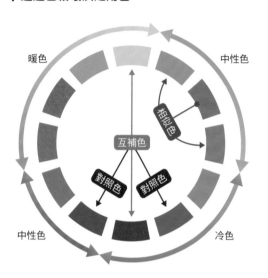

- ■ **相似色**：色相環上位置相近的色彩，能夠形成協調的配色。
- ■ **互補色**：色相環上互相為180度的色彩。
- ■ **對照色**：互補色旁邊的色彩。
- ■ **暖　色**：帶有溫暖感的色彩，是有助於提振精神的興奮色。比冷色更容易吸引目光。同時也是膨脹色，且因為看起來往前突出一樣，又稱為前進色。
- ■ **冷　色**：帶有冷意的色彩，是能夠讓心情平靜下來的冷靜色。同時也是收縮色，且因為看起來像往後退一樣，所以又稱為後退色。
- ■ **中性色**：不屬於暖色與冷色的中間色。

單色配色法（Monochromatic）

僅從色相環中選擇一色，並調整明度與彩度的方法。能夠演繹出具統一感的簡約視覺效果。

類似色配色（Analogous）

將色相環連續的三色組合在一起。由於色相相近，因此能夠輕易產生統一感，不容易失敗。

互補色配色法（Complementary）

將色相環中的互補色搭配在一起。能夠塑造出清晰的對比感，很適合在選擇強調色時參考。

互補色分割配色法（Split Complementary）

取色相環中具互補關係的單側色相左右色彩的三色配色。能夠輕易形塑出整體的協調感。

三分色配色法（Triad）

取色相環中可共同組成正三角形的色彩。能夠在變化豐富且帶來強烈衝擊力的同時，維持良好協調感。

四分色配色法（Tetrad）

以色相環中，間距相當的四個色彩組成。由於共有兩組互補色，所以能夠交織出熱鬧的氛圍。

02 從色調思考配色

這裡要介紹的是除了色相之外，也考慮到彩度與明度的色調配色法。

色調

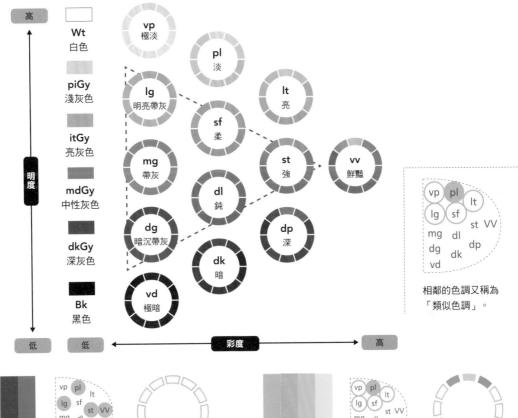

相鄰的色調又稱為「類似色調」。

主色配色

由三種以上的色調組成，但是色相一致（相似色也可）。能夠打造出帶有色彩感的形象。

主色調配色

色調相同（相似色調也可），但是有三種以上的色相。能夠強調出帶有色調感的形象。

累加色調配色

將明度有大幅差異的色調組合在一起，但是色相一致（相似色也可）。能夠在維持統一感之餘，塑造出明快的氛圍。

※主色配色的一種。

同調異色配色

色調相同（相似色調也可），色相則可自由決定的配色法。

※主色調配色的一種。

單色調配色

色調相同（相似色調也可），色相相同（相似色也可）。由於色相、彩度與明度幾乎相同，所以遠看時就像只有單色。

濁色調配色

色調均為中間色，但是色相可自由選擇的配色。適合用來打造出沉穩的氛圍。

照片是影響網站形象的重要因素。

想打造出原創感時，最理想的當然是親自準備照片，但是沒辦法立刻準備素材或是想使用較保險的照片時，也可以運用圖庫網站。這裡要介紹的是買斷式授權的圖庫網站。

https://o-dan.net/ja/

● **O-DAN**

能夠同時檢索數家免費素材網的圖片，有英文與日文版本。

http://www.designerspics.com/

● **DesignersPics**

不必註明版權，可以將高解析度照片用在商業用途的免費國外網站。

https://www.foodiesfeed.com/

● **Foodiesfeed**

專門提供料理、食材、飲品、餐廳等飲食相關照片素材的免費圖庫。

https://altphotos.com/

● **Altphotos**

國外免費圖庫，提供高品質的優美免費照片。

https://stocksnap.io/

● **StockSnap.io**

可以商用，不必標明著作權，還可以自由更動的圖庫。也可按照分類檢索。

https://burst.shopify.com/

● **Burst**

網路商店公司Shopify所經營的免費圖庫網站。

https://kaboompics.com/

● **Kaboompics**

國外免費圖庫，提供許多具透明感的明亮照片。

https://www.reshot.com/

● **Reshot**

國外免費圖庫，提供許多具設計感的圖示與插圖。

https://stock.adobe.com/jp

● **Adobe Stock**

超過兩億個素材，包括照片、影片與插圖，適合專業人士使用。是可供商用的訂閱制／點數制圖庫服務。

1

—

從形象出發的設計

想要打造出具備「透明感」與「高級感」的形象時，該從什麼開始設計呢？這裡將以字型、區塊與用色為主，解說該怎麼做才能夠打造出目標的形象。

01 透明感的設計

▶ 透明感的設計打造法

　　以白色或灰色為基調，強調色則採用高明度的粉嫩色調，能夠營造出充滿透明感的氛圍。

　　淺色調的呈現方式會隨著螢幕而異，所以必須透過多個螢幕確認過後再使用。

　　字型則可使用黑體、明朝體，或是同時運用這兩種字型。背景或區塊使用水彩風插圖、將透明效果的顏色或淺色陰影疊合在一起，就能夠進一步提升透明感。

| color（色彩）

	R255 G255 B255		R204 G204 B204		R250 G248 B203
	R248 G200 B201		R203 G228 B193		R205 G233 B238

| font（字型）

游ゴシック　　AXIS Std　　小塚ゴシック　　筑紫Ａ丸ゴシック

Quicksand　　Roboto Thin　　Como Regular　　Noto Sans JP

| Parts（區塊）

01 搭配擬態化設計

　　擬態化設計指的是使用淺陰影後，讓要素彷彿從背景浮出或是凹陷下去。

　　「O3 MIST By Bollina」的網站就大量使用了擬態化設計。

❶ 上方配置的大型LOGO，是用冷色系漸層與白色光暈組成。將產品擺在中央後，刻意提升周邊明度以打造出純淨形象。
❷ 使用的字型是DIN、KOBURINA黑體StdN W1這些偏細的黑體。
❸ 背景裝飾使用了水滴，以及從陰影中浮出的文字，形塑出柔和的氛圍。

https://o3mist.bollina.jp

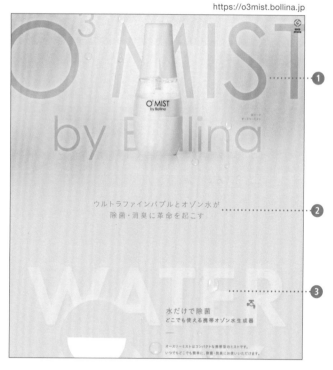

① ② ③

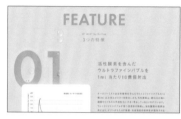

網站色彩以具有透明感的藍色與白色為基調，文字也選用泛藍的灰色，完美融合在一起。

一開始主視覺出現動態，是使用了慢慢浮現的效果。

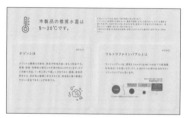

用偏亮的淺灰色包圍著要素，避免界線過於清晰。

02 背景或區塊運用水彩

「久留米皮拉提斯教室『BLUE PEARL』」網站背景是猶如水色的水彩畫，形成了柔和又出色的氛圍。

裝飾採用以線條描繪的紋路與波浪線條；標題字型為Quicksand與筑紫A圓黑體，說明文則使用了游黑體。

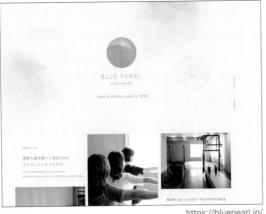

https://bluepearl.jp/

R255 G255 B255	R191 G207 B217	R217 G227 B233
R128 G158 B174	R246 G249 B250	R174 G170 B164

03 用透明色疊合

「mille La Chouette」的網站以白色為基礎色，主色則採用淺粉紅色，並搭配了舒適的留白。

疊合在照片上的半透明粉紅色塊，醞釀出了透明感。文字則捨黑色改用褐色，營造出柔美的形象。

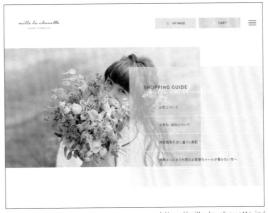

https://mille-la-chouette.jp/

R255 G255 B255	R239 G216 B215	R224 G235 B243
R076 G060 B049	R153 G153 B153	R251 G249 B248

04 標題使用較細的字型

大尺寸的標題使用較細字型時，能夠在維持透明感的同時，確實傳遞出文字的訊息。

「ADJUVANT CLEAR GEL」背景插圖猶如搖曳的窗簾，使其成為具有空氣感的網站。大型的標題，則使用較細的字型。

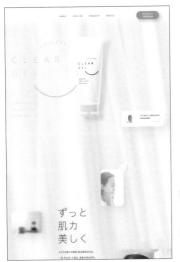

R255 G255 B255
R245 G245 B245
R113 G175 B208
R190 G228 B249

https://clear-gel.jp/

05 要素周邊保有大量留白

「binmusume專案活動」網站中，在照片與說明文周邊配置大量留白。

「好東西總是裝在玻璃瓶」這句標語則細分成數行，為語句與語句之間保有空白。無彩色與冷色系，則共同交織出玻璃的透明感。

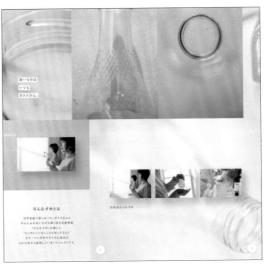

http://glassbottle.org/campaign/binmusume/

簡約清爽的設計

▶ 簡約清爽的設計打造法

簡約風設計的基礎色通常會使用黑、白、灰等無彩色。

此外排版時先安排大量留白再配置要素，能夠營造出清新氛圍。

字型常用偏細的無襯線體或黑體，搭配寬鬆的行距與文字間距，就會顯得清爽易讀。

裝飾部分則盡量避免，再搭配細線等即可形塑出簡約的視覺效果。

| color（色彩）

R000 G000 B000　R096 G113 B122　R167 G167 B167
R192 G192 B192　R238 G238 B238　R255 G255 B255

| font（字型）

Noto Sans JP　游ゴシック　源ノ角ゴシック　筑紫A丸ゴシック
Como Regular　Roboto Thin　Lato　Quicksand

| Parts（區塊）

LAYOUT　Title ——　MORE　——→　タイトル

01 藉由字型種類與尺寸設計出層次感

「WHITE株式會社」的公司網站採用了以白色為基調的簡約設計。

① 導覽列都收在漢堡選單裡，讓頁首看起來很清爽。配置偏小的LOGO，如此一來只要把頁面往下拉，「WHITE」文字就會消失，僅剩下商標。

② 配置較大的偏細無襯線英文字，下方則安排較小的黑體字，藉此營造出層次感。且上下都確實保有留白。

③ 帶有透明感的泛藍流動線條照片，形塑出寬裕的空氣感。拉動頁面會在視差效果的影響下，為照片增添立體感之餘，帶來微微流動的視覺效果。

https://wht.co.jp/

標示順序的小小數字、代表按鈕的簡單線條，是最低限度的畫面裝飾。

所有內容的上下左右均有充足的留白，讓人得以冷靜閱讀。

背景的文字「join us」採用灰色框線，拉動頁面時會從右邊流往左邊。

02 由無彩色（黑白）構成

「設計公司KNAP」的網站，以白色與黑色為基礎色，用無彩色組構了整個畫面。

照片與影片的尺寸均盡量壓抑，形成充滿留白的排版。

打開網頁的第一眼會看到偌大的文字「Design Agency」，是由手寫體與無襯線體組成，並將充滿變化的文字疊合在照片上，以達到強調的效果。

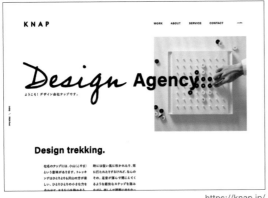

https://knap.jp/

■ R000 G000 B000　■ R100 G100 B100　■ R116 G116 B116
■ R122 G122 B122　■ R223 G225 B229　□ R255 G255 B255

03 刻意減少裝飾

講究簡約感的網頁，通常會刻意省掉設計必備的裝飾要素。

「Aroma Diffuser - WEEK END」網站就完全捨棄標題等的裝飾，僅藉由字型粗細、尺寸與留白賦予其層次感。希望訪客點擊的按鈕，則指定橙色並打造成強調色，使其更加顯眼。

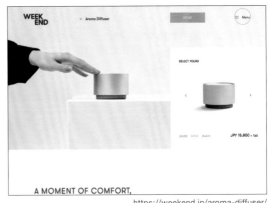

https://weekend.jp/aroma-diffuser/

■ R242 G243 B247　□ R255 G255 B255　■ R255 G124 B060

04 採用看起來很清爽的字型

「SALONIA」的網站使用了細緻的無襯線體與黑體，交織出清爽的視覺效果。此外文字的行距與間距，也保有確實的留白。

滑動頁面時會浮現的要素，刻意放慢移動或浮現的速度，形塑出靜謐的氛圍。

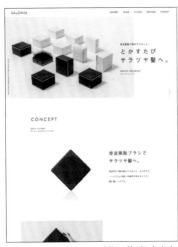
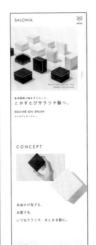

https://salonia.jp/special/squareIonBrush/

05 攬入大量留白

在極少裝飾的簡約設計中，善用留白是非常重要的。

「UDATSU」網站中的各要素上下均配置大範圍的留白。卡片式要素與按鈕輪廓線均使用淺灰，能夠進一步襯托背景的白色，使排版顯得更舒適。

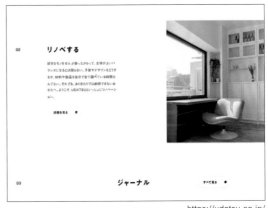

https://udatsu.co.jp/

■ R018 G019 B020　■ R243 G230 B228　□ R255 G255 B255

自然柔和的設計

▶ 自然柔和的設計打造法

以白色與米色為基調,強調色則選擇灰色與褐色等沉穩的色調,即可營造自然的氛圍。想使用豐富色彩的時候,就攬入大自然中也會出現的「大地色系」。

字型可以同時運用黑體與明朝體,並選擇偏細的類型,讓文字之間的距離更寬裕。

背景設置麻布質感或是用手寫風字型、手繪感插圖裝飾,就能夠進一步帶來柔和的氣息。

| color(色彩)

R255 G255 B255	R221 G202 B175	R240 G236 B232
R207 G206 B210	R160 G160 B160	R111 G097 B082

| font(字型)

V7 ゴシック　クレー　りょうゴシック PlusN　はんなり明朝

AMATIC SC　Homemade Apple Pro　Courier　Professor

| Parts(區塊)

使用大地色系的配色與大自然的要素

「huit.」網站運用了照片中的綠意,並在中央配置手寫風格的白色LOGO,勾勒出溫柔的氛圍。

瀏覽畫面或是捲動頁面時,會搭配柔和的動態設計。

❶ 背景使用大地色系,搭配手寫風的流體設計、依大自然要素設計的點狀與花紋。
❷ 標題是斜向配置的細緻手寫體,且尺寸相當大。內文則使用了黑體。
❸ 最後沿著網格配置,而是較隨性地安排要素,形塑出靈活不死板的版面。

https://8huit.com/

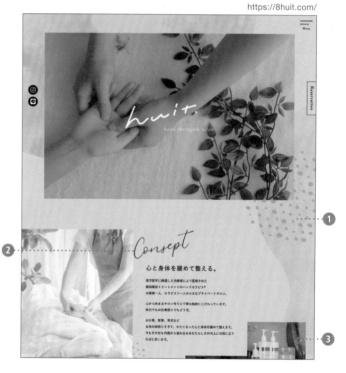

灰色背景並未佔滿版面,而是在上下保有充足的留白。打勾記號則使用了偏細的線條。

按鈕以白色為底,並在左上與右下配置引號,呈現出相當簡約的設計。

照片上方的文字區配置白色的色塊,邊界與標題重疊以強化留白的視覺效果。

02 搭配手寫字

使用手寫字，醞釀出樸素的氛圍。

「主廚的美味羈絆」網站名稱與各選項的標題，都使用了毛筆風格的手寫字。

米色背景上配置充滿動態感的豐富色塊，塑造出暖洋洋的形象。

https://oic-nagoya.com/

R245 G241 B237	R026 G011 B008	R179 G177 B173
R244 G159 B153	R209 G183 B023	R255 G255 B255

03 藉由緩和的曲線當作界線

無麩質點心教室「SLOW BAKE」網站，以奶油黃作為背景，搭配帶有黃色調的褐色主色。

主視覺照片並非方形，而是像撕畫一樣呈不規則的形狀，下半部則使用波浪狀的遮罩，勾勒出柔美的氛圍。此外照片右下則疊上白色手寫字。

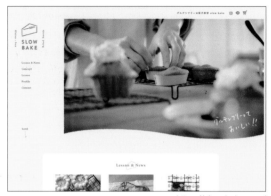

https://slow-bake.com/

R255 G255 B255	R253 G253 B225	R199 G199 B188
R160 G123 B053	R171 G138 B076	R073 G073 B073

04 充足的行距、文字間距與留白

「山奧巧克力日和」的網站中，不僅配置了寬裕的文字行距與間距，上下也安排了充足的留白。

背景採用紙張的質感，再搭配半透明的黃綠色，形塑出柔和的氣息。

https://hiyori-morihachi.jp/

05 以米色、白色、褐色組成

「Rum」的網站以幻燈片形式大範圍展示柔和明亮的照片。

背景使用泛黃的米色與白色，強調色則採用褐色。

字型選擇無襯線體與黑體，內文字則刻意設計得偏小。

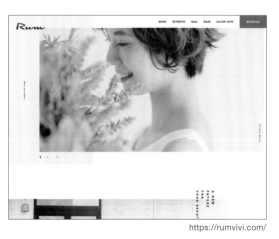

https://rumvivi.com/

R255 G255 B255	R250 G248 B237	R129 G109 B081
R230 G201 B161	R118 G118 B118	R000 G000 B000

優雅質感的設計

▶ 優雅質感的設計打造法

婚禮或珠寶等專為高雅女性打造的網站,通常會以白色、黑色或褐色為基調,強調色則使用金色。

字型的話歐文會選擇襯線體,日文會以明朝體為主,同時會以具流動感的歐文手寫體當作裝飾,以增添奢華感。

偏少的裝飾搭配細緻的線條,則可形塑出優雅氛圍。

| color(色彩)

- R000 G000 B000
- R164 G125 B114
- R142 G121 B094
- R084 G090 B093
- R234 G225 B222
- R100 G077 B070

| font(字型)

A1明朝　太ミン　リュウミン

Zapfino　*Bickham*　*Script Pro3*　Sabon　*Annabelle GP*

| Parts(區塊)

お知らせ　　*News*　　Brand

01 在大範圍大膽配置歐文的襯線體

「Y's牙醫診所」網站以白色為基調,搭配泛藍的黑色文字。

1 第一眼會看到的標語,就將歐文的襯線體字型與明朝體字型大膽配置在照片上。

2 為了促進訪客捲動頁面,用圓圈與點組成指引線般的效果。再搭配細線裝飾以演繹出精緻感。

3 按鈕文字的上下左右都配置充足的留白,同時採用偏大的襯線體與明朝體。

https://www.ys-dc.jp/

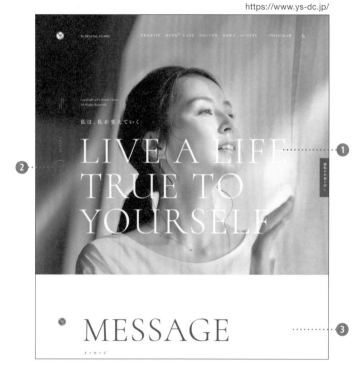

標題文字相較於內文來說偏大,並疊合在帶有藍色調的照片上,畫面看起來就更加醒目。

襯線體與明朝體文字背後,使用了色彩較淺的無襯線體當作裝飾,並搭配了由右邊往左邊移動的效果。

讀取過程中的載入畫面,會從霧玻璃效果轉變成波紋擴散開的效果,形塑出優美的動態轉換。

02 用鈍色調、灰色調或深灰色調組成

欲打造成熟優美的形象時，明度與彩度偏低的用鈍色調、灰色調或深灰色調就經常登場。

「SOLES GAUFRETTE」的網站就採用暗沉米色與深藍色，形塑出時尚沉穩的氛圍。

https://soles-gaufrette.com

R203 G164 B137	R176 G132 B110	R245 G245 B245
R042 G049 B058	R005 G044 B073	R000 G000 B000

03 以簡約線條裝飾

「HIBIYA KADAN WEDDING」官方網站用明朝體（日文）與襯線體（英文），勾勒出高雅的形象。

標題背景配置了淺色的花體字，有效增添了奢華感。基礎色彩用白色與米色，整體裝飾均為簡約的線條。

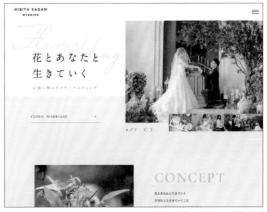

https://www.hk-wedding.jp/

R255 G255 B255	R264 G244 B241	R051 G051 B051

04 文字均置中

文字全部置中，能夠打造出傳統有格調的風雅形象。

「wonde」網站搭配了襯線體與明朝體，而手機版本則將大量的文字配置在正中央。

https://wonde.jp/

05 使用 calligraphy 字型

字型選擇具有左右網站形象的重要功能。「Funachef」網站LOGO使用了 calligraphy字型，藉由手寫質感賦予其高雅氣息。載入畫面後則會出現流暢但緩慢的動態設計。

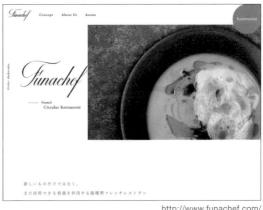

http://www.funachef.com/

POINT

能夠使內文更迷人的網頁字型，請參照P.180。

05 冷冽前衛的設計

● 冷冽前衛的設計打造法

白色與灰色等無彩色搭配漸層效果，能夠營造出無機質的先進氛圍。

字型方面則通常會選擇偏細的圓黑體。

背景配置多邊形質感、局部漸層、動態效果，或者是在第一眼會看見的主視覺上，配置色彩鮮豔的雙色調（Duo tone）圖片，就可以演繹出近未來的氛圍。

| color（色彩）

R243 G154 B067 ▶
R183 G048 B140 ◀

R104 G198 B223 ▶
R022 G064 B152 ◀

R196 G221 B143 ▶
R075 G178 B066 ◀

| font（字型）

源ノ角ゴシック　Noto Sans JP　游ゴシック　TA-立眼 K5◇◇

Tachyon　Arboria Light　Roboto Thin　Como Regular　Teko

| Parts（區塊）

https://www.maruko.com/corp/recruit/

01　攬入有動態感的要素

在網站中配置會動的要素，有助於營造出先進感。

❶「MARUKO株式會社Recruiting Site」背景使用了緩慢的動畫，並以帶有透明感的紅色與水色漸層組成。

❷ 網站內的字型是細版的明朝體與黑體，並刻意保留較寬的行距。

❸ 文字區塊考量到可讀性，採用較寬的白色背景，連漸層的色彩也刻意調淡。

整體排版透過充足的上下留白，形塑出清新的氛圍。

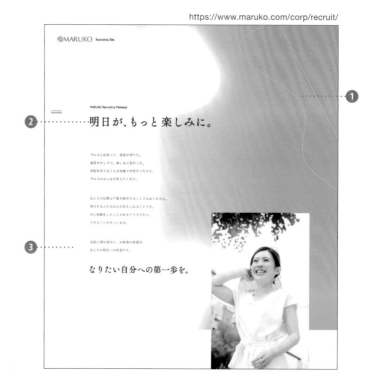

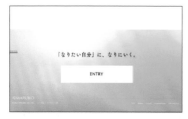

頁尾背景使用鮮豔的漸層，希望訪客點擊的按鈕則選擇白色，可成功達到突顯的效果。

捲動頁面時會有米色襯體字橫向移動。

點擊左側由兩條線組成的漢堡選單，選項就會以暈開的效果浮現。

02 將照片修改成雙色調

以深藍色背景襯托出白色文字與強調色。

水藍色的「Adacotech株式會社」網站，第一眼會看到的畫面，使用了包含幾何學圖形與機械的動畫，再使用多邊形遮罩。移動滑鼠時會有水藍色圓形追著游標。頁尾前方的招募照片，則修改成鮮豔的雙色調。

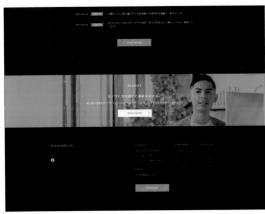

https://adacotech.co.jp/

■ R030 G030 B075　■ R051 G161 B221　■ R236 G236 B239

03 形塑出無機質素材感

有紅線聚合體緩緩扭動的「Helixes Inc.」網站。沒有過度的裝飾，僅在灰白漸層上配置文字與照片，強調無機質的素材感。

游標移到照片上後會變成影片，捲動頁面時形狀還會改變，勾勒出不可思議的版面呈現。

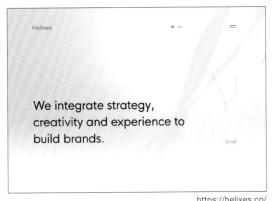

https://helixes.co/

■ R238 G238 B238　■ R255 G000 B000　■ R001 G001 B001
□ R255 G255 B255　■ R136 G136 B136　■ R255 G078 B080

04 用細緻帶圓的黑體，讓畫面乾淨俐落

「株式會社OPE×PARK」網站使用無彩色背景搭配冷色系漸層色塊，且色塊形狀還千變萬化。

網站內的標題選用細緻帶圓的黑體，營造出乾淨俐落的視覺版面。

https://www.opexpark.co.jp/

05 藉漸層背景形塑出近未來氛圍

「New Stories」網站背景是黃綠色與水藍色組成的漸層，並配置淡化的半透明白色虛線與地圖。

游標移動到地圖上的話，會浮現微弱的光線，帶出未來感的氛圍。

https://newstories.jp/

⚑ POINT

想要使用以優美色相組成的漸層，不妨善用生成器網站webgradients（https://webgradients.com）。

可愛俏麗的設計

▶ 可愛俏麗的設計打造法

　暖色系與冷色系均採用高明度，就能營造出可愛氛圍。

　主題為兒童或是想要營造出柔和感時，就選擇帶有圓潤感的文字；先想塑造出時髦的女性氣息時，則可以選擇明朝體。

　網站內各區塊背景選用網狀色塊、圓點與水彩畫，或是蕾絲、緞帶、花卉、植物、手繪風的圖示等，看起來就相當可愛。

| color（色彩）

| R246 G239 B130 | R248 G213 B179 | R242 G197 B203 |
| R232 G153 B175 | R209 G217 B078 | R179 G211 B219 |

| font（字型）

TB シネマ丸ゴシック　　じゅん　　筑紫 A 丸ゴシック

Coquette　　**VAG Rundschrift D Regular**　　LiebeDoni　　Fairwater Script

| Parts（區塊）

01 背景使用粉嫩色

　Lilionte的「當巧克力遇上彈珠汽水。」網站中，使用了粉嫩色調的明亮水藍色當作基礎色，並漂浮著許多五顏六色的巧克力與照片。

❶ 雖然大範圍使用冷色系，但是因為是明度較高的水藍色，所以不僅沒有沉重感，還有助於襯托出粉嫩色的商品。此外每顆巧克力都經過去背，形成了以圓形為主的排版。

❷ 英文字型為粗版的襯線體，日文字型是細版的明朝體，並確實拉出了行距。

❸ 去背照片與流體狀色塊，共同演繹出漂浮感與柔和氣息。

https://www.choco-ne.com/

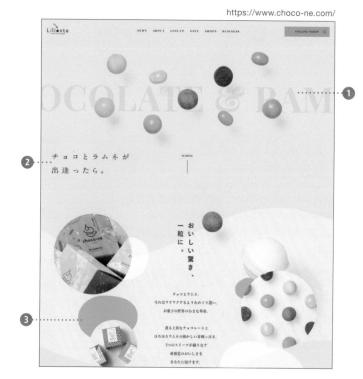

將半透明的流體狀色塊，配置得有如輕盈飄動。並讓局部色塊與照片疊合，以達到強調的效果。

插圖選擇了與主色相同的色彩，並搭配線條有粗細變化的手繪筆觸。

頁尾使用了靈活的流線，再搭配三顆帶有淺陰影的巧克力。

02 運用可愛圖形裝飾

「Parfait d'amour Puriette」網站以柔美粉嫩的粉紅色、水藍色與黃色組成。強調色為金色。

大量使用花卉、緞帶與蝴蝶等可愛的裝飾，詮釋出奇幻的氛圍。

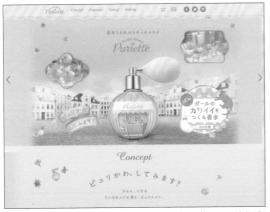

http://www.puriette.jp

R252 G236 B238	R250 G248 B215	R209 G234 B234
R255 G255 B255	R229 G125 B117	R200 G155 B053

03 使用帶有圓潤感的字型

由明亮粉嫩色彩組成的選搭型美妝品「IGNISO」網站。

網站的英文字型為Google Font的「Montserrat」，日文字型為「冬青角黑體」，是帶有圓潤感的細緻字型。日文字間距安排讓人更易於閱讀。

https://www.ignis.jp/io/

R255 G225 B236	R116 G185 B180	R255 G251 B204

04 運用由圓形與半圓形排成的花紋

「無二保育園」的網站，插圖與區塊都由半透明的圓形色塊組成。

主視覺照片與區塊切割等，都使用了猶如半圓形並列的扇形蕾絲形狀，呈現出可愛的視覺效果。明亮鮮豔的配色，看起來朝氣蓬勃。

https://munihoikuen.net/

R082 G139 B201	R225 G129 B096	R109 G192 B144
R240 G222 B036	R250 G247 B237	R255 G255 B255

05 由手繪風插圖組成

「MARKEY'S株式會社」網站指定以米色為基礎色，並在上方配置手繪風插圖以營造出溫潤感。

第一眼會看到的照片周邊，採用褐色與黃色的線條裝飾。左上配置五顏六色的旗子，打造出設計的視覺焦點。

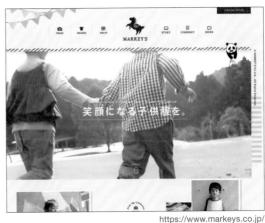

https://www.markeys.co.jp/

R253 G249 B239	R095 G059 B024	R255 G255 B079
R000 G020 B076	R255 G163 B000	R255 G255 B255

07 活潑普普風的設計

▶ 活潑普普風的設計打造法

普普風的設計，可以使用多組色調清晰的顏色，共同交織出繽紛的視覺效果。

字型可選擇黑體。此外可以進一步裝飾文字後斜向配置、使用外框效果、與圓形或方形圖案疊合，或是同一句子中配置線條不同粗細的字型。

各區塊的背景可攬入圓點、斜線，或是將照片或插圖設計得猶如貼紙，使用旗子、緞帶、對話框等，就能夠營造出熱鬧活潑的氛圍。

| color（色彩）

R234 G191 B042　　R218 G087 B137　　R232 G142 B079
R053 G174 B221　　R213 G081 B103　　R103 G179 B099

| font（字型）

ヒラギノ角ゴ　　源ノ角ゴシック　　見出しゴ　　平成角ゴシック

Oswald　**Teko**　Raleway　**Heebo**　**Montserrat**

| Parts（區塊）

01　使用對比感清晰的配色

貝印「FIRST SHAVE BOOK：第一本除毛書」的網站，是由粉紅色、黃色、藍色與綠色這些鮮豔色調組成。

❶ 黑色無襯線體文字與背景交織出清晰的對比感。

❷ FIRST SHAVE BOOK的說明區域，在黃色背景上配置掀開書本般的色塊，並透過陰影效果打造出浮起的視覺效果。左右文字則按照書本形狀傾斜。

❸ 影片縮圖加工成藍色系，與背景色調相當契合。左右都有綠色色塊搭配直書文字的裝飾。

https://www.kai-group.com/products/kamisori/product/firstshavebook.html

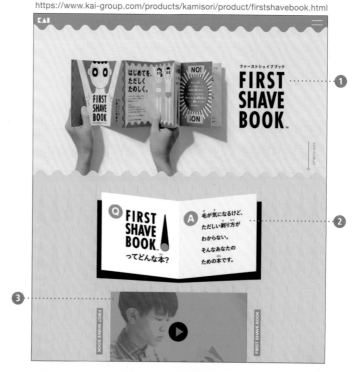

圓餅圖使用粉紅色背景與白色文字，再分別為圖形與文字配置陰影，打造出飄浮的效果。

標題文字使用白色的粗黑體，且逐字配置粉紅色圓形圖，帶來裝飾的效果。

兩側配置線條組成的簡約插圖，中央內文則收納在膠囊狀圖案中。

02 使用偏粗的黑體文字

Mercari的「獨立地方名產全國首發之路」網站,基礎色使用了具互補色關係的黃色與紫色。並搭帶有圓潤感的粗型黑體。

有著黑色框線的白字小標,則刻意讓英文字母稍微錯開,以營造出律動感。

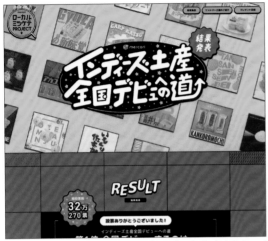

https://jp-news.mercari.com/localmitsukete/miyage/

03 圓點圖形與簽字筆描繪的線條

「ReDesigner」是專為副業經營、自由工作者打造的網站,白色背景搭配手繪風裝飾,打造出時髦的普普風。

第一眼看到的畫面,是由圓點、線條、立體字母插圖、圓角圖案所組成,並搭載浮載沉的動畫效果。

https://redesigner.jp/freelance/

04 攬入輕快的動態設計,演繹出普普氛圍

有許多粉紅色、藍色與紫色框線文字飄浮著的「Poifull株式會社」網站。

載入畫面中,使用了小小幾何學圖案,設計四處輕快躍動的動畫。

https://poifull.co.jp/

05 運用邊框與框線文字

FELISSIMO的「哆啦A夢」網站使用了五顏六色,輝映出帶有黑框的白色文字。

外側的水藍色背景中,有許多以白色色塊與線條組成的雲朵反覆顯示。

各區塊則猶如漫畫分格般,受到黑色框線包圍。漫畫格般的內文搭配黑框文字,並選用波浪效果。

https://www.felissimo.co.jp/doraemon/

08 踏實值得信賴的設計

▶ 踏實值得信賴的設計打造法

世界上有企業、醫療與政府機構等許多業種必須贏得信賴，為了讓所有年齡層的人都感受到這個形象，抑制玩心，打造出易懂安心感是很重要的。

一般帶有信賴、冷靜形象的是藍色，讓人感到安心的是綠色。沿著網格排版的話，就能夠打造出安定的構圖。此外使用有人的示意圖或影片，有助於縮短與訪客之間的距離。字型選用明朝體的話，就可以形塑出堅實感，黑體則較親切且強而有力。

▍color（色彩）

R008 G047 B080　R020 G078 B148　R041 G153 B196
R165 G197 B214　R102 G102 B102　R204 G204 B204

▍font（字型）

太ゴ B101 Bold　ゴシックMB101　ヒラギノ角ゴ Pro

リュウミン　ヒラギノ明朝　Noto Serif JP　Adobe Caslon Pro　Cormorant Garamond

▍Parts（區塊）

STEP1　STEP2　STEP3

能夠直接看懂的區塊與人物照片

01 以藍色為基調的配色，表現堅實感與信賴感

藍色與深藍色能夠賦予冷靜的形象，進而衍生出信賴感。

「株式會社近畿地方創生中心」的網站，選擇白色作為基礎色，主色則為深藍色。

① 導覽列會用水藍色底線標示現在位置，所在地（交通導覽）與諮詢按鈕的背景則為水藍色與深藍色，並搭配白色文字。
② 第一眼會看到的畫面，使用天空面積廣闊的照片，營造出安全放心的氛圍。
③ 插圖選擇水彩畫質感的藍色地圖，背景的粗體英文字則是白色與深藍色組成的半透明漸層。

https://kc-center.co.jp/

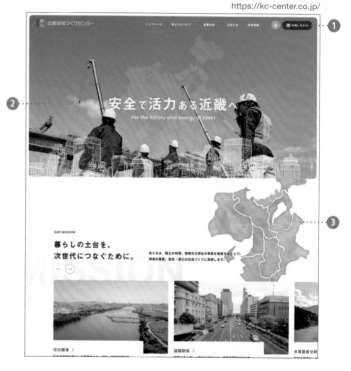

「新人招募」的區塊背景，選擇中間色「灰色」，形成色彩數量偏低的配色。

「RECRUIT」照片選擇有人的照片，藉此引發訪客的共鳴。

頁尾的「CONTACT US（諮詢）」刻意放大，賦予訪客安心感。

02 第一眼就可看見大大的實績數字

藉由數字展現實績以獲得信賴感的手法，是一頁式網頁常用的技巧。

「WORK STYLING」網站就用大大的數字，標示出簽約企業數、全國據點數與會員數。其中會員數的數字特別大，有助於賦予會員安心感。白色背景搭配藍色的主色，則塑造出堅實的形象。

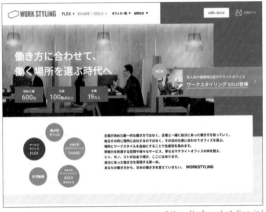

https://mf.workstyling.jp/

 R000 G099 B161　 R075 G167 B209　R255 G255 B255

03 使用有人的示意圖或影片

選擇符合網站目標客群形象的人物示意圖或影片，有助於引發共鳴並使人安心。

「ENJIN Corporate site」的網站中，主視覺採用西裝男女工作的影片。營造出真摯工作的態度，進而衍生出信賴感。

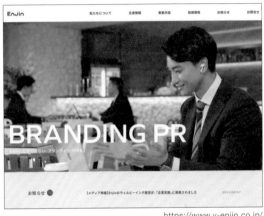

https://www.y-enjin.co.jp/

 R168 G043 B067　 R068 G068 B068　 R204 G204 B204

04 使用可讀性高的字型，讓刊載內容更易傳遞出去

字型分成手寫體這類具裝飾性但是可讀性低的字型，以及黑體、明朝體這種視認性較高，易於表現出刊載內容的字型。

「株式會社MEIHOU公司」網站使用偏粗無襯線體與黑體，無論是英文還是日文都選擇可讀性高的字型，能夠確實傳遞內文的意義。

https://www.meihou-ac.co.jp/

05 藉網格式排版塑造安定感

網格式排版，指的是將要素按照無形的縱橫線與格狀配置，因此即使各要素尺寸不一，也能夠呈現出井然有序的形象。

「窪田塗裝工業」的網站主視覺與下方的內文，在活用留白感的同時，發揮了網格式排版特有的美感。

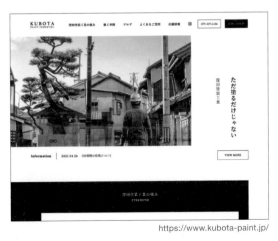

https://www.kubota-paint.jp/

 R017 G017 B017　R240 G240 B240　R255 G255 B255

古典高雅的設計

▶ 古典高雅的設計打造法

老畫、家具與古典音樂等的網站設計，若要讓人感受到歷史感與高格調，只要善加搭配復古感與高級感，即可醞釀出理想的氛圍。

很多這類型的網站都會以褐色、黑色與深藍色為基礎色，強調色則選擇金色。

字型則選用明朝體或襯線體，各區塊背景可以選擇有細線、大馬斯克花紋（伊斯蘭絲綢花紋）的圖片，或是帶有褐色的老舊紙張質感、畫框般的裝飾框或網格。

| color（色彩）

R087 G051 B023　　R197 G149 B053　　R122 G044 B029
R174 G155 B079　　R162 G082 B045　　R000 G000 B000

| font（字型）

リュウミン　游明朝体　ヒラギノ明朝　貂明朝　DNP 秀英明朝
TRAJAN　Optima　*Tangerine Bold*　Baskerville　Cormorant Garamond

| Parts（區塊）

01　運用老舊紙質或古典花紋的裝飾

點進烏克蘭的「Odesssa Opera & Ballet Theatre」網站，第一眼會看到的就是刻意帶有噪點的滿版歌劇院照片，猶如古老的紙張。

❶ 希望訪客點擊的按鈕配置在中央，並選擇低明度的紅色。
❷ 標題使用金黃色的襯線體字型，展現出高雅的格調。
❸ 連結的箭頭則採用古典花紋。畫面的上下均配置大範圍的留白，呈現出充滿餘裕感的排版。

https://operahouse.od.ua/

捲動頁面後，標題會從下方慢慢浮現，雕像照片也會以逐漸淡出的效果呈現。

劇場的介紹區塊配置了建築物照片，藉由局部去背搭配灰色背景，讓排版顯得高雅。

子頁面的標題由黑色文字與淺金色草木花紋組成。

02 金色與褐色的組合

金色是讓人感受到高級感的顏色，搭配褐色背景即形塑出老舊洋館般的古典氛圍。

「The museum MATSUSHIMA」網站的LOGO與標題，均選用了金色。LOGO是由細緻線條與復古日文字型組成，並透過帶有老舊感的金色表現出質感。導覽列文字則使用白色明朝體搭配金色襯線體。

http://www.t-museum.jp

R096 G042 B000　R211 G179 B091　R025 G025 B025

03 統一使用深色調

想展現出低調奢華的氛圍時，偏深的沉穩配色——深色調與深灰色調就很受歡迎。

「bar hotel箱根香山」的網站在第一眼會看見的畫面背景，設置低明度的影片。文字區塊的背景為深海軍藍，文字則採用明亮的褐色，共同演繹出優質的氛圍。

https://www.barhotel.com/

R000 G037 B056　R180 G172 B164　R171 G099 B051

04 發揮襯線體與明朝體的魅力

「暖簾 中村」的網站使用帶有家紋的傳統LOGO，英文選擇金色襯線體，日文則為明朝體，打造出具有時尚和風感。

背景的直書漢字刻意放大且使用較淡的色彩，以達到裝飾的效果。此外也運用視差效果，使網格在頁面捲動時動了起來，形塑出優美的氛圍。

R255 G255 B255

R164 G162 B155

R112 G100 B079

R006 G016 B029

https://nakamura-inc.jp/

05 運用細線當裝飾

藉高解析度照片與影片展現魅力，以表現出高格調的「The Okura Tokyo」網站。

公告的分隔線使用半透明的細線，游標放在上面時會有白線流動。此外偏小的明朝體字型，則帶來精緻感。

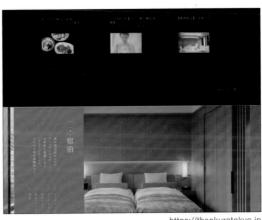

https://theokuratokyo.jp

R180 G141 B048　R247 G243 B236　R000 G000 B000

R109 G109 B109　R204 G204 B204　R255 G255 B255

日本和風設計

▶ 日本和風的設計打造法

藍色、暗紅色等帶有精緻感的日本傳統色，是打造和風配色的最佳搭檔。

常見的字型包括明朝體、行書體與手寫風，而直書同樣相當常見。

背景選擇和紙質感、日本傳統菱形或扇形、松竹梅櫻等花紋、家紋等，就能夠演繹出和式風情。

| color（色彩）

R161 G031 B036　　R205 G150 B073　　R109 G116 B059
R082 G044 B089　　R000 G000 B000　　R028 G057 B082

| font（字型）

A1明朝　　太ミンA101　　京円　　新正楷書CBSK1
リュウミン　　源ノ明朝　　游明朝体　　しっぽり明朝　　貂明朝

| Parts（區塊）

01 直書與和紙質感的組合

毛筆筆觸的和風LOGO配置在頁首中央的「小山弓具」網站。

主視覺的照片使用較低的彩度，並透過修圖打造出經年累月的老舊感。

❶ 主頁面左上的導言使用明朝體，並採用疊在照片上的直書。

❷ 導覽列下方的背景，配置了和紙質感，捲動頁面後就會有波紋與文字慢慢浮現。

❸ 標題與連結裝飾採用線條簡約的箭頭，呈現出乾淨俐落的視覺效果。

https://koyama-kyugu.co.jp/

局部白色背景配置的淺灰色日式傳統花紋，讓人聯想到弓箭。

說明文使用游黑體，唯一放大的漢字則採用游明朝體，藉此打造出層次感。

基礎色是由無彩色——黑白組成的簡約配色，有效收斂了整個畫面。

02 運用日本傳統花紋

日本有許多和服或器皿都運用傳統花紋。

「赤坂柿山」網站的標題使用有襯線的明朝體，再配置單色調的俐落花紋。另外還配置了具裝飾效果的線條。

https://www.kakiyama.com/

R255 G255 B255	R245 G245 B245	R128 G128 B128
R000 G000 B000	R161 G000 B000	R035 G024 B021

03 由日本傳統色組成

「TSUGUMO」網站在米色的背景上，配置了日本的傳統色——正紅色與帶有暗淡感的綠色。

左上LOGO是由紅雲般的圖形，與直書文字、印鑑風字母組成。右側的最新消息則會有直書文字往上移動。

https://tsugumo.jp/

R255 G255 B255	R223 G028 B007	R036 G060 B027
R006 G006 B005	R241 G241 B235	R127 G114 B042

04 用毛筆字與明朝體 增添文字魅力

外送料理專賣店「菱岩」網站第一眼展現的，就是將行書體的直書LOGO配置在鮮豔照片上的畫面。內文則使用細緻的明朝體，裝飾則藉由菱形營造出凜然氛圍。

	R239 G235 B229
	R187 G195 B164
	R037 G035 B031
	R134 G102 B091

https://hishiiwa.com/ja/

05 藉由細線表現出凜然氛圍

「佐嘉平川屋」的網站被攝體中央配置直書標題，剩下空間則安排了大範圍的留白。

頁面的捲動相當流暢，進一步帶來優美的氛圍。文字則以細緻的明朝體直書為主。

整體色調相當低調，連按鈕與分隔線等的裝飾都選用細線，交織出凜然的空氣感。

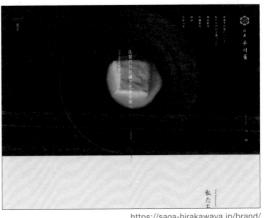

https://saga-hirakawaya.jp/brand/

R020 G020 B020	R191 G157 B109	R240 G237 B232

適合兒童的設計

▶ 適合兒童的設計打造法

使用多種高明度的色彩，能夠營造出有朝氣的開朗形象。選用粉嫩色的話，就成為適合兒童的可愛形象。

字型可選擇較粗易讀的類型、帶有圓潤感的類型或是手寫風的類型等。

各區塊可配置可愛的吉祥物、插圖、旗子或對話框等，再搭配游標靠近插圖就會轉圈、飛起來的動畫時，就成為玩心十足的網站。

| color（色彩）

R208 G064 B055	R227 G165 B074	R114 G180 B076
R043 G152 B203	R164 G070 B134	R233 G211 B048

| font（字型）

きりぎりす　キウイ丸　ロックンロール　じゅん

TB ちび丸ゴシック　Yusei Magic Regular　どんぐりかな

| Parts（區塊）

01 使用大量插圖

「Mogushihoi Nursery School」的網站由藍色與白色組成，這個配色方式會讓人聯想到海洋。

❶ 頁首導覽列與連結都使用五顏六色的插圖。左上的小鳥插圖還會上下飛動。

❷ 主視覺上側裁切成許多半圓連成的扇形，增添畫面的可愛感。下側則裁切成緩和的曲線，打造出柔和的邊界。

❸ 字型選擇帶有圓潤感的偏粗類型，並透過大小變化打造層次感，再搭配差異分明的色彩。

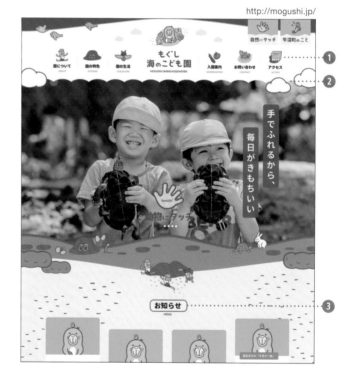

http://mogushi.jp/

網站內每個邊界都配置了插圖，演繹出歡樂的氛圍。

前往子頁面的連結，都用照片與插圖組成，讓訪客能夠輕易理解。

頁尾攬入波浪動畫，且將在園內玩耍的孩童、蔬菜與昆蟲插圖散布在各處。

02 運用圓角要素

能夠透過電腦或手機逛都立動物園與都立水族園的網站「東京Zoovie」，只要拖曳即可移動畫面，讓人相當期待。動物園名稱的漢字都附有假名，讓兒童也能輕易看懂。

按鈕與連結到其他地圖的三角形要素，都藉由圓角打造出柔和的氛圍。

https://www.tokyo-zoo.net/zoovie/

R052 G159 B075　　R172 G232 B000　　R255 G255 B255

R124 G230 B247　　R226 G230 B233　　R240 G126 B099

03 藉由動畫賦予其玩心

目標客群為兒童的網站，通常會使用有趣的動態。「越智齒科昭和町醫院」的網站以插圖為主，洋溢著可愛歡樂的氛圍。

藉此營造出一家大小都適合的形象，而非僅以成年人為目標。捲動頁面時，插圖與內文會出現各式各樣的動態。

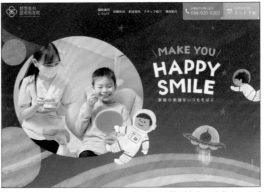

https://ochi-dentalclinic.com/

R003 G043 B117　　R066 G166 B222　　R247 G174 B000

R127 G189 B112　　R230 G139 B158　　R252 G255 B255

04 帶有圓潤感的字型
　　搭配手寫風字型

「妖怪PEEK」網站的內文使用帶有圓潤感的字型，標題則選擇線條較粗的手寫風，交織出充滿玩心的畫面。背景除了水彩畫與剪紙畫插圖外，還以剪貼簿的感覺，配置著兒童的作品與小小的單色插圖。

https://yokai-peek.com/

05 界線分明的鮮豔配色

「Morikuma堂」網站是以明度與彩度俱高的鮮豔色調組成。

各區塊背景都使用不同的紙張質感，且色彩界線也相當清晰。插圖與文字會在捲動頁面時跟著動起來，讓人不禁想一直往下閱讀。

https://morikumado.com/

R245 G048 B027　　R131 G195 B111　　R000 G163 B217

R254 G127 B000　　R024 G088 B152　　R058 G189 B232

49

女性化的設計

▶ 女性化的設計打造法

高明度粉紅色、淺褐色、淺紫色等都很適合女性化的設計。低彩度配色較為沉穩，是年長女性也會喜歡的色彩。

字型則可選用偏細但是有強弱起伏或曲線的類型、手寫風格的類型。

再搭配女性日常愛用的物品當作插圖或圖示，就能夠進一步呈現出目標氛圍。這裡常用的是珠寶、花卉、緞帶、蕾絲、愛心、星星、閃亮效果等。

| color（色彩）

R192 G062 B093　R166 G119 B106　R140 G110 B168

R213 G109 B122　R246 G233 B230　R184 G131 B161

| font（字型）

游明朝体　はんなり明朝　フォーク　筑紫B丸ゴシック

Adorn Garland　*Hummingbird*　Baskerville　*Caveat*

| Parts（區塊）

https://www.opera-net.jp/

01 選擇細緻或偏小的字型

「OPERA」的網站選擇以白底搭配漸層的強調色——鮭魚粉紅。

❶ 商品名稱以外的字型，不是線條偏細就是尺寸偏小的黑體、手寫體，藉此打造出精緻感。

❷ 按鈕使用粉紅與米色所組成的漸層，再搭配白色的無襯線字型。淡雅的陰影則演繹出輕盈的空氣感。

❸ 一般標題的文字會比內文大，但是這裡卻使用灰色的偏小文字，看起來像裝飾。

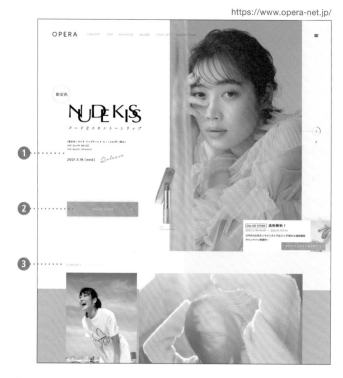

以呼應口紅的暖色系手寫體，疊在有超連結的照片上。

照片旁配置了直書與橫書的文字，交織出時尚的視覺效果。

按鈕刻意安排較多的留白，並以簡約的底線強調按鈕功能。

02 均使用粉紅色 × 米色

　「MIKIYA」網站的淺米色背景上配置帶有灰色調的粉紅色塊，呈現熟女的氛圍。

　文字使用亮灰色調的褐色與粉紅色，照片則搭配淡淡的陰影，維持了柔美的形象。

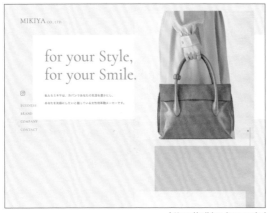

https://mikiya-bag.co.jp/

R248 G243 B245	R181 G157 B161	R230 G217 B219
R231 G223 B214	R175 G159 B141	R255 G255 B255

03 運用柔和的形狀

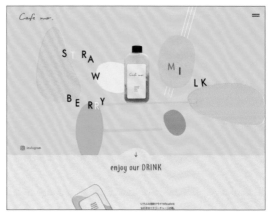

　點進「café no.」網站後第一眼會看到的畫面，是由線條細緻的手寫體LOGO、圓形流體形狀、四散的文字與幾何學圖形組成。

　內文界線則用橢圓形強調大標，小標與商品名稱則使用手寫體。

https://cafeno.jp/

R065 G063 B057	R240 G236 B233	R255 G255 B255
R240 G168 B153	R102 G086 B086	R051 G051 B051

04 標題使用襯線體與明朝體，營造出優雅高質感的形象

　「美容室mahae」網站已具有透明感的淺灰藍當作主色，標題的英文使用襯線體，日文則選擇明朝體，勾勒出優雅的高質感。

https://www.mahae.info/

05 稜鏡材質與暖色漸層的組合

　「透明的秋色美唇 "Romantic Edgy"」網站背景使用閃耀發光的質感，塑造出高雅的氛圍。暖色漸層與襯線體的組合，實現的極富透明感的設計。

https://www.opera-net.jp/special/2019sep/

R255 G255 B255	R229 G190 B235	R254 G178 B179

13 男性化的設計

▶ 男性化的設計打造法

據說男性喜好的色彩,通常是冷色系的藍色或黑色。

藍×黑、紅×黑這些明確的色彩搭配暗色,能夠形塑出強而有力的男性氛圍;白×藍、淺褐×藍色這類柔和的配色,則能夠營造出成熟紳士氣息。

字型選擇偏粗的黑體,能塑造出威風凜凜的氛圍。

老舊、龜裂、閃電、火焰、閃爍等質感或直線型的按鈕,也是各區塊常見的要素。

| color(色彩)

- R000 G000 B000
- R038 G058 B092
- R255 G255 B255
- R035 G104 B175
- R223 G196 B166
- R195 G029 B031

| font(字型)

ヒラギノ角ゴ ゴシックMB101 ロダン Noto Sans JP
Oswald DIN Condensed BEBAS NEUE Heebo

| Parts(區塊)

01 為照片增添銳利度與陰影

藉由單色調塑造出運動形象的「DeNA Athletics Elite」網站。

❶ 幻燈片的照片使用偏低的彩度,在賦予其陰影的同時,施以偏強的銳利感。

❷ 大型的無襯線體文字,會從照片的右側緩慢移往左邊。與照片相疊的文字,則透過色彩翻轉效果打造出底片感,增添畫面的冷冽氣息。

❸ 格狀部分指定了背景照片,並會隨著設定的時間切換,輪流顯示出單張照片與多張照片。

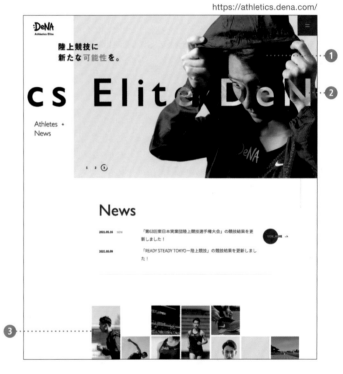

https://athletics.dena.com/

透過人物全身去背照與黑白側臉特寫介紹選手。

將以直線構成的灰色方框,配置在照片上與文字相疊,看起來相當有型。

點選漢堡選單就會出現半透明白底選單,以及切割成格狀的照片、導覽列。

02 使用較粗的字型

「新運輸株式會社」網站的標題文字，使用了粗體與斜體效果，再搭配斜向的構圖，形塑出強勁的氣勢。

點進網站的第一個畫面，就是粗黑體標語出現在幻燈片上。導覽列則由日文與英文組成，並以斜體表現。

http://arataunyu.co.jp/

■ R000 G091 B165　■ R234 G014 B000　■ R000 G000 B000

03 對比度偏強的配色

「TORQUE Style」網站的基礎色使用黑色與紅色，再搭配白色文字或背景色，形成對比度強烈的配色。

文字一律使用偏粗的黑體字型，並藉尺寸的變化賦予標題與內文層次感。沒有過度的裝飾並活用留白，在簡約之餘仍勾勒出堅實帥氣的形象。

https://torque-style.jp/

■ R000 G000 B000　■ R248 G070 B070　□ R255 G255 B255

04 使用藍色、黑色等冷色系

日本將藍色視為男性的色彩。

「MEITEC」網站在繪有網格的白底上，配置黑色與藍色文字，清晰傳遞出網站資訊。照片也刻意加強了藍色調，營造出知性帥氣的形象。

https://www.meitec.co.jp/

05 斜向切割以打造出氣勢

襯托出紅色的白底網站「REDS DENK！MAGAZINE powered by Enecle」，在照片裁切上與按鈕選擇上，都採用斜線以創造出氣勢。

標題文字尺寸偏大且搭配較粗的字型，並以「font-style:italic;」指定為斜體。

整體排版由交錯的斜線組成，是讓人不禁想往下瀏覽的構圖。

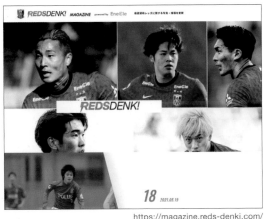

https://magazine.reds-denki.com/

■ R230 G000 B018　□ R243 G243 B243　■ R000 G000 B000

14 高級感的設計

● 高級感的設計打造法

　　要營造出高級感時，最常見的配色就是黑色與金色。不想使用太過華麗的色彩時，也可以選擇褐色、深藍色、灰色等沉穩的色調。

　　日文字型通常會使用明朝體，歐文則會選擇襯線體。並搭配手寫體當作裝飾，有助於勾勒出華麗的形象。

　　此外也應重視留白，為文字間距與行距配置充足的空間。裝飾則可用簡約的線條等，適度襯托照片則可醞釀出洗練氛圍。

| color（色彩）

R176 G151 B097	R000 G000 B000	R052 G030 B014
R018 G039 B074	R120 G120 B120	R102 G080 B053

| font（字型）

リュウミン　太ミンA101　A1明朝　貂明朝

Baskerville　Futura　Adobe Caslon Pro　Montserrat　*Playfair Display*

| Parts（區塊）

BUTTON

英語の飾り文字と組み合わせる見出し *Headline*

Contents
List item　>
List item　>
List item　>

http://www.roju.jp/

01 藉由黑色 × 金色的王道配色演繹出高級感

　　點進「ROJU」網站的第一眼，會看見低明度的背景動畫緩緩流動。

　　並以圍繞畫面的方式，將重要的區塊配置在四角──LOGO配置在左上、漢堡選單擺在右上、最新消息擺在右下、SNS按鈕則在左下。

❶ 基礎色為黑色、重點色為金色，標題與內文則使用白色，共同交織出洗練的形象。
❷ 標題用較大襯線體英文與較小的明朝體日文組成，並搭配細線裝飾。
❸ 整體排版無論是照片還是文字，都配置了充足的留白。

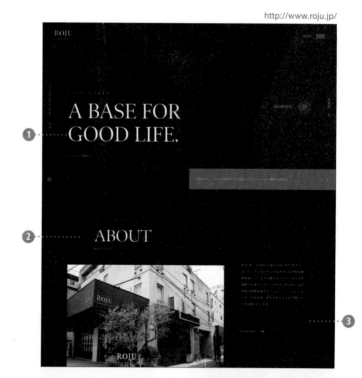

有超連結的照片，藉由低彩度營造出成熟的形象，黑色的背景則進一步襯托出照片。

「Learn More」連結按鈕使用了以細線組成的正方形。

頁尾「Contact」按鈕則選擇金色的色塊，打造出吸引訪客點擊的醒目效果。

02 保有大幅留白的排版，散發出游刃有餘的氛圍

「HANGAI EYE CLINIC GINZA」網站在第一眼會看到的畫面，配置了大型的半圓形照片。

載入後會慢慢由下往上的動態、保有大範圍留白的排版，都讓人感受到游刃有餘的空間感。

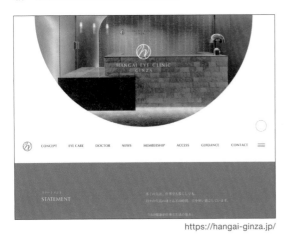

https://hangai-ginza.jp/

| ■ R140 G148 B124 | □ R244 G244 B244 | ■ R071 G070 B069 |
| ■ R000 G000 B000 | □ R255 G255 B255 | ■ R207 G207 B207 |

03 襯線體與金色共同交織出高雅品味

「Æbele Interiors」網站主色是讓人聯想到高級貴金屬的金色，背景的泛黃米色則呼應了主色。巨大的襯線體標題佔住畫面中央，形塑出奢華氣息。

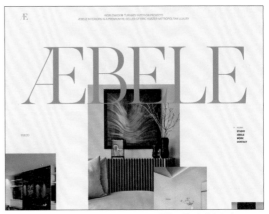

https://aebeleinteriors.com

| ■ R018 G039 B074 | □ R249 G245 B239 | ■ R000 G000 B000 |

04 抑制色彩的彩度

「DDD HOTEL」的網站只要捲動頁面，就會出現要連動起來的視差效果。

巨大的文字與縱長照片交疊，奢侈佔滿了寬敞面積。使用的照片彩度偏低，展現出飯店的沉穩魅力。

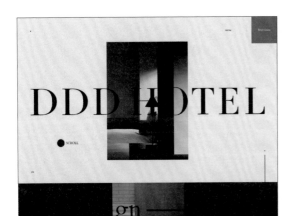

https://dddhotel.jp/

| ■ R004 G004 B004 | ■ R133 G109 B071 | □ R238 G237 B233 |

05 裝飾選用細緻的線條

「FRANCK MULLER」網站使用有襯線的現代字型，勾勒出高貴雅緻的形象。

在白色與米色組成的主色上，配置黑色文字後再搭配高畫質的照片，展現出商品的細節。各選項標題都置中，並搭配偏小的字型與編號。標題裝飾與標示所在位置的幻燈片效果，均使用了較細緻的線條。

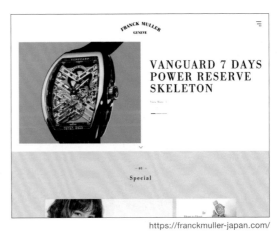

https://franckmuller-japan.com/

| ■ R000 G000 B000 | □ R232 G230 B221 | □ R242 G238 B232 |

食物更美味的設計

● 食物更美味的設計打造法

食物方面的設計配色，多半使用可刺激食慾的紅色、橙色與黃色等暖色系。

要將照片用在網站上時，提高明度與彩度會使暖色系配色更亮眼，並清晰展現出想要強調的部位。

修圖的時候可以為拉麵或烏龍麵等熱食增加熱氣效果，並為沙拉、水果等增添水滴設計，可以表現出垂涎欲滴的視覺效果。

| color（色彩）

R225 G180 B062　　R231 G135 B040　　R186 G027 B045

R177 G191 B038　　R050 G100 B050　　R149 G100 B050

| Parts（區塊）

| 修圖關鍵

①調亮　　　②提升彩度
③採用暖色系　④提升銳利感

https://happycampersandwiches.com/

01 使用高明度與 高彩度的照片

為食品照片調高明度與彩度，看起來會更加美味。

❶「Happy Camper SANDWICHES」網站第一眼會看見的畫面，就使用了巨大的三明治照片，並搭配色彩鮮艷的食材。裁切照片使視角更貼近食材，就形成能夠刺激食慾的構圖。

❷ 強調三明治的斷面，看起來就會更加美味可口。

❸ 網站色彩使用高明度的黃色與黃綠色，會讓人聯想到雞蛋、萵苣等三明治食材，提升整的新鮮感。

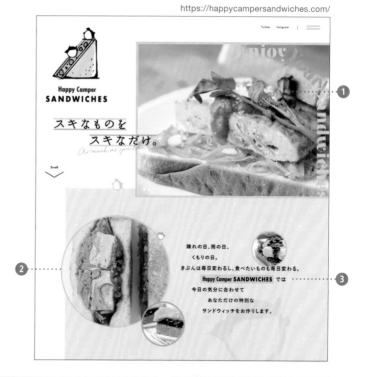

食材選擇製作流程的照片，均透過裁切呈現出被攝體的特寫，讓人能夠專注於食材上。

使用去背的照片更具臨場感，並搭配充足的留白形塑出餘裕感。

沒有去背的方形照片，搭配了黃色的框線以營造出明亮形象。

02 表現出逼真的美味感

食品方面的設計當中，表現出食品新鮮或生動，以刺激消費者食慾或購買慾的逼真美味感非常重要。

「來自大阪！札幌湯咖哩JACK」網站的基礎色是咖哩的黃色，第一眼會看到的畫面則配置大型湯咖哩照片與熱氣，形塑出逼真的美味感。

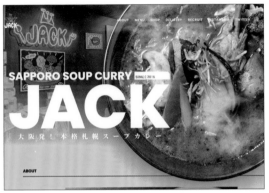

https://soupcurry-jack.com/

■ R250 G210 B038	■ R010 G078 B132	■ R000 G000 B000
□ R255 G255 B255	■ R049 G194 B133	■ R172 G070 B010

03 暖色系的配色

紅色、橙色、黃色等暖色系配色可以促進食慾，常見於餐飲店或食品廣告。

「大阪北堀江的藥膳、養生餐　天然食堂Cafuu」網站選擇米色當基礎色，主色則使用泛紅的褐色，與照片形成一體感。食品照片則強化了紅色調與彩度，以形塑出食物的美味。

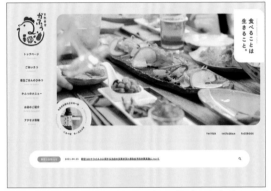

https://cafuu-shokudou.com/

■ R255 G246 B223	■ R252 G190 B097	■ R095 G055 B000
□ R255 G255 B255	■ R247 G117 B103	■ R228 G184 B138

04 將看起來很美味的照片去背後散布在各處

藉白色背景輝映高彩度食材照片的「Fruit & Bread Sanch」網站，一律選用明亮清晰的照片，並將這些看起來很美味的去背照片，散布在網站的各處。

http://www.sanch-gondo.jp/

05 切開食材展現內側

「GIGANTIC！」網站中有許多漂浮的焦糖巧克力與堅果斷面照片。

這種切開食材展現內側的手法，也很常見於蔬菜、三明治等其他食品，主要用意是傳遞出內在構造。

第一眼看見的畫面選擇暖色系的粉紅色當作基礎色，再搭配清晰的紅色與黑色，營造出普普風的氛圍。

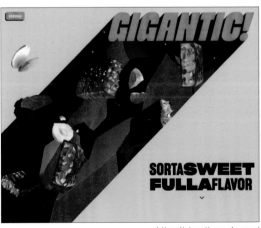

https://giganticcandy.com/

16 季節感的設計

▶ 季節感的設計打造法

想要為網站打造出季節感的時候，不妨著重於讓人聯想到季節的配色。

例如春季就選擇櫻花的粉紅色、樹鶯的黃色；夏季選擇海洋的藍色、向日葵的黃色。像這樣攬入周遭大自然的色彩，就能夠輕易傳遞出形象。

各區塊則可搭配楓葉等各季節的花草、聖誕節等節日會使用的品項與裝飾。

| color（色彩）

春	R247 G207 B225	R245 G234 B046	R206 G222 B147
夏	R244 G232 B039	R017 G131 B199	R156 G209 B237
秋	R212 G122 B015	R126 G151 B044	R123 G063 B031
冬	R129 G198 B210	R113 G152 B183	R146 G139 B187

| Parts（區塊）

01 春：讓人聯想到櫻花或嫩葉的柔和配色

這是「美術館春祭2021」的網站。第一眼會看見的畫面，配置了會緩慢動作的日本畫花卉與LOGO。整體設計讓人感受到帶有春天氣息的溫潤。

❶ 基礎色使用膚色、米色與白色，柔和襯托出插圖的粉紅色、綠色與白色。

除了以粉紅色為強調色外，也刻意不使用搶眼的色彩，並以無彩色的黑色為主。

❷ 標題與導言使用有襯線的直書明朝體，讓人聯想到優美的日本春天。

❸ 以花卉作品的要素打造視覺焦點，並反覆配置在左右兩側。

https://www.momat.go.jp/am/exhibition/springfest2021/

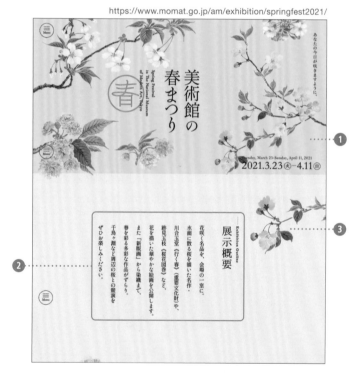

導覽列的背景設定偏深的粉紅色，透明度為93%。

網站途中的「休息處」搭配了櫻花飛舞的效果。

捲動頁面後，各要素會慢慢地從透明狀態開始浮現。

02 夏：藉高對比度的配色 演繹出活力形象

夏季的陽光強烈，色彩看起來格外鮮豔。「美國米聯合會：夏天就吃玫瑰米！」網站使用了粉紅色、黃色、藍色這些彩度與對比度均較高的色彩，藉此表現出夏季的視覺效果。

此外使用的照片也刻意調高明度與彩度，裝飾方面則使用了太陽、煙火、海星與珊瑚礁形狀，大標的圖示則刻意仿效印章效果，施以摩擦感的紋理特效。

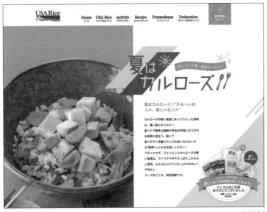

https://www.usarice-jp.com/summer/2020/

03 秋：以讓人聯想到紅葉的 沉穩褐色與紅色為主

哈根達斯Häagen-Dazs的「秋季奢侈甜點」網站，是以讓人聯想到紅葉的沉穩紅色、褐色與綠色組成。

裝飾則採用去背的落葉與栗子照片，並搭配陰影打造出立體感。

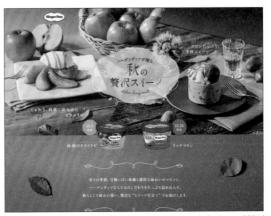

https://www.haagen-dazs.co.jp/autumn_2021/

R172 G039 B056	R245 G162 B076	R241 G090 B036
R123 G064 B073	R220 G198 B188	R072 G075 B027

04 冬：冷色系與低彩度 色彩的搭配

藉由留白打造出舒適視覺效果的「SNOWSAND」網站。基礎色是低彩度的灰色與白色，強調色選擇屬於冷色系的水色，演繹出凜凜寒冬的氣氛。

裝飾則選擇讓人聯想到雪山的形狀與枯木插圖。

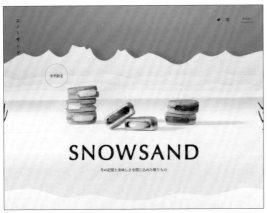

https://www.snowsand.jp/

R235 G238 B243	R019 G098 B156	R026 G029 B031
R000 G137 B216	R011 G056 B082	R136 G136 B136

05 冬：攪入降雪特效

使用了聖誕節圖紋、蠟燭、杉木等裝飾的「Beard papa×cocofrans的聖誕節蛋糕」網站。

第一眼會看見的照片，藉由降雪效果營造出季節感。

配色則選擇代表聖誕節的綠色、紅色與褐色，強調色則為金色。

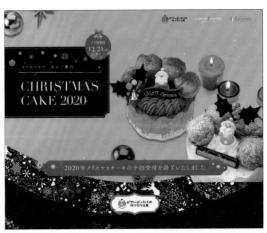

http://www.muginoho.com/xmas/

這裡要繼PART 0的COLUMN介紹圖庫網站。

https://free.foto.ne.jp

● foto project
由攝影師提供，全站超過5,000萬張高畫質照片。

http://www.photo-ac.com

● 寫真AC
可供私人或商業使用，不須標明版權，可透過分類檢索相當方便。部分尺寸須付費。

https://www.pakutaso.com

● PAKUTASO
個人營運的圖庫，不須註冊會員，有10,000張以上的照片素材可以使用。

https://pixabay.com

● Pixabay
提供950,000張以上的免費照片素材、向量圖與插圖可選擇。

https://unsplash.com

● Unsplash
擁有許多後製的時尚感照片，點選collections，即可從類別檢索照片。

https://www.pexels.com/ja-jp/

● Pexel
由創作者分享的免費照片與影片素材。

https://food.foto.ne.jp

● food.foto
提供食材、料理、飲品、餐具與甜點等照片素材。

https://pixta.jp

● PIXTA
收費型（540日圓起）。匯集許多優質照片素材、插圖素材與動畫素材。

http://photosku.com

● Photosku
可以免費下載超過4,000pixels的高畫質照片圖檔。

用 Google 圖片檢索尋找免費圖像！

　　另外也可以用Google圖片檢索功能，尋找可以免費使用的圖像。請試著輸入關鍵字（例如：狗）後點選「圖片」→「工具」→「使用權」→「創用cc授權」探索看看吧。

※使用規約細節請參照各網站。

2

—

從配色出發的
設計

為網站配色的時候，第一步就是決定好
「基礎色」「主色」與「強調色」這三
種顏色。這裡要按照色相與配色理論，
解說色彩形象、搭配方式與取得協調感
的方式。

從LOGO與品牌色出發的配色

● 網頁的基本構造

「基礎色」是會用在背景等的大面積色彩，「主色」則是決定網站特質的色彩，「強調色」是針對想強調的地方，畫龍點睛用的色彩。

網頁配色的基本即為「基礎色」「主色」與「強調色」這三種色彩。色彩的形象會隨著使用面積而異，最均衡的配色比例為基礎色：主色：強調色＝70：25：5。

基礎色	主色	強調色
70%	25%	5%

📌 POINT

主色與強調色的比例也可以提高，但是過大的話會導致配色失衡，所以請特別留意。

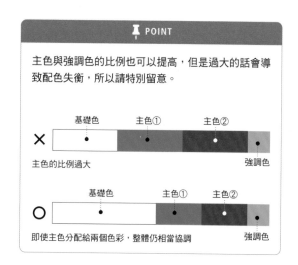

✕ 主色的比例過大
基礎色　主色①　主色②　強調色

〇 即使主色分配給兩個色彩，整體仍相當協調
基礎色　主色①　主色②　強調色

STEP 1　決定主色

首先要按照LOGO、商品形象與目標客群等決定網頁基本色彩。主色請盡量選擇可文字與背景皆適用的色彩，明度太高會造成可讀性偏低，必須特別留意。此外由於主色會左右整個網頁形象，所以也應留意色彩本身形象。這邊就以「蜻蜓文具公司」的商品LOGO與網站為例。

 http://www.tombow.com/sp/monoair/
取用LOGO的色彩以決定配色。

可讀性高	可讀性低

 #013CA6 ◀ 藍色的形象：可信度、值得信賴、堅實、知性、勤勉、冷靜。

可以當作背景色使用。

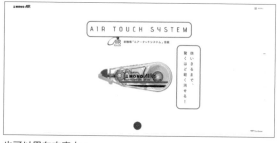

也可以用在文字上。

STEP 2　決定基礎色

接下來就要決定基礎色，也就是要大面積使用的色彩。

這時必須考量到可讀性，所以還不熟悉配色的時候不妨選擇無彩色，或者是明度較高的主色。

無彩色
ffffff ▶

明度較高的
主色
f3f3fa ▶

STEP 3　決定強調色

諮詢按鈕、活動資訊等想強調的資訊，就要使用強調色。
從色相環中找到主色的互補色或對照色後，選擇這一帶的色彩就會相當亮眼。

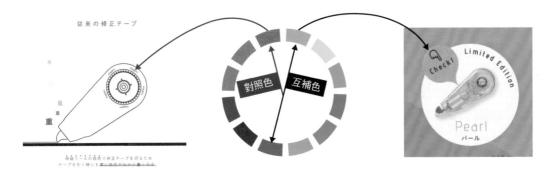

STEP 4　想增加色數時要參考配色理論

想增加網站內使用色數時，不妨參考配色理論。
你也可以善用會按照配色理論的調色盤產生器（P.86）就可輕易辦到。

藍色形象一致的主色配色（色相統一的多色配色法）。
色相統一時較易取得協調感，要增加色數就簡單多了。

從正中間將畫面切割成藍色與粉紅色左右兩塊，呈現出色彩
的對比。這種運用對比感的配色若要增加色數時，色調必須
一致才能形塑出協調的視覺效果。

⚲ POINT　　　**研究發現按鈕使用亮眼的互補色，能夠吸引人點擊**

根據Impact of color on marketing的研究，消費者在採購決策中，有90%全憑色彩做決定。
研究結果也發現購買按鈕或諮詢按鈕等使用亮眼的互補色時，能夠進一步吸引點擊。

● **色彩的研究結果**

色彩研究是非常有趣的。平常看到的
色彩，也會影響我們的心理與生理。

繼續閱讀 >

標題與按鈕具有互補色關係。

● **色彩的研究結果**

色彩研究是非常有趣的。平常看到的
色彩，也會影響我們的心理與生理。

繼續閱讀 >

標題與按鈕不具有互補色關係。

藍色互補色是橙色

※參照：「The Psychology of Color in Marketing and Branding」https://www.helpscout.net/blog/psychology-of-color/

黃色基調的配色

▶ 黃色的形象與性質

黃色是色相環中彩度最高的色彩，誘目性與視認性俱佳，很常用在提醒上。

正面形象	明亮、活潑、幸福、躍動、希望
負面形象	膽小、背叛、幼稚
聯想到的事物	太陽、維生素、向日葵、重型機械、電力

┃黃色的色階

R255	R255	R255	R255	R243	R223	R183	R138	R091
G249	G246	G243	G241	G225	G208	G170	G128	G083
B177	B127	B063	B000	B000	B000	B000	B000	B000

http://socialtower.jp/

01 藉黃色營造出 充滿活力的形象

黃色能夠帶來開朗活潑的形象，由於是高彩度的色彩，所以也會用在希望吸引客戶目光的時候。

❶「SOCIAL TOWER MARKET」網站基礎色為黃色，搭配的是手寫風黑色文字，藉此營造出活動應有的活力。

❷ 局部LOGO使用黃色的類似色——綠色，使兩者完美融合在一起。

❸「NEWS」與「FEATURE」等有多篇文章排列的區塊，則使用白色背景明確區分出並列的兩個區塊。

在文章後方鋪設白色背景，文章內的圖文會比直接擺在黃色背景上顯眼。

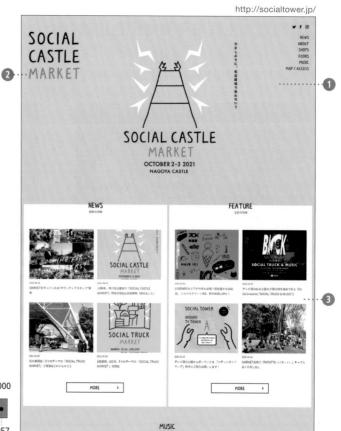

R000 G000 B000

R255 G241 B000　　R255 G255 B255　　R030 G170 B057

SHOPS與FOODS連結使用的背景照片，刻意修成黃色調以融入基礎色。

游標移到導覽列內的連結時，文字背景就會變成明度高於黃色的白色。

頁尾使用明度低於基礎色的同系列黃色，打造出緩和的界線。

02 用粉黃色調 營造出可愛形象

明度與彩度偏低的粉嫩色調，能夠為版面帶來清爽年輕的形象。

「TOKYO BANANA 30週年」網站就以粉黃色為基礎色搭配漸層效果，接著疊上圓點、條紋、緞帶等花紋，進一步勾勒出可愛感。

https://www.tokyobanana.jp/special/30th.html

R255 G244 B123　　R255 G255 B255　　R093 G196 B223

03 黃色搭配黑、白、灰色等 無彩色可提高視認性

黑、白、灰這種無彩色的配色，只要搭配一個鮮豔的色彩當作視覺焦點，就能夠使色彩相當顯眼，視認性也會隨之提高。「SEN CRANE SERVICE」的基礎色為白色，並搭配黃色與黑色的文字、邊框，裝飾則以中間色灰色作為兩者的橋梁。

https://sencraneservice.com/

R255 G255 B255　R244 G244 B244　R255 G217 B000　R000 G000 B000

04 基礎色使用中間色灰色， 有效收斂黃色的視覺效果

中間色灰色是百搭的色彩。

「Chnge the work.｜RaNa design associates, inc.」網站以灰色為基礎色、黃色為主色、黑色為強調色。背景使用灰色能夠適度收斂黃色的視覺效果。

https://www.ranadesign.com/recruit/changethework/

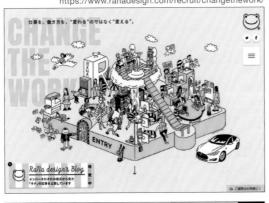

R242 G241 B241　　R255 G229 B000　　R000 G000 B000

05 明度差異大的黃黑搭配， 可讓色彩更顯眼

黃色與黑色的明度差異大，是常用來提醒人們注意的組合。「15 лет MELON FASHION」網站第一眼會看到的畫面，就使用黃色當作背景色，襯托了巨大的黑色文字。捲動頁面後與巨大照片重疊的文字，則會變亮且變得透明。

https://15years.melonfashion.ru/

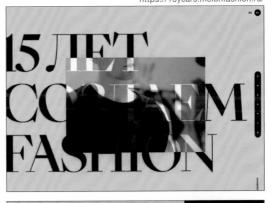

R254 G215 B000　　　　R000 G000 B000

橙色基調的配色

▶ 橙色的形象與性質

橙色能促進對話與溝通，營造出鮮明友善的形象，同時也可以促進食慾。

正面形象	親切、有朝氣、家庭、自由
負面形象	任性、吵鬧、輕浮
聯想到的事物	傍晚、秋天、胡蘿蔔、橘子、南瓜

橙色的色階

R252	R249	R246	R243	R228	R210	R172	R131	R086
G215	G194	G173	G152	G142	G131	G106	G078	G046
B161	B112	B060	B000	B000	B000	B000	B000	B000

01 散發親切感，可拉近距離的橙色

可以促進交流、增加親切感的橙色，是學校、招募網站與交流類網站等常用的色彩。

❶「Discover 21」網站的徵人資訊，就統一使用橙色相，打造出積極歡樂的氣氛。

❷ 以清晰的橙色為基礎色，再穿插直書與橫書的白色文字。

❸ 在中央配置由上至下的縱向斜線，營造出可引導視線的動態感。斜線背景色使用明度更高的橙色，藉此強調了內容文字。

R255 G225 B255

R243 G087 B050 R252 G101 B050

https://d21.co.jp/recruit/

未来を、語ろう。

PUBLISHER

除了藍色與紫色的標題使用的不是主色外，其他色彩都使用明度、彩度一致的色調。

標題、連結統一使用主色——橙色，維持整體配色的統一感。

頁尾的背景色則是使用了帶灰的黑色（＃393939），與橙色很搭配。

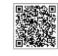

`02` 使用不同明度的橙色 以取得協調

以主色為基礎，透過明度變化，打造出協調的配色。

「AUR株式會社」的網站中，到處都是從LOGO圖形衍生出的橢圓形。

橢圓形以橙色為基調，除了成為整個網站主軸的橙色外，還搭配了另一種明度較高的橙色。

https://www.aur.co.jp/

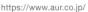

R250 G249 B247　　　R232 G118 B025　　　R242 G171 B052

`03` 飲食類最常用的色彩

橙色與紅色一樣都是促進食慾的色彩，因此非常適合飲食相關的網站。

「下川研究室」網站主題是透過食品研究解讀社會，因此選擇了米色與橙色。

此外帶有圓潤感的字型、流體圖形、圓點則共同交織出親切的形象。

https://www.waseda.jp/prj-foodecon

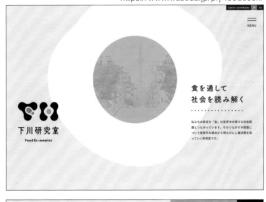

R244 G240 B236　　　R254 G133 B024　　　R000 G000 B000

`04` 米色與橙色共組溫馨氛圍

「Kano動物醫院」網站的基礎色是白色與米色，主色則是橙色，共同交織出了溫馨的氛圍。導覽列的連結文字為褐色，內文則指定為＃444的黑色，整體散發出柔和的氣息。圖示與插圖也使用了一致的色調。

https://www.kano-pc.com/

R255 G255 B255　　R252 G249 B242
　　　　　　　R251 G233 B152　　　R232 G124 B023

`05` 藉由橙 × 黑 打造出冷冽形象

橙色搭配黑色的話誘目性會提高。

「Umami Ware」網站是由橙色背景與巨大的黑色文字組成，形塑出冷冽又極富衝擊力的視覺效果。

捲動頁面時頁本身不會移動，而是會出現背景往側邊移動，逐漸變成黑色的動畫。

https://umami-ware.com/

R244 G149 B092　　　　　　　　　R049 G049 B049

紅色基調的配色

▶ 紅色的形象與性質

紅色是充滿能量與活力的色彩。能夠讓食物看起來更美味，同時也是企業LOGO常用的色彩。

正面形象	熱情、愛情、勝利、積極、衝動
負面形象	危險、怒火、爭執
聯想到的事物	蘋果、火焰、玫瑰、口紅、鳥居、鮮血、紅葉

| 紅色的色階

R245	R239	R234	R230	R215	R199	R164	R125	R083
G176	G132	G085	G000	G000	G000	G000	G000	G000
B144	B093	B050	B018	B011	B011	B000	B000	B000

01 藉紅色打造活躍且充滿能量的形象

紅色能夠讓人感受到活力，有助於營造活躍且充滿能量的形象，因此是很多企業愛用的色彩。

❶「IGNITION M株式會社公司」的網站第一眼會看見的畫面，用特別修成紅色調的照片製成幻燈片效果，且大膽地配置了大範圍的紅色。
❷ 固定在左側的導覽列使用黑色背景，收斂了整個畫面的視覺效果。
❸ 內文背景指定為屬於無彩色的白色，主題與區塊的切割則選用紅色，內文則按照背景分別使用黑色與白色。

R017 G017 B017

R203 G000 B015 R255 G255 B255

https://www.ign-m.com/

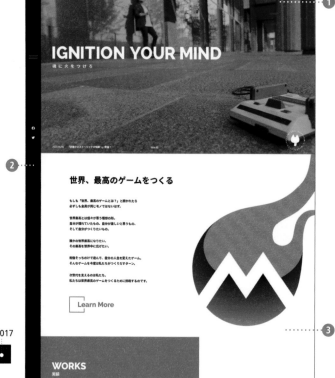

WORKS區域的實績文章部分將背景分成兩個區塊，並縱向配置大範圍的紅色背景，襯托出構圖的變化。

除了主色──紅色以外，均使用白色、黑色與灰色這些無彩色，維持用色的一貫性，讓畫面不會雜亂。

頁尾的聯絡資訊在修成紅色調的背景照片上，配置了白色文字。

02 飲食相關網站使用紅色

紅色會對人類的生理作用產生強烈影響，由於可以促進食慾，所以可口可樂等食品類的LOGO都使用了紅色。

「iron City Beer, the Beer Drinker」網站就在白色背景上，配置紅色標題與商品照片。此外主頁面則用紅框彙整了所有要素，下方區塊則在紅色背景上配置巨大白色文字，形塑出視覺衝擊效果。

https://ironcitybeer.com/

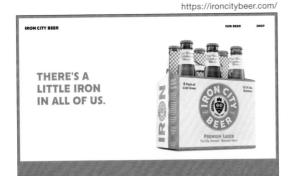

●	●	●
R255 G255 B255	R234 G000 B041	R000 G000 B000

03 使用深色調的紅色展現傳統氛圍

「禮服丸昌 橫濱店」網站以散發傳統氛圍的深紅色為主。主頁面的背景使用了屬於基礎色的紅色，接續在後的畫面則搭配了具和紙質感的米色。

除了和風要素外，搭配日本特有的用色法，能夠進一步提高和式氣息。

http://premium753.com/

●	●	●
R175 G070 B056	R250 G247 B238	R061 G048 B037

04 使用不同明度的紅色打造出統一感

使用同色不同明度去搭配的話，即使色彩數很少也能夠帶來適度變化，同時還能夠維持統一感。

「TEO TORIATTE株式會社公司」網站的右上選單、電話按鈕、左下通知標題與詳細內容的按鈕，都是用不同明度的紅色加以調配。

https://www.teotoriatte.info/

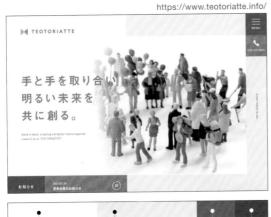

●	●	●	●
R255 G255 B255	R245 G242 B242	R221 G046 B030	R179 G038 B025

05 米色與紅色讓人心情跟著開朗

「Eat&Stay TOMATOTO」網站基礎色使用偏亮的米色，主色則指定為紅色。

使用高明度的照片、曲線裝飾，能夠打造出充滿歡樂感的普普風。

此外米色面積比紅色還要廣，有助於將紅色襯托得更加顯眼，進而成為設計的視覺焦點。

https://tomatoto.jp/

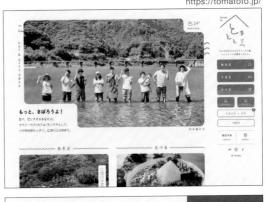

●	●
R255 G251 B246	R203 G046 B039

05 粉紅色基調的配色

● 粉紅色的形象與性質

　粉紅色能夠讓心情變得柔和平穩，據說還有助於促進女性荷爾蒙的分泌，是以女性為目標客群時最適合的色彩。

正面形象	可愛、浪漫、年輕
負面形象	幼稚、精緻、脆弱
聯想到的事物	櫻花、波斯菊、口紅、女性、化妝品

┃ 粉紅色的色階

R244	R238	R232	R228	R214	R198	R164	R126	R085
G180	G135	G082	G000	G000	G000	G000	G000	G000
B208	B180	B152	B127	B119	B111	B091	B067	B037

01 表現出溫柔與愛情的粉紅色

　粉紅色會使人感受到溫柔與愛情。

❶「株式會社Asuka Funeral Supply招募網站」的基礎色是白色、主色是粉紅色。

　第一眼會看到的畫面中，寫著帶有「感謝」字眼的標語，並用粉紅色進一步強調。

❷ 捲動頁面後會看到右下角帶有陰影的ENTRY按鈕，並藉由粉紅色漸層達到襯托的效果。

❸ 說明理念的區塊，配置了粉紅色漸層的標題「PRIME&JOY」。搭配偏小的黑色日文，讓標題更加清晰易讀。

	R021 G022 B023
R255 G255 B255	R228 G042 B085

https://asuka-recruit.jp/

在重要的3大區塊中，配置了帶有陰影的卡片狀白色塊，再疊上手寫風的粉紅色文字裝飾。

MISSION區域以鮮豔的粉紅色漸層當作背景，標題與標語均使用白色。

員工訪談區塊的姓名英文拼音，使用粉紅色當成視覺焦點，達到強調的效果。

02 藉白色 × 粉紅色表現 溫柔與沉穩

據說粉紅色有助於促進女性荷爾蒙的分泌，再加上這是很受女性喜愛的色彩，因此以女性為目標客群的廣告很常使用。

「臉部除毛美肌沙龍 東京SUGAO」網站的基礎色是白色，主色為粉紅色，搭配流體圖形表現出沉穩與溫柔感。

https://tokyosugao.com/

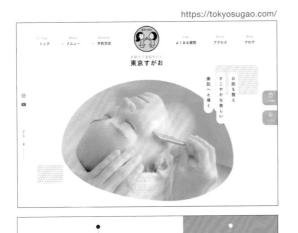

● R255 G255 B255　　　　　　　　○ R236 G117 B169

03 高彩度的螢光粉紅 令人印象深刻

「THE CAMPUS」網站的基礎色為粉紅色，強調色澤選擇高彩度的螢光粉紅，藉此打造出視覺衝擊效果。文字選擇黑色則可賦予其層次感，讓訴求更加清晰。

藝術類或音樂類的網站為了演繹出華麗感，很常運用鮮豔色調的粉紅色系。

https://the-campus.net/

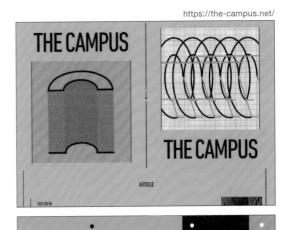

● R241 G142 B142　　● R032 G021 B018　　○ R255 G041 B148

04 配合柔美粉紅色調的 水藍色與黃色

「Saharu Products」網站使用柔和的粉紅色，再與同樣色調的藍色、黃色，共同勾勒出粉嫩色網站。在中央轉動的3D圖形的各面明度不同，看起來相當立體。

第一眼就會清楚看到畫面的下方有LOGO「Saharu Products」，這裡透過較低的明度提升了可讀性。

https://saharu.work/

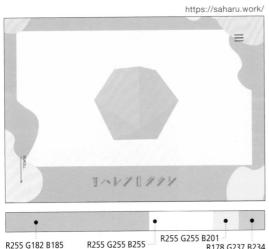

● R255 G182 B185　　● R255 G255 B255　　● R255 G255 B201　　● R178 G237 B234

05 黑色與粉紅色交織出 時尚感

黑色與粉紅色的組合，具有收斂畫面要素的效果，同時散發出時髦先進的氣息。

「KOREDAKE」網站第一眼會看見的畫面，將幻燈片效果的背景設定為珊瑚粉紅以襯托黑字。接續在下方的照片則選用粉紅色或米色背景，藉此營造出柔美氛圍。

http://koredake.co.jp/

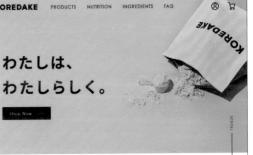

● R230 G180 B170　　● R255 G255 B255　　○ R000 G000 B000

紫色基調的配色

▶ 紫色的形象與性質

紫色散發出高格調的氣息,能夠營造出神祕優雅的形象,散發出貴氣與權力感。是珠寶、保養品與占卜等常用的色彩。

正面形象	高級、神祕、高格調、優雅、傳統
負面形象	不安、嫉妒、孤獨
聯想到的事物	葡萄、薰衣草、葡萄酒、藍莓

紫色的色階

R207	R186	R166	R146	R138	R128	R106	R080	R050
G167	G121	G074	G007	G000	G000	G000	G000	G000
B205	B177	B151	B131	B123	B115	B095	B070	B040

01 藉紫色打造神祕形象

紫色是保養品與珠寶網站中最具代表性的色彩,可營造出優雅、感性的形象。

❶「manebi株式會社」網站第一眼會看到的畫面,使用了修成漸層藍紫色調的照片,並施以由上而下的粒子效果,勾勒出神祕的氛圍。

❷ 以白色為基礎色,並搭配灰色文字,使整體畫面散發出柔和感。

❸ 按鈕採用漸層效果,由左至右分別是粉紅色、紫色與藍色,並搭配了陰影。

理念區域的右上是線條組成的圖案,除了同樣使用漸層色彩外,還設計了以慢慢旋轉的動畫。

https://manebi.co.jp/

R222 G151 B192
R115 G100 B170
R255 G255 B255
R163 G113 B174
R073 G093 B169

為照片施加高明度的紫色漸層效果,完美融入整個畫面。

子頁面的頁尾漸層設計,是由左上往右下發展。

黑色的頁尾具有收斂要素的效果。前往主頁面的連結,則指定為具立體感的漸層紫色。

02 紫色漸層搭配相似色——粉紅色，形塑出協調的畫面

「＋Jam株式會社」網站的基礎色為白色，再指定漸層紫色為主色，藉此打造出普普風。

強調色使用了紫色與相似色——粉紅色，在顧及配色協調感之餘又更加醒目。

https://plusjam.jp/

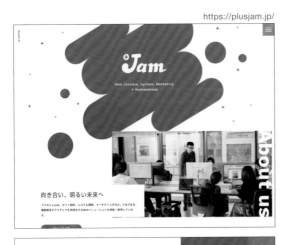

R255 G255 B255　　R105 G079 B196　　R238 G023 B112

03 黑色與紫色漸層圓圖，交織出刺激感性的冷冽配色

「Pluto」網站在黑色背景的左上，配置了紫色漸層圓圖，醞釀出冷冽有型的氛圍。

區塊的切割線與文字均使用白色，讓整個畫面由色塊與線條交錯而成。

https://www.pluto.app/

R019 G020 B020　　R146 G000 B214　　R255 G255 B255

04 充滿創造力的紫色

紫色有助於提高創造力。

「BitStar株式會社」的網站以白色為基礎色，強調色為藍紫色，展現出致力於創造的公司理念。

其裝飾用的幾何學圖形，則是使用了不同彩度的紫色與黑色。

https://corp.bitstar.tokyo/

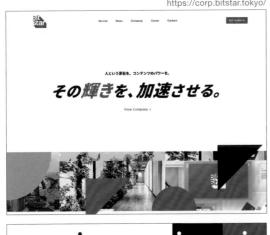

R255 G255 B255　　R025 G030 B043　　R101 G000 B252

05 屬於日本傳統色之一的紫色

日本有菫色、桔梗色等許多傳統的紫色，是和服常用的色彩。由於古代紫色染料難以取得，染法也相當困難，便成僅有位高權重者才能使用的禁色。「花見2020」的網站基礎色便採用藍紫色，由日本傳統色與螢光色共同交織出現代和風。

https://www.celldivision.jp/hanami2020/

R116 G073 B255　　R006 G255 B194　　R255 G065 B043

PART2

07 藍色基調的配色

▶ 藍色的形象與性質

據說藍色全世界最受歡迎的色彩。由於藍色散發知性冷靜的形象，因此常用於想表現出信賴與堅實的時候。

正面形象	知性、冷靜、誠實、潔淨
負面形象	寂寞、冷漠、悲傷、膽小
聯想到的事物	天空、海洋、水、雨、泳池、夏天

藍色的色階

R163	R108	R024	R000	R000	R000	R000	R000	R000
G188	G155	G127	G104	G098	G090	G082	G073	G104
B226	B210	B196	B183	B172	B160	B147	B134	B183

01 知性且讓人聯想到水的藍色

藍色能夠賦予知性冷靜的形象，也較易讓人聯想到信賴感，因此是公司行號網站常用的色彩。

❶「MOL Techno-Trade, Ltd.」網站的基礎色使用白色或淺灰色，主色指定為藍色。主視覺則選擇了含有「海洋」與「天空」等要素的藍色照片。

❷ 公告的背景使用調降明度的藍色，並將白色文字置中配置，達到強調的效果。

❸ 文字選擇帶有藍色調的黑色而非正黑色，讓整體色調達一致感。

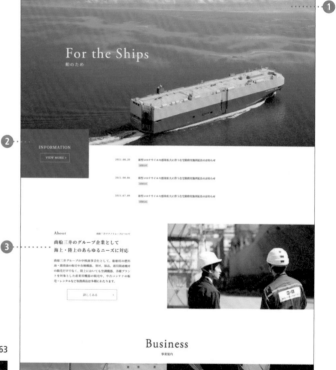

https://www.motech.co.jp/

R005 G023 B063

R255 G255 B255　R243 G243 B244　R000 G019 B172

大標文字使用細緻且帶有襯線的明朝體，並選擇沉穩的深藍色。

游標移到子頁面的導覽列時，會出現背景使用中間色——灰底的選單。

頁尾背景使用調降明度的照片，以及接近黑色的深藍色。前往主頁面的連結則為明度較高的藍色。

02 用灰色調的藍色，打造出沉穩的配色

彩度偏低的帶灰色彩，能夠營造出沉穩的氛圍。「Okakin株式會社」網站在白色背景上，大範圍配置偏暗的灰色調藍色插圖。

同時因為白色面積很大，所以形塑出了成熟品味。

http://www.okakin.com/

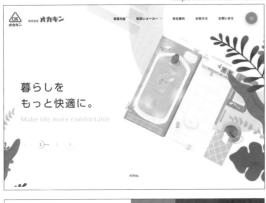

R255 G255 B255　R056 G145 B186　R049 G087 B111　R041 G075 B099

03 深藍色搭配無彩色，形成冷冽的形象

深藍色能夠打造出知性成熟的形象。

「ARCHITEKTON-the villa Tennoji-」網站的基礎色為白色，主色為深藍色。此外再搭配帶有藍色調的無彩色——灰色，就增添一絲冷冽感。互相錯開但又交疊的區塊，則交織出留白充足的構圖。

https://architekton-villa.jp/

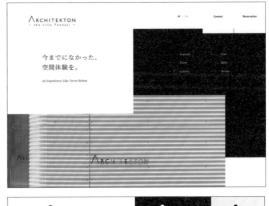

R255 G255 B255　　R009 G023 B078　R239 G242 B245

04 透過水藍色漸層與明度不同的藍色，共同打造出堅實的形象

NTT Data株式會社MSE「NTT Data MSE Recruting」網站在水藍色漸層上，配置了細緻的白色明朝體標語。

右上的「MY PAGE」「ENTRY」背景色使用明度不同的藍色，漢堡選單則選擇黑色，打造出堅實的形象。

http://nttd-mse.com/recruit/

R255 G255 B255　R110 G197 B227　R007 G111 B170　R029 G066 B139　R051 G051 B051

05 藉帶有透明度的藍色，收斂整體要素

「共進精機株式会社」的網站主頁面使用了帶有透明度的藍色，收斂了整個網站的視覺效果。在第一眼會看見的畫面，配置大範圍的動畫，並施以偏強的藍色調。

在明度較低的色彩上配置白色文字，能夠更清楚傳遞出訊息。此外強調色則為黑色。

https://www.kyoshin-ksk.co.jp/

R238 G240 B242　　R011 G091 B168　R048 G048 B048

綠色基調的配色

▶ 綠色的形象與性質

綠色是能夠讓人心情平靜，給予安全感的色彩。由於會讓人聯想到大自然與健康，所以常用於環境、戶外與健康食品等的網站。

正面形象	自然、和平、放鬆、環保
負面形象	保守、青澀
聯想到的事物	植物、森林、抹茶、牧場、春季、蔬菜

┃ 綠色的色階

R165	R105	R000	R000	R000	R000	R000	R000	R000
G212	G189	G169	G153	G145	G135	G113	G086	G055
B173	B131	B095	B068	B064	B060	B048	B031	B005

01 藉綠色使人聯想到 自然與環保

綠色是最容易聯想到大自然的色彩，因此環保與戶外主題的網站很常使用。

❶「共濟・保障就交給Kokumin Kyosai coop」網站中，官方吉祥物PTTO君居住的安心森林，是以黃綠色與綠色為主色，藉此醞釀出平穩親切的氛圍。

❷ 網站使用的文字幾乎都是綠色，與淺黃綠色的基礎色相輔相成。

❸ 捲動頁面會看見由不同明度綠色組成的鋸齒狀緞帶，往下不斷延伸的動畫。

| R236 G244 B226 | R002 G153 B069 | R120 G188 B039 | R255 G242 B127 |

https://www.zenrosai.coop/next/

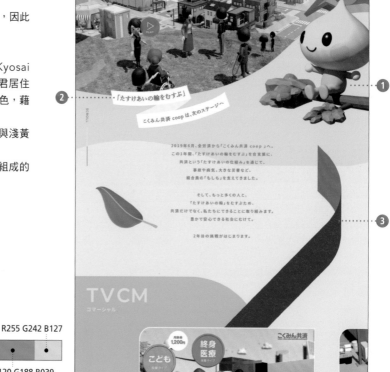

About區塊使用白色背景，邊框的上下則由黃綠色與綠色組成，重要文字則選擇綠色。

用數值檢視Kokumin Kyosai coop績效的區塊，以奶油色為背景，並刻意讓綠線框稍微錯開，為各區塊打造一致感。

社會活動區塊使用圓角的卡片狀白色背景，再搭配與綠色為相似色的黃色。

02 藉亮色調的綠色 打造出清新感

「Linkage公司網站」網站的基礎色為米色，主色使用了亮色調的綠色。

第一眼會看到的畫面右下配有插圖是以綠線繪製，搭配的黃色與橙色則配合了主色的色調，在維持視覺一致感的同時，形塑出清新的視覺效果。

https://linkage-inc.co.jp/

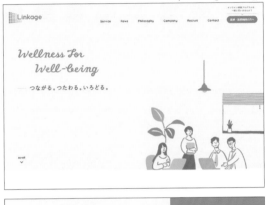

R248 G250 B245　　　　R037 G182 B114

03 使用粉嫩色調的綠色， 勾勒出溫柔形象

「témamori官方網站」是捲動頁面時會有動畫的網站，整體氛圍相當舒服。基礎色使用了粉嫩色調的綠色，並在各處配置了白色的流體圖形。無襯線體的LOGO與黑體也一起為整體設計，帶來了柔和溫雅的氣息。

https://temamori.com/

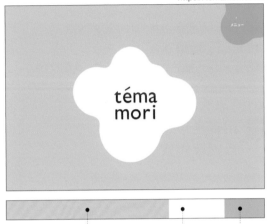

R195 G225 B210　　R255 G255 B255　　R148 G215 B180

04 綠色與黑色共同交織出 安定的配色

「生活 工作 市原」網站的基礎色是白色，主色則設定為綠色。

內文與右上聯絡按鈕的背景色都使用屬於無彩色的黑色，藉由綠色與黑色的組合，打造出井然有序的形象。

https://lifework-ichihara.com/

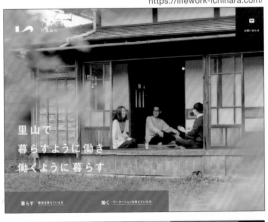

R255 G255 B255　　R046 G149 B104　　R051 G051 B051

05 以不同明度的綠色組成

想在維持特定色彩的形象，又想增添點變化時，調整明度就相當有效。

「U Foods株式會社」網站的頁尾「公司概要」「徵人資訊」「主頁面連結」等按鈕顏色，都使用了主色──綠色，只是調降明度即產生了變化。

https://ufoods.co.jp/

R255 G255 B255　　　　R046 G150 B072

09 褐色基調的配色

▶ 褐色的形象與性質

褐色的色調比紅色、橙色還要暗，能夠營造出踏實安定的形象，同時也可散發大自然的氣息，帶給人們安全感。此外還能讓人聯想到秋天。

正面形象	自然、安心、踏實、傳統
負面形象	土氣、頑固、髒污
聯想到的事物	大地、土壤、枯葉、紅茶、巧克力

| 褐色的色階

R209	R186	R167	R149	R140	R130	R106	R079	R049
G183	G147	G115	G086	G080	G073	G058	G039	G014
B153	B106	B067	B041	B038	B033	B020	B002	B000

01 用褐色帶來自然感與安心感

褐色接近大地與樹幹的色彩，讓人看了就會浮現自然氣息與安心感，此外也是室內設計常用的色彩。

❶ 「mori-no-oto」網站的基礎色為米色，是散發木頭溫潤感的柔和網站。產品照片則裁切成圓角的方形。

❷ 大標使用巨大的細線字型與白色，進一步增添了柔和氛圍。內文則用較小的黑體，直接疊在大標的上方。

❸ 中標、小標與內文使用了明度稍微提高的黑色，在清晰呈現出文字之餘，也與基礎色交織出協調的視覺效果。

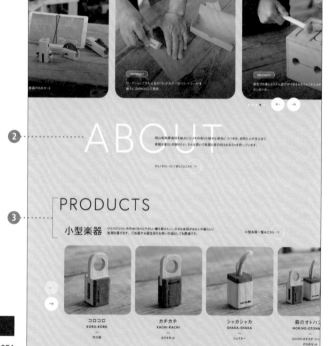

https://mori-no-oto.com/

R255 G255 B255

R237 G229 B220

R051 G051 B051

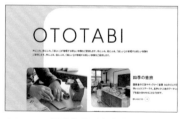

OTOTABI區塊在基礎色上方，配置圓角的白色背景後與文字、照片重疊，藉此整合了所有要素。

安排了相當大的頁尾面積，背景則指定為焦褐色。右下的SNS文字則使用帶有透明度的白色，淡化其存在感。

點擊漢堡選單會出現的選單，是以帶有褐色的黑色背景與白字組成。

02 用亮褐色打造出 成熟可愛的氛圍

「fortune台灣蜂蜜蛋糕」網站的基礎色與主色都使用明亮的褐色，醞釀出大人的可愛感。照片上疊有手寫風LOGO當作裝飾，內文則使用焦褐色的細緻明朝體，使網站易讀又有型。

http://www.and-earlgrey.jp/fortune/

R251 G246 B240　　　R210 G163 B108

03 用紅褐色與帶灰色的白色， 交織出帶有高級感的雅緻配色

適度搭配紅褐色的話，能夠打造出成熟感與高級感。

「川善商店／Kawazen Leather」網站以帶灰的白色為基礎色，主色則是又稱皮革色的紅褐色，藉此共同交織出高雅的氣息。

https://kawazen.co.jp/

R245 G245 B245　　　R235 G235 B235　　　R176 G107 B066

04 帶有紅色調的照片， 與褐色完美交融

「MUSHROOM TOKYO」網站的基礎色指定為米色與白色。

幻燈片效果的照片切換時，會有一瞬間切換成褐色，接著再由模糊的照片逐漸轉為清晰。使用的照片均調高了紅色調，藉此與褐色形成一體感。

https://mushroomtokyo.com/

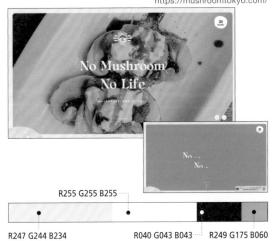

R255 G255 B255

R247 G244 B234　　　　　R040 G043 B043　　R249 G175 B060

05 以灰色調的褐色為基礎色， 形塑出沉穩的形象

「PETARI官方網站」基礎色指定為灰色調的褐色，藉此營造出沉穩氛圍。

如此配色和產品照片，共同交織出樸素中帶有溫潤感的設計。

頁首背景僅右上設為白色，LOGO與漢堡選單則配置在上方，藉此打造出明亮感。

https://petari.jp/

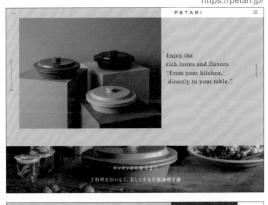

R217 G212 B203　　　R115 G066 B051　　　R255 G255 B255

白色或灰色基調的配色

● 白色或灰色的形象與性質

白色與灰色都屬於無彩色。白色帶有潔淨感，能夠表現出寬敞與輕盈，同時還可用來襯托深色。灰色則很適合當作不同色彩間的橋梁，還可在營造出高雅感之餘襯托特定要素。

| 白色

正面形象	祝福、純粹、潔淨、純真
負面形象	空虛、無趣、冷淡
聯想到的事物	T恤、紙張、醫院、白鳥、牛奶、砂糖、雪

| 灰色

正面形象	實用、平穩、內斂
負面形象	曖昧、疑慮、違法、虛弱
聯想到的事物	混凝土、老鼠、灰、石、煙、鉛

01 藉白色與灰色營造出洗練形象

雖然白色帶有無機質的形象，但也能夠營造出都會感的洗練氛圍。

此外灰色是百搭的色彩，就算基調是白色以外的色彩，仍然會經常派上用場。

❶「KARIMOKU CAT」網站在白色背景上，配置線條偏粗的黑色文字，使網站訊息清晰易讀。
❷ 藉由字型大小的變化增添層次感，再於排版時配置大量留白，徹底發揮白色背景的魅力。
❸ 各區塊指定為屬於中間色的灰色，在區隔之餘維持良好的協調感。

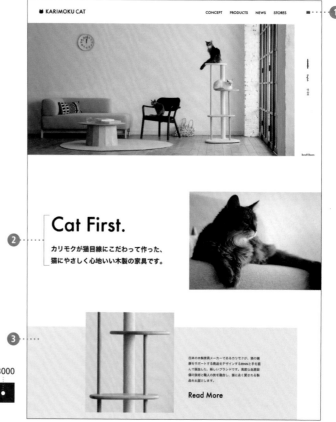

https://karimoku-cat.jp/ja/

R000 G000 B000

R255 G255 B255　　　R238 G238 B238

NEWS的背景指定為灰色，上下配置大範圍留白，PO文日期、標題、區塊文字等都使用黑色。

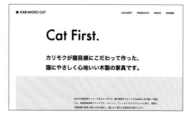

子頁面的背景色由白色與灰色組成，標題與內文之間則做出明確區隔。

載入中的畫面是灰色背景色搭配中央配置LOGO，並使用了區塊由下往上的動畫設計。

02 用白色與米色的組合，打造出柔和的界線

白色除了搭配灰色與黑色等無彩色外，也很常用米色切割資訊。

「旅行喫茶」網站使用了淺灰色格紋與米色的背景，為各區塊間劃下柔和的界線。

https://tabisurukissa.com/

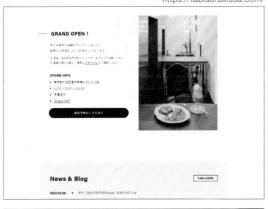

R255 G255 B255　　R249 G248 B244　　R001 G001 B001

03 攬入泛藍的灰色，使配色看起來很舒服

色彩對比度愈高就愈好讀懂文字，但是對比度過高時眼睛容易疲勞。

「besso」網站就在屬於基礎色的白色上，使用了泛藍的灰色。文字則選擇深灰色，打造出閱讀起來眼睛會很舒服的網站。

https://besso-katayamazu.com/

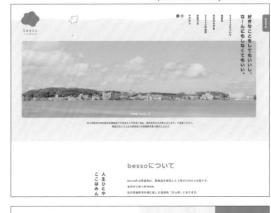

R255 G255 B255　　R242 G245 B245　　R128 G153 B156

04 不同明度的灰色交疊

「永井興產株式會社」的基礎色是帶灰的白色，上方則有明度不同的灰色交疊，形成留白感充足的舒適網站。

為第一眼看到的畫面選用了白牆照片，讓整個畫面乾淨俐落。頁尾及部分選項的背景色則選擇黑色，藉此收斂整體要素。

https://nagai-japan.co.jp/

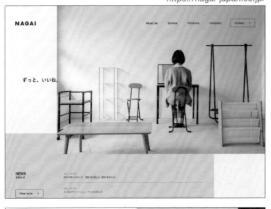

R248 G248 B250　　R221 G221 B221　　R041 G046 B051

05 白色與各種色調的照片都很搭

白色能夠與各式各樣的色彩形成協調感，因此很適合在想要強調照片時派上用場。

「JEANASIS MEDIA」網站第一眼會看到的畫面，配置了由多張照片並列的幻燈片效果。

黑色標題配置在照片上方，因此僅有最左側是彩色，其他兩張都呈現灰階色調，藉此達到互相輝映的效果。

https://www.dot-st.com/cp/jeanasis/jeanasis_media

R255 G255 B255　　R000 G000 B000

黑色基調的配色

● 黑色的形象與性質

黑色與白色一樣屬於無彩色。同時具有高級感、權威感等正面形象，以及死亡、邪惡等負面形象。

正面形象	高級、洗練、一流、威嚴
負面形象	恐懼、不安、絕望
聯想到的事物	黑色領結、鋼琴、墨水

｜無彩色的色階

R255	R221	R202	R181	R160	R137	R089	R062	R035
G255	G221	G202	G181	G160	G137	G087	G058	G024
B255	B221	B202	B181	B160	B137	B087	B057	B021

01 能夠收斂色彩，營造洗練形象的黑色

屬於無彩色的黑色，是能夠輕易搭配各種色彩，同時還具有襯托效果的萬能色彩。時尚網站等想要營造洗練形象時，就很適合選用黑色。

① 「FIL-SUMI LIMITED」網站的基礎色是黑色，主色選擇兩種白色。劇烈的明度差異襯托白色文字，並賦予整個畫面層次感。
② 與畫面同寬的產品幻燈片藏起照片邊界，使其融入黑色的背景中。
③ 副標題使用灰色，藉此襯托緊接在下方的白色大標。

https://sumi.fillinglife.co/

The meaning of
Tradition

R026 G026 B026　　　R255 G255 B255

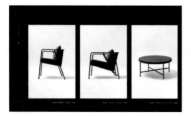

Products區塊的左側背景上疊有灰色的年輪花紋，可連結到產品的照片則使用白色背景。

Feature區塊使用了佔滿整個畫面的黑白照片，右下背景則安排了偏小的黑色色塊以放置說明文。

導覽列背景採半透明的黑色，點選後會出現以幻燈片效果呈現的商品照片，以及白色的連結按鈕。

02 藉黑色 × 金色
醞釀出高級感

黑色是能夠將搭配色彩襯托得更美的色彩,「Ivan Toma」網站的義大利手工家具部分,就藉由黑色×金色的組合打造出高級感。

標題使用細緻的襯線體,是讓人感受到高貴與優雅的歐文字型。

https://www.ivantoma.com/

R017 G017 B017　　　　R194 G162 B106

03 藉黑色襯托照片與影像

配置了照片與影像的履歷型網站,非常適合無彩色。

「aircord」網站背景完全使用黑色,在於上方配置3D圖形與影像。各專案頁面均使用單欄式頁面,並配置了與畫面同寬的影片、說明文章、相關照片與影像。

https://www.aircord.co.jp/

R000 G000 B000　　　　R246 G246 B246

04 由無彩色的黑色與白色組成,
形塑出都會冷冽形象

黑色能夠營造出男性化的都會形象。「KUROAD」網站的基礎色與產品一樣都指定為黑色。

「This is KUROAD」這個標語則使用白色文字,並配置在產品後方,打造出產品照片融入背景般的冷冽設計。

https://kuroad.com/

R000 G000 B000　　　　R255 G255 B255

05 黑色與霓虹色交織出
未來感設計

霓虹色與未來感設計幾乎劃上等號,而藉此打造出華麗未來感的方式,在近年已經形成趨勢。「ON CO.LTD.」的網站使用黑色背景,襯托出在上方交錯的繽紛霓虹色影片。此外文字與照片也施加了有漸層感的效果。

https://zoccon.me/

R000 G000 B000　　　　R255 G255 B255　　R029 G148 B148
R145 G097 B144

12 按照色調決定配色

● 各色調的形象

pl 淡 清爽、年輕	**sf 柔** 平穩、優雅	**lt 亮** 朝氣、歡樂	**lg 明亮帶灰** 沉穩、靜謐
mg 帶灰 不起眼、冷冽	**st 強** 清爽、年輕	**vv 鮮豔** 活力十足、華麗	**dg 暗沉帶灰** 高尚、堅實
dl 鈍 不清晰、鈍	**dk 暗色調** 厚重、成熟	**dp 深** 傳統、和風	**vd 極暗** 獨具品味、沉重

01 藉亮色調營造歡樂感

亮色調能夠營造開朗健康有朝氣的形象。

❶ 札幌市厚別區小兒科「Hibarigaoka Kodomo Clinic」的網站，基礎色指定為白色，主色為水藍色、橙色與黃色這3種色彩，整體色彩調配恰到好處。

頁首的「診所地址」「網路預約」與「MENU」這3個選單，分別使用了不同的背景色，劃分出明確的界線。

❷ 網站中的插圖色彩則配合主色的色調，營造出視覺上的一致感。

https://hibari-child.com/

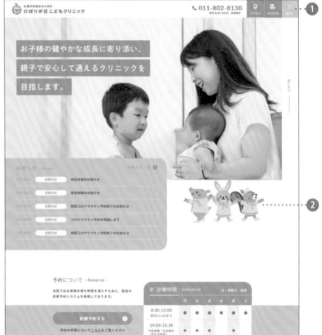

lt 亮 朝氣、歡樂

https://hdf.vc/

02 藉強色調打造出 強勁有力的氣息

強色調的色彩相當紮實，存在感強烈，能夠營造出熱情且充滿行動力的形象。「Heart Driven Fund」網站中設置了由繽紛色彩組成的直線狀色塊，LOGO則以圓形配置色彩，賦予視覺上的變化。

這裡透過形象清晰的色彩，打造出令人雀躍又充滿活力的氛圍。

st 強 清爽、年輕

03 用深色調打造 成熟沉穩的空氣感

第一眼會看到的畫面使用了讓人聯想到夜晚的插圖，以及帶有圓潤感的無襯線文字，令人印象深刻的「Eat, Play, Sleep inc.」網站。

明度與彩度都較低的深藍色與土黃色，則是交織出寧靜感的暗色調配色。

https://eat-play-sleep.org/

dk 暗色調
厚重、成熟

04 藉淡色調引出細緻感

淡色組合有助於營造出細緻感。

「TEINEI購物網」網站背景就是以可愛清爽的淡色調為主體。

排版中的圓角與圓形與配色相輔相成，共同交織出帶有溫柔女性氛圍的柔和。

https://www.teinei.co.jp/

pl 淡
清爽、年輕

05 鮮豔色調帶來活力十足的 普普氛圍

著重清晰感的普普風網站，很常使用鮮豔色調。「KUTANism」網站用粗黑框線，搭配紅、藍、綠、紫、黃這5色，打造出極富變化的導覽列，形塑出活力四射的開朗形象。

https://kutanism.com/

vv 鮮豔
活力十足、華麗

06 藉明亮帶灰的色調， 營造出溫柔沉穩的形象

明亮帶灰的色調，能夠帶來沉穩且溫柔的氛圍。

「Cheese colon by BAKE CHEESE TART」網站將背景色指定為黃色的互補色——藍色，以襯托出網站的主角——起司。

https://cheecolo.com/

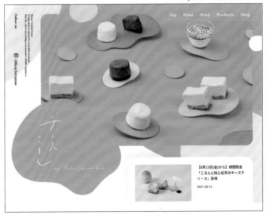

lg 明亮帶灰
沉穩、靜謐

獻給不擅長配色的人！超方便的調色盤產生器

實在不擅長配色的時候，這裡建議善用網路上可以免費使用的調色盤產生器。

● Adobe Color

　點擊上方選單的「建立」，從左邊「套用色彩調和規則」選擇規則。接著再調整色輪內的關鍵色，即會自動生成適合搭配的色彩。點選「探索」的話，還可以看見其他人製作的調色盤。

https://color.adobe.com/ja/create/color-wheel

● Coolors

　可以搭配照片一起決定配色，或者是檢視隨機配色、配色趨勢。點擊「Start the generator！」後就會前往調色盤產生器，再點擊「Explore trending palettes」即可看見最新的配色趨勢。

https://coolors.co

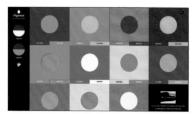

● Pigment

　調整左邊的Pigment（顏料）與Lighting（光量），再從調色盤圖示決定好要作為基調的色彩，就會生成建議的配色。

　點擊右上的檢索圖示，就會生成依照片生成的配色。

● Palettable

　點擊中央的橫桿圖示設定好基本色後，再點擊下方的「Dislike（不喜歡）」與「Like（喜歡）」按鈕，調色盤就會提供適合搭配的色彩。點擊垃圾桶圖示，則可刪除選擇的色彩。

https://www.palettable.io/

能夠取用網站色彩的瀏覽器附加元件

　遇到想參考配色的網站時，可以用來取得色彩的方便瀏覽器附加元件。

● ColorZilla

　開啟想參考配色的網站，點選附加元件的圖示後，選擇「Webpage Color Analyzer」，取色器就會取出網頁CSS所指定的色彩。此外也可僅針對局部取用色彩。

Google Chrome：https://chromewebstore.google.com/detail/colorzilla/bhlhnicpbhignbdhedgjhgdocnmhomnp?hl=zh-TW&pli=1

● ColorPick Eyedropper

　開啟想參考配色的網站，點選附加元件的圖示後，將出現的十字游標移動到網頁中想取色的位置點選，右側就會出現色碼。

Google Chrome：chromewebstore.google.com/detail/colorpick-eyedropper/ohcpnigalekghcmgcdcenkpelffpdolg

從行業、類型
出發的設計

接下來要按照業種與類別,從不同的角
度分析共通的資訊設計法、功能、色彩
與排版傾向等,都是在實際製作設計網
站時,能夠派上用場的內容。

餐廳、咖啡廳網站

▶ 餐廳、咖啡廳網站的特徵

餐廳、咖啡廳等要考量到訪客的習慣，像是從「tabelog」等入口網站進來，或是店鋪區域、用途方面的檢索，以及直接檢索店名找到的。此外還有一大關鍵，就是必須強調品牌魅力，讓訪客看到網站後會浮現「想去吃」的念頭。

藉由大型的照片或影片介紹店內氛圍、為菜單選擇彰顯美味的照片等的效果都很好。此外預約方法、交通資訊、營業時間、公休日與最新公告等資訊，也都必須採用易懂的標示法。

| Color（色彩）

R208 G020 B028 　　R151 G183 B048 　　R231 G153 B096

R082 G036 B017 　　R088 G097 B044 　　R227 G104 B044

| Parts（區塊）

營業時間 12:00～19:00 (L.O 18:00)　　📞 03-1234-5678

定休日 火曜日

席 數 50 席　　📍 🐦 📷 f

| 此業種可參考的排版

P.128　多欄式排版

P.134　自由排版

https://curation-eat.com/

01 第一眼會看見的畫面，大範圍配置食材或店鋪照片

餐廳或咖啡廳的網站通常會在第一眼會看見的畫面，配置可看見店內使用食材、店內狀況的大型照片或影片，藉此傳達出魅力。

❶ 「curation」網站的排版是以照片為中心。LOGO與導覽列都採用白色以融入照片，並且以較小的尺寸分別配置在上方左右兩側。

❷ 使用的是品質很好的4張高精細照片，並會以慢慢Zoom in的效果展現料理與店鋪。

❸ 第一眼會看到的畫面下方設有Topic欄，會有3件最新消息的圖文。

傳遞經營理念的區域，由形狀不同的去背照片與方形照片組成。

網站中嵌入Instagram的6篇最新貼文，能夠傳遞出店家的即時動態。

Google Map、聯絡電話與營業時間等，都統一配置在頁尾。

02 使用調亮且加工成暖色系的照片

除了餐廳與咖啡廳外，對所有食品相關的網站來說，讓食物照片顯得美味都很重要。因此透過色彩補償調成偏紅或偏橙等暖色系之餘，也提高明度與彩度吧。「YAKINIKU 55 TOKYO」網站使用高精細的照片強調了肉的紅色與多汁感，使食材更顯迷人。

https://55-tokyo.com/ebisu/

03 明確標出公休日與營業時間

「CAFE &SPACE NANAWATA」網站將營業日行事曆配置在頁面上方，最新消息的區塊也用文字明白列出本月公休日。

新年與中元節等國定假日、提早打烊的日子也都明確列出，能夠預防「到現場才發現沒有開」這種負面經驗。

https://nanawata.com/

04 透過 SNS 宣傳最新資訊

隨時提供最新資訊，展現出活絡的氣氛。

「HALO CAFÉ YUZURIO」網站上方配置了Instagram與Facebook的圖示，而經營方也將可以輕鬆更新的SNS，當作發布最新資訊的工具。

藉instagram傳遞店內的狀況。

https://halo-cafe.com/

05 以易懂的方式標示預約資訊

「鮨處 濱」網站僅用一頁，就簡潔有力地表現出理念、菜單、店鋪資訊與大量照片。

頁尾則用一眼即可看懂的方式，標出預約電話。

此外電話號碼旁還配置了營業時間與公休日。

https://www.sushi-hama.jp/

醫療機構、醫院網站

● 醫療機構、醫院網站的特徵

醫療機構、醫院網站的訪客年齡層廣泛，因此必須將資訊配置得讓所有人都能夠輕易看懂。

尤其綜合醫院更是必須顧及視力不佳、老年人、色盲人士，讓他們也能夠輕鬆獲取資訊。

前往使用頻率較高的資訊、診療時間、交通方式、諮詢等的方式，則應盡量集中在「第一眼會看見的畫面」，讓人打開網站馬上就能夠看懂。

| Color（色彩）

| | R232 G221 B194 | | R274 G199 B100 | | R240 G148 B177 |
| | R126 G180 B043 | | R087 G184 B227 | | R017 G129 B191 |

| Parts（區塊）

📞 03-1234-5678

標準　大　最大　　白　青　黃　黑

| 此業種可參考的排版

P.120 網格式排版
P.126 雙欄式排版

01 診療時間、診療內容
都應淺顯易懂

醫療機構、醫院網站的訪客，通常會是病患、病患家屬、醫療相關人員、求職者等。

❶「醫療法人社團神明會 佐藤牙科醫院」網站將聯絡電話明顯放置在首頁。提供給求職者或醫療相關人員的連結，則以紅色文字達到強調效果。

❷ 容易看到的主視覺旁邊，則用表格呈現對訪客來說很重要的診療時間表。
下方則將Google Maps的連結按鈕與地址並列在一起。

❸ 中段配置了8個大型圖示，方便訪客按照診療目的檢視。

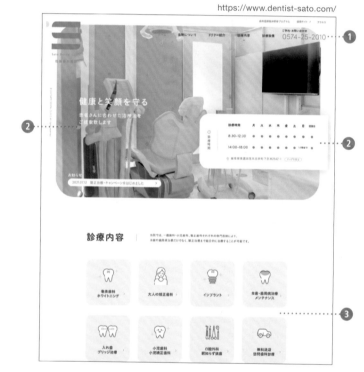

https://www.dentist-sato.com/

診療內容下方設有介紹醫院特色的區塊，6大特色均搭配了照片。

即使捲動頁面，診療資訊與頁首仍會固定在原處。這麼做可以讓訪客隨時看見最重要的資訊。

電話號碼、診療時間、交通方式與Google Maps都集中在頁尾。

02 搭配診療預約系統，提供線上掛號的功能

近年有愈來愈多可以輕易運用的預約系統增加，包括STORES預約、RESERVA等。

此外有許多醫療院所的網站，都提供查看叫號情況的功能。「醫療法人 杏診所」的網站就運用外部預約系統「EPARK」，除了電話與填表預約外，還提供了線上掛號的服務。

http://anz-homecare.com/

03 用插圖表現出親切溫暖的氛圍

「漢方內科KEYAKI通診療所」網站第一眼會看見的畫面與頁面，都使用筆觸柔和的插圖妝點。

以米色為基調的大地色系配色，能夠賦予訪客溫暖的形象，讓人感受到診所的親切。醫療院所的網站當中會使用插圖的，以小兒科等兒童取向的類型居多。

https://www.keyaki-kampo.jp/

04 醫師介紹頁面刊載了經歷、專業領域與露臉照片

刊載醫師經歷、專業領域、員工們工作時的露臉照片與相關訊息，能夠為訪客帶來安心感。

「HAMADA牙科、小兒牙科診所」就設有醫師介紹頁面。

頁面中會搭配照片提供醫師給患者的訊息，下方則刊載了包括畢業學校在內的開院前經歷。

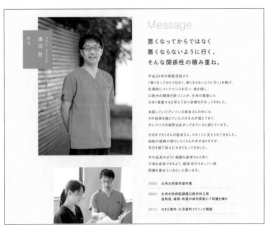

https://hamada-dental.net/

05 另闢頁面招募新人

安排充實的招募頁面時，能夠幫助醫療從業人員更快找到諮詢窗口。

「醫療法人社團光仁會 梶川病院」就在官網設置招募連結後，於專門頁面介紹員工福利、對前輩的Q&A等充實的內容，藉此傳遞出醫院的氛圍與方針。

此外也大量使用看得見員工笑臉的照片。

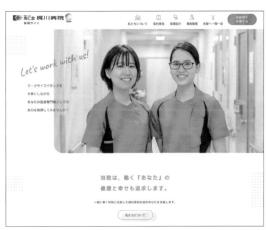

https://kajikawa.or.jp/recruit

03 時尚網站

▶ 時尚網站的特徵

時尚網站的客群是對潮流敏感的訪客、同業與客戶。

尤其品牌網站在選擇排版、配色與字型的時候,更是必須仔細斟酌,以確實傳遞出品牌概念。

很多排版以照片為主的網站,背景會使用單色調,且照片不會僅有商品照,而是包括穿著這些商品的模特兒。

此外很多網站除了介紹自家品牌外,也身兼網路銷售平台的功能。

| Color(色彩)

R255 G255 B255　　R242 G242 B242　　R227 G222 B220

R153 G153 B153　　R090 G090 B090　　R004 G000 B000

| Parts(區塊)

| 此業種可參考的排版

P.128 多欄式排版
P.130 全螢幕式排版

01 凸顯出商品魅力的大型照片

時尚品牌網站的一大關鍵,就是第一眼必須傳遞出目標形象,這時照片就相當重要。

❶「Newhattan」網站第一眼會看到的畫面,配置了切換速度很快,充滿躍動感的影片,且佔相當大的面積。

點選中央的播放鍵,就會彈跳出互動視窗呈現YouTube影片。

❷挑選特別希望被看見的最新消息配置在右下方,且未使用文字,是以照片呈現。

❸品牌概念的說明區域首重視覺,使用無彩色背景與大型商品照片。

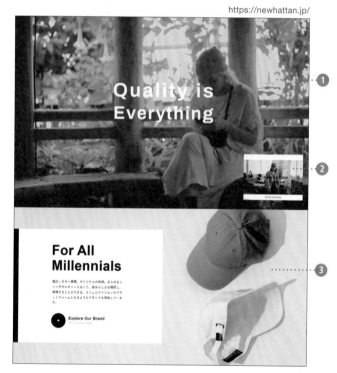

https://newhattan.jp/

頁面捲動到一半時,導覽列就會從上方出現。

商品照片的後方有從右往左流動的文字,游標移到商品上,就會出現色彩種類與連結。

網站設置了極富玩心的區域,捲動畫面後會出現連續的相同文字,且由下往上慢慢消失。

02 藉由重疊與錯開的排版，打造出走在時代尖端的形象

善用重疊與錯開的排版，能夠為網站帶來走在時代時代端的形象。

「FACT FASHION」網站活用縱長照片與留白，打造出靈活的排版。

此外再透過視差效果，勾勒出帶有漂浮感的現代氛圍。

https://factfashion.jp/

03 刊載穿搭範例的影片或照片

不要僅刊載商品本身，而是刊載穿搭範例的話，不僅能夠呈現實際穿著的感覺，還可以同時宣傳多款商品。

「Tyler McGillivary」網站只要將游標移到商品照片上，就會切換成穿搭範例的照片。此外網頁中間還配置了穿著商品的影片。

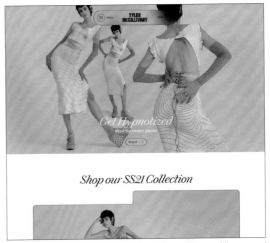

https://www.tylermcgillivary.com/

04 活用 SNS 發布消息

SNS上有許多對潮流很敏感的訪客，因此這一塊的經營對行銷來說相當重要。

「Instagram」與「Pinterest」的女性訪客多且以照片為主，尤其Instagram據說有9成的訪客不到35歲。

因此「Daniella＆GEMMA」網站就透過LINE與Instagram等各種SNS發布消息。

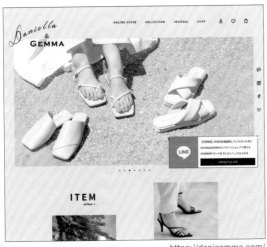

https://danigemma.com/

05 兼具線上購物的功能

時尚網站分成兩種，一種是品牌宣傳與線上購物分開，另外一種則是在品牌網站上附設線上購物。

「hueLe Museum」網站選擇的是後者，使用大量有魅力的照片，在傳遞品牌形象的同時，還可以直接前往販售網頁。

https://www.huelemuseum.com/

美容室、沙龍網站

▶ 美容室、沙龍網站的特徵

美容室、沙龍網站的關鍵在於發布訊息時，要同時顧及新客與回頭客。

新客會透過照片與影片了解店鋪氛圍，透過選單細節、價格、服務者資歷與實績、媒體報導等掌握概要。設計時也要顧及經營者檢視這些資訊的方便性。

針對回頭客的部分，則要留意聯絡方式、可預約日期、預約表單的設計，並要透過店鋪部落格等隨時發布資訊，善用活動吸引客人再訪。

| Parts（區塊）

久保田 涼子
美容師歷 15 年
お客様の笑顔がモットーです！

🖥 オンライン予約

Q キャンセル料はかかりますか？
A かかりません。お早めにご連絡ください。

STEP1　　STEP2　　STEP3

20%OFF CAMPAIGN

💬 お客様の声
S.Kさん　30代

初めは不安でしたが丁寧に対応して下さいました。

| 此業種可參考的排版

P.128 多欄式排版
P.130 全螢幕式排版

01 使用大量迷人照片 提高品牌力

札幌大通的美容室「STILL hair&eyelash」使用了許多時髦有魅力的照片，大幅提升了美容室的品牌力。

❶ 第一眼會看到的畫面，將縱長與寬型照片交錯配置，並安排了有時間差的幻燈片效果。
❷ 接續在下方的品牌概念文字，則受到兩側不同尺寸的照片包圍，標題與內文均控制為短文且言簡意賅。
❸ 導覽列的右側配置主要訴求──店鋪的SNS圖示。由於有多個不同的帳號，所以游標移到圖示上時會出現帳號列表。

https://still-beauty.com/

用「hair」「nail」「eyelash」這3個圖示說明服務，下方則配置前往店鋪資訊的連結。

服務下方設有連往外部網站的連結，可以檢視造型作品與評價等。

頁尾按照不同目的配置Instagram的連結，Online Shop與YouTube則使用照片連結。

02 引進線上預約

非營業時間也可以使用的線上預約系統，能夠避免錯失客人，客人還可以藉此確認可以預約的時間。

「美容針灸與凍齡symme」網站將電話號碼與「線上預約」按鈕配置在右上角，點擊後可前往沙龍‧治療院專用預約系統「One more hand」。

https://symme.net/

03 刊載大量實例與實績

美體沙龍或美容室介紹愈多實例與實績，客人就愈感到安心。

「LAMUNE 京都 美容室」網站的主頁面設有「STYLE」項目，刊載了大量造型實例。點擊「VIEW MORE」連結按鈕，就會顯示更多照片。

https://lamune-kyoto.com/

04 與 Instagram 同步

美容室或美體沙龍的網站，通常會搭配SNS做行銷。

其中最常見的就是用Instagram搭配標籤，讓大眾能夠看見實例與實績。

「私人美體沙龍 座禪莊」網站就在頁首與頁尾都配置了Instagram的圖示，以發布各式各樣的資訊。

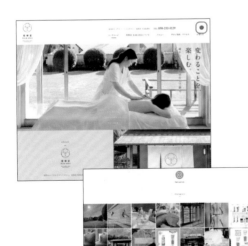

https://www.sanko-kk.co.jp/zazensou/index.html

05 為初次造訪的訪客設置專頁，告知營運理念與服務流程

「RELAXATION SALON TILLEUL」網站為「初次造訪的訪客」設置了專頁，將初次造訪時想知道的資訊都集中在一起，包括營運理念、服務流程、推薦療程、禮物卡介紹等。此外頁面下方還設置「常見問題」的連結，令人感到安心。

https://www.tilleul-web.com/

藝術展、活動網站

▶ 藝術展、活動網站的特徵

藝術展、活動網站的關鍵,是以淺顯易懂的方式刊載活動概要與參加方法,並且刺激網站訪客想親自前往欣賞的期待感。

在製作網站時必須考量到3個階段的需求──活動前透過SNS等宣傳企劃內容、參加藝人等資訊炒熱氣氛,活動期間則隨時更新交通資訊與現場狀況,活動落幕後要有統整報告。

許多網站在設計上全力投入視覺效果,藉此可以強調出獨特魅力。

| Parts(區塊)

🐦 📷 f ▶️Tube **BUY TICKET** 📍〒252-0186
神奈川縣相模原市 XXX

2025.11.3THU **4**FRI Q 駐車場はありますか?
AT TOKYO BAYPARK A 車の専用駐車場をご用意しております。

8/13 SAT.ワークショップ1日目 開催まであと **23** 日

10:00-
11:00- 映像ワークショップ 【電車で来られる方】
JR 中央線藤野駅下車徒歩 10 分

| 此業種可參考的排版

P.124 單欄式排版
P.128 多欄式排版

01 以視覺為主軸,勾勒出期待的氛圍

「RISING SUN ROCK FESTIVAL 2021 in EZO」網站使用明亮的配色,並以插圖為主,打造出熱鬧的普普風。

❶ 導覽列的購票、周邊商品等連結,都搭配一眼即可看懂的圖示。

❷ 第一眼會看到的畫面,背景使用大面積的插圖,表現出在大自然中享受音樂的現場狀況。中央則使用流體圖形的遮罩搭配幻燈片效果。

❸ 最新資訊的上側3件資訊附有照片,下方3件資訊則以文字顯示,與文章有關的分類則用圖示呈現。

https://rsr.wess.co.jp/2021/

打開網頁之後,插圖會分成3個階段,從最遠端開始慢慢浮現。

載入動畫是寫著舉辦日期的太陽LOGO在旋轉,並搭配Zoom-Out的動態。

頁尾的網站導覽預設為收合,點擊後就可以看見全部。

02 善用 Twitter、Instagram 等 SNS 提供即時資訊

SNS適合在活動開始前就慢慢發布訊息，活動期間可以陸續介紹會場狀況、作品與藝人等，是有助於炒熱氣氛的工具。

「KYOTOGRAPHIE」網站的頁尾有Instagram、Twitter、Facebook粉絲專頁與YouTube頻道的連結，均會發布活動的最新資訊。

https://www.kyotographie.jp/

03 明確標示出活動期間與舉辦場所

活動網站必須讓人一眼可以看懂時間與地點。

「陸奧藝術祭 山形雙年展2020」網站第一眼可見的畫面，就明確列出活動期間、舉辦場所與參加費。專案網頁中的專案、類別與日期，都設計得很方便置換。

https://biennale.tuad.ac.jp/

04 設置常見問題（Q&A）區塊

「與夜空交錯的森林電影節2021」網站，在第一眼會看見的畫面設置了插圖，屬於一頁式活動網站。

網頁下方設有Q&A區塊供第一次參加的人檢視，有效消除了參加者的不安。

Q&A類的內容夠充實的話，有助於減少事前諮詢與現場的突發狀況。

http://forest-movie-festival.jp

05 前往會場的交通細節與注意事項

「Kaiwa to Ordermade」網站在前往會場的交通區塊中，嵌設了GoogleMaps地圖及地址（文字）與Google Maps的連結。

此外還註明了「現場沒有電梯」「會場沒有專用停車場」等會場內的注意事項。

https://kaiwatoorder.com/

音樂網站

▶ 音樂網站的特徵

音樂網站必須透過設計表現出藝人的理念與新曲主題，此外也要刊載個人檔案、個人簡介（資歷）、現場表演資訊、音源以達到宣傳的效果。

透過Twitter、Instagram、YouTube等SNS定期發佈資訊，能縮短與粉絲之間的距離，並表現出活躍的形象。

也可以嵌入音樂串流服務──Spotify、Amazon Music播放音樂。

| Parts（區塊）

REBIRTH
2024.4.10
release
2,000 yen

11/4 FRI. ヲルガン座
OPEN 18:30/
START19:30

| 此業種可參考的排版

P.124 單欄式排版
P.134 自由排版

01 前往音樂串流服務的指引線

近年定期繳費即可聽音樂的訂閱式音樂串流服務出現，因此有愈來愈多人會透過網路聽音樂。

❶ 點擊「星期三的康帕內拉OFFICIAL SITE」導覽列中的「LISTEN」，就能夠前往彙整了所有前往音樂串流網頁的連結。
❷ 連結分成Apple Music、Spotify、YouTube、CD（Warner Music Japan）這4個音樂、影片網站。
❸ SNS中最重視的Instagram圖示設在主頁面的右上。

http://www.wed-camp.com/

將游標移到導覽列後，英文字彙變成手寫風的日文。

頁面轉換的時候，會有波浪線快速由右至左移動兩次。

歌手的SNS連結設在「FOLLOW」頁面中，Facebook、Twitter、Instagram的連結都放在一起。

02 配置大範圍的藝人照片

藝人的個人網站中，照片的品質會影響品牌的呈現，因此不容小覷。

「吉他手 廣木光一Official Website」

此外最新資訊的部分也包含現場表演的資訊，在設計時也格外重視視覺效果。

https://hirokimusic.tokyo/

03 藉 SNS 縮短與粉絲的距離

「須田景凪 official website」網站載入畫面會顯示手寫風的LOGO動畫，導覽列則使用了形狀充滿玩心的圖示。

頁首配置了4種SNS圖示，Twitter分成工作人員經營與藝人本身經營這兩種，會用來向既有粉絲發表訊息與開發新粉絲。

https://www.tabloid0120.com/

04 標明行程與通知

音樂網站最好將所有希望訪客知道的最新資訊，都清楚標示在主頁面的前段。像是現場表演的行程、參加節目錄影等。

「中村佳穗官網」的Latest Info區塊分成「Live Schedule」與「News」，讓人能夠更容易快速找到想要的資訊。

https://nakamurakaho.com/

05 嵌入宣傳影片

想要傳遞音樂的世界觀，宣傳影片效果就很好。

「End of the World | a new project by SEKAI NO OWARI」網站，在頁面中間配置了宣傳影片的連結，點擊後就會彈跳出響應式網頁，並開始播放YouTube影片。

https://endoftheworld.jp/

動漫、遊戲網站

▶ 動漫、遊戲網站的特徵

動漫、遊戲網站通常會強打視覺效果，藉此讓訪客感受到作品的世界觀。設置動態效果、搭配背景音樂、嵌入影片等，都能夠讓網站形象更加生動。

資訊設計方面則要著重於作品介紹、角色介紹、工作人員、卡司介紹、周邊商品販售、特別企劃等。SNS主要選擇訪客落在10～20多歲的Twitter等，且必須重視透過手機瀏覽的設計，可以說是這類網站的一大特徵。

| Parts（區塊）

沒翻譯 illust. 佑元セイラ ©ドン・マッコウ / TWOFIVE

| 此業種可參考的排版

P.124 單欄式排版
P.132 跳脫網格的排版

01 設置 SNS 連結，充實影片與繪畫集

「漫畫家神尾葉子官網」內容相當充實，包括原創短篇漫畫、作品動畫與繪畫集。

❶ 進入網站後會出現一筆寫完中央LOGO（簽名）的動畫。

❷ 角色會以無限循環的方式往左移動，並會在進入網頁後就出現，正中央的角色則會隨後由下往上浮現。

❸ 設置了YouTube、Twitter、Instagram這3個SNS圖示，且在子頁面也會出現，以引導訪客前往。

此外鼓勵訪客下載APP的連結，也配置了大型的圓圈顯示在左下角。

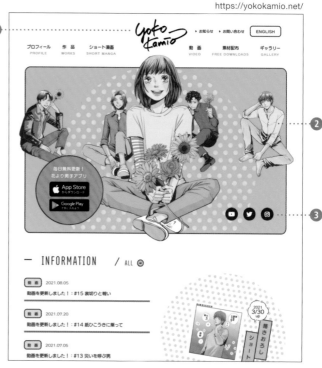

https://yokokamio.net/

繪畫集列出了內容物的類別，讓訪客可以篩選想看的類別。

動畫頁面以縮圖顯示動畫，點擊後會彈跳出響應式網頁以開啟YouTube影片。

將透過SNS轉眼就會被洗掉的內容，都集中在短篇漫畫的區塊。

02 對裝飾細節非常講究，呈現出極富質感的設計

動作RPG遊戲「Godfall」網站，為網站內選用了金色裝飾邊框，並將柔邊的圖片配置在黑色背景前，藉此打造出空間深度與質感。

此外也彙整了遊戲中的短影片，搭配充滿速度感的動態打造出臨場感。

https://www.godfall.com/

03 採用自由度極高的排版

重疊、錯開這種自由度極高的排版，就非常適合動畫、遊戲網站的調性。

線上動作RPG「BLUE PROTOCOL」網站用來傳遞遊戲故事的區塊，就配置了尺寸不一的圖片，以及縱橫交錯的明朝體文字，形塑出遊戲的魅力。

https://blue-protocol.com/

04 以極富魅力的方式介紹角色

「電視動畫「SK∞」官網」為各個登場角色設計了詳細的介紹頁面，並且分成背景圖層與角色圖層，打造出角色衝出來般的動態。點擊右下轉動的「VISUAL CHANGE」按鈕，就可以切換角色圖片，呈現出不同型態的模樣。

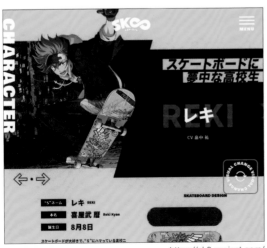

https://sk8-project.com/

05 讓第一眼的畫面要素動起來以傳遞世界觀

動漫、遊戲網站的視覺衝擊力很重要。「動畫「BURN THE WITCH」官網」的載入後面，配置了兩名魔女在不同空間中移動的動畫，躍動感十足。

在第一眼看到的畫面配置動態，能夠明快地表現出作品的世界觀。

© 久保帶人／集英社
「BURN THE WITCH」
製作委員會

https://burn-the-witch-anime.com/

專業事務所網站

▶ 專業事務所網站的特徵

　　律師、代書等專業事務所的網站，必須透過字型與文案全力打造出值得信賴的形象。

　　這類網站通常會使用色調沈穩的鎮靜色，或是偏暗的色調。此外能夠表現出信賴與踏實的藍色也很適合。

　　準備能窺見真實工作過程的內容、對訪客有用的資訊等，以淺顯易懂的方式標出聯絡方式則有助於開發客戶。

| Color（色彩）

| R035 G024 B021 | R191 G191 B191 | R255 G255 B255 |
| R035 G024 B021 | R146 G104 B050 | R000 G000 B000 |

| Parts（區塊）

☎ 03-1234-5678　　　　　🔖 無料相談

📍 〒163-8001
　　東京都新宿区 XXXXX00-00

法人の方へ ➤　　個人の方へ ➤

| 此業種可參考的排版

P.120 網格式排版
P.126 雙欄式排版

01　以藍色為主色贏得信賴感

　　「MINATOMIRAI SOGO LAW」網站以白色為基礎色，主色則選擇能夠表現出堅實感的藍色。

　　整體配色散發出帶有透明感的清爽形象。

❶ 主視覺是從MINATOMIRAI的街道，轉變成商務人士握手的景象。

❷ 導言簡單扼要地彙整了法律事務所的經營理念，以及貼近訪客的態度。

❸ 下方搭配照片介紹了3名律師。

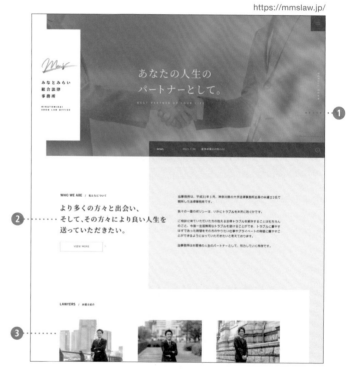

https://mmslaw.jp/

律師介紹頁詳細記載了代表律師的經歷、專業領域、給客戶的話等。

「實際諮詢前的流程」頁面使用插圖，彙整了諮詢到問題解決之間的流程。

「服務內容」頁面在業務內容的說明文旁，標示了開啟費用表的連結。

02 搭配露臉照片與插圖，以表現出性格的設計

網站中刊載露臉照片有助於展現出性格，並讓訪客感到親切。

「井上寧稅理士事務所」在包括主視覺在內的網站中，配置了以稅理士為主角的照片，並搭配以似顏繪為基礎的插圖，讓整體形象平易近人。

https://www.y-itax.com/

03 明朝體搭配褐色與深藍色，勾勒出沉穩的氛圍

使用偏暗的色調，能夠傳遞出沉穩成熟的形象。

「田邊法律事務所」網站的基礎色為白色、主色為褐色，強調色則採用深藍色。此外各要素都按照網格配置以形塑出安定感。

https://tnblaw.jp/

04 設置費用表讓人更安心

「荻野鷹也稅理士事務所」在第一眼會看到的畫面，配置了稅理士與客戶都面帶笑容的側拍，並以幻燈片效果呈現。

費用表的頁面則分成顧問契約費用表、消費稅報稅費用表等項目，提供透明易懂的收費標準。

https://www.oginotax.com/

05 按照服務的領域分開介紹

「律師法人 伏見綜合法律事務所」網站將提供的服務，分成「企業法人」「個人」這兩大類別，讓訪客能夠按照目的快速找到資訊。

電話號碼與諮詢按鈕則統一規劃在頁尾，且無論點到哪一頁都看得到。

https://www.fushimisogo.jp/

學校、幼稚園網站

▶ 學校、幼稚園網站的特徵

學校與幼稚園網站的訪客相當廣泛，包括考慮入學的人、在校生、畢業生與家長。

因此網站內的資訊會相當繁多，這時就必須設計出明確的導覽列，讓訪客能夠順利找到想要的資料。

此外考量到手機訪客的需求，建議將重要資訊配置在上方。可看出校內生活與環境的照片、在校生訪談、老師的資歷與露臉照片，都能夠為考慮入學的人帶來安心感。

| Parts（區塊）

📞 03-1234-5678

日本語 | ENGLISH | 中文　　在校生の方へ　　保護者の方へ

📢 受験生応援サイト　　📄 資料請求・お問い合わせ

📷 保育園関係者用フォトギャラリー（パスワード必須）

| 此業種可參考的排版

P.120 網格式排版
P.128 多欄式排版

01 按照訪客設置不同連結

「八木谷幼稚園」網站針對排版花費巧思，將繁雜的資訊彙整得清爽易懂。

❶ 網站右側按照「在校生家長」「在校生照片」與「未來學生」這些不同的訪客設置專門的連結，讓不同立場的使用者能夠毫不迷惘地找到必要資訊。
❷ 左側配置了地址、Google Maps與電話號碼，明確記載了所在位置與聯絡方式。
❸ 傳遞營運理念的區塊下方，則有校內最新企畫與通知，並搭配類型標籤與照片。

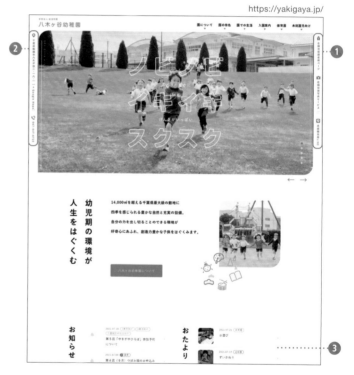

https://yakigaya.jp/

主頁面將學校提供的育兒協助服務分成4個項目介紹，同時清楚標出服務對象的年齡。

招募資訊的介紹，是用大型照片與僅輪廓線的字型、按鈕組成。

各頁的頁尾都會顯示有意索取資料與參觀時的諮詢電話號碼。

02 使用在校孩子們的照片 以傳遞真實模樣

「WAKABA保育園」的網站主頁面在設計時，搭配了在校孩子們的照片。

刻意不使用圖庫的照片，就是為了直接表現出校園的狀況以提升信賴感。

https://wakabacare-hoikuen.com/

📌 不能使用孩子的照片時，也可以用插圖代替。

03 透過全年活動與單日行程 表現出學校生活

幼稚園網站通常會介紹單日行程與全年活動。

「中央台幼稚園」網站的「全年活動」就搭配了照片做介紹。此外單日行程則分成3歲以上與未滿3歲，並按時間軸排序。

https://chuodai-kindergarten.jp/

04 對訪客來說很重要的資訊 都放在頁首

「大阪經濟法科大學」網站除了一般的公告欄外，還將重要的最新消息放在頁首，並搭配引人注目的黃色背景，點選右上角的×符號即可關閉。導覽列僅顯示「在校生快速檢視」這樣最低限度的字眼，點擊後才會列出所有選項。

https://www.keiho-u.ac.jp/

05 頁首就表現出校內狀況， 展現出活力十足的模樣

只要能夠隨時更新校內的狀況，就能夠傳遞出充滿活力的氛圍。

「認證幼稚園　高木學園附屬幼稚園」網站在幻燈片效果下方，會顯示6件「園內日常」並搭配照片、日期與標題。此外標題右側設有「前往一覽表」的連結按鈕。

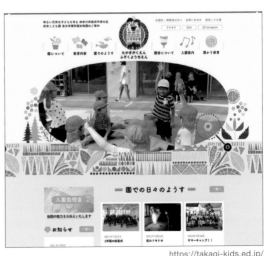

https://takagi-kids.ed.jp/

個人履歷網站

▶ 個人履歷網站的特徵

設計師、攝影師、影像創作者等的個人履歷網站，會介紹自身作品與實績，因此往往會設置全螢幕的視覺與大量的照片，以打造出華麗的氛圍。

網站內容包括個人簡介、作品介紹、聯絡方式、最新消息，有些網站會配置部落格或Instagram等SNS連結，定期更新最新資訊。此外也可善用程式語言增加動態，想辦法打造出更迷人的魅力。同時也別忘了放置著作權聲明。

| Parts（區塊）

Name

E-mail

送信

RYOKO KUBOTA
1982 広島県生まれ
2005 デジタルハリウッド卒業

| 此業種可參考的排版

P.122 卡片、磁磚型排版
P.124 單欄式排版

01 魅力呈現照片與影片等作品

個人履歷網站必須透過畫面，呈現出作品與實績的魅力。

❶「Kazuki」網站就在第一眼會看到的畫面，配置了大範圍的照片，中央則安排手寫風的白字LOGO，勾勒出相當有型的氛圍。
❷ 捲動畫面就會出現「Works」「Photo」「Movie」這3個類別的區塊，進入該區塊後畫面就會固定住。

畫面固定住之後，相關作品的縮圖就會往上流動，點擊後可以進一步確認。
❸ 點擊右側的導覽列的圖示後，就可以直達該類別。

http://kazuki-art.com/

當游標移到作品照片上方後，其他照片就會變得模糊，僅游標指到的照片會變得清晰。

點擊作品後會在中央放大，左側設有可以回到上一頁的按鈕。

點擊動畫後會出現有播放鍵的照片，點擊播放鍵之後會切換成YouTube影片。

02 用作品鋪滿整個畫面

「TAKAHIRO YASUDA」網站將經手過的設計圖像鋪滿整個畫面，有效營造出華麗的視覺效果。

將游標移到影像上，就可以檢索專案細節、參與的創作者相關版權資訊。這種鋪滿整個畫面的方法，很適合個人履歷網站的「WORKS」頁面，重視視覺效果的時候也不妨運用看看。

https://yasudatakahiro.com/

03 同時展現設計與編程功力

身兼藝術總監、網頁設計與前端工程師等的田淵將吾個人履歷網站「S5 Studios」中，畫面會隨著游標的移動與點擊產生不同動態。畫面的切換、資歷的呈現方法等，都展現出了設計與編程功力，可以說是極富魅力的網站。

https://www.s5-studios.com/

04 表現出性格有助於塑造個人品牌

個人履歷網站給人以作品為主的印象，但是有些網站會充實個人簡介，進一步呈現自己的性格。

「遠水IKAN」網站就設有「100個構成自己的要素」頁面，並搭配

相關影像的縮圖，進一步塑造出自我品牌力。

https://ikkaaannnn.com/

05 使用全螢幕的影片

導覽列與LOGO能多簡約就多簡約，再搭配大面積的影片，能夠強調主視覺的存在感，進一步展現出魅力。

點進「TAO TAJIMA」網站的主頁面後，就會看到全螢幕的影片。

完整的影片則使用影片共享網站「Vimeo」呈現。

http://taotajima.jp/

新聞、入口網站

▶ 新聞、入口網站的特徵

新聞、入口網站會集中每天的最新資訊,為了一口氣呈現大量的資訊,往往會使用多欄式排版。這類網站的文字量很大,因此必須以好懂的方式做出區隔,像是最新報導與標題要大一點、每則報導之間與文字行距都要配置適度的留白等。

此外按照目標客群配置適當的SNS按鈕,則有助於促進訪客分享。以智慧型手機瀏覽來說,在報導最後提供相關報導或推薦報導的連結,能夠避免訪客脫離網站。

| Color(色彩)

R255 G255 B255　　R242 G242 B237　　R153 G153 B153
R040 G088 B167　　R216 G051 B052　　R004 G000 B000

| Parts(區塊)

Written by
久保田 涼子　　2026.10.25　COLUMN

| 此業種可參考的排版

P.120 網格式排版
P.128 多欄式排版

01 藉卡片型將資訊切割得更好懂

有多篇文章又追求視認性的時候,可以將資訊框起來的卡片型排版就很好用。

❶「UNLEASH」網站就在第一眼會看到的畫面,用卡片型排版呈現特輯的文章,並搭配橫向移動的幻燈片效果。

特輯文章的右上數字代表文章的數量,下側則為特輯名稱。

❷ 頁首結構相當簡單,左側是由「關於UNLEASH」與「特輯」組成的導覽列,中央是LOGO,右側則是配置檢索欄與漢堡選單。

❸ 最新資訊是由照片與標題等交錯組成,並以左右交錯的方式由上往下排列。

https://unleashmag.com/

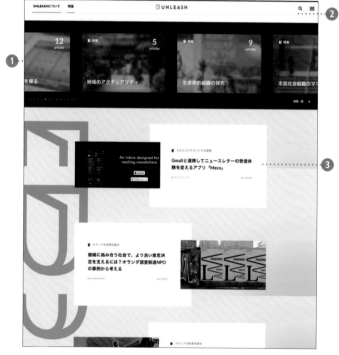

文章檢索結果頁面左上有檢索關鍵字與件數,並以卡片型排版呈現文章一覽。

點擊漢堡選單會展開相當充實的導覽列,包括特輯一覽與標籤一覽。

每篇文章都設有可分享的按鈕,將游標移到選單上面後,就會出現縱向排列的SNS圖示。

02 放大標題的字型

有許多資訊混在一起的新聞網站中，必須提升文字跳躍率，讓標題與內文的尺寸比例差異大一些。如此一來，不僅整體網站會較好閱讀，訪客也能夠更有效率地尋找資訊。

「FUFUFUGIFU」網站除了放大報導標題之外，也為標題與內文選擇不同字型以打造層次感。

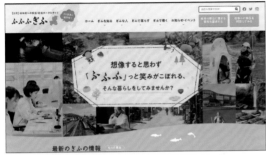

https://www.gifu-iju.com/

03 文章結尾配置了分享用的 SNS 按鈕

SNS按鈕的存在，有助於讓更多人讀到文章，其中最多人運用的就是Twitter與Facebook。

「COCOCO」網站的文章下方，設有兩種分享用的SNS按鈕，以及介紹文章撰寫者的欄位。

https://co-coco.jp/

04 設置標籤一覽以點燃讀者的興致

入口網站的文章數量很多，因此會將最新消息設得最顯眼。但是想要留住訪客，讓人們閱讀更多文章，就必須充實頁面連結與標籤一覽。

「BEYOND ARCHITECTURE」網站就在頁尾設置「Tag」區域，顯示了大量的標籤。

https://beyondarchitecture.jp/

05 以排行榜形式強調想推廣的文章

為想推廣的文章或最新文章設置專區，且會隨著訪客的運用產生變化，就能夠不斷帶來新鮮感。

「Okane chips」網站上方設有斜向的幻燈片效果，用來顯示精選文章，右方側欄則以排行榜的形式呈現「人氣文章」。

https://okanechips.mei-kyu.com/

電子商務網站

▶ 電子商務網站的特徵

電子商務網站的關鍵在於購物方便性、商品瀏覽方便性，以及對訪客購買欲望的刺激。

購物方便性需要的是高視認性的排版、能夠直覺想像出內容物的圖示等；想要刺激購買慾望的話，則需要高品質的照片、優惠券、排行版、顯示推薦商品的欄位、引導人們聚焦在商品上的特輯頁面。此外也請標出營運公司的資訊、常見問答、特定商交易法方面的聲明與聯絡方式，以提高網站的可信度。

| Parts（區塊）

| 此業種可參考的排版

P.120 網格式排版
P.128 多欄式排版

01 按照目的設置連結

按照目的設置連結的話，就可以從大量商品中，一口氣向消費者推薦所有符合需求的類型。

❶「aiyu」網站提供4種篩選商品的方法，包括「從系列選擇」「從用途選擇」等。
❷ 左上最醒目的位置配置了重要通知，並藉由排版吸引消費者的目光。
❸ 主視覺分成兩層並搭配幻燈片效果，上層會往左邊移動、下層則往右邊移動，為消費者展現出許多使用商品的場景。

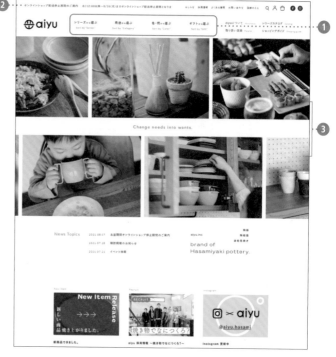

https://aiyu-hasami.com/

📌 POINT

· 使用的系統：
WordPress × COLOR ME SHOP

導覽列的選項搭配了照片，不僅充實也很易於檢索。

商品頁下側設有「其他推薦商品」區塊，並在此刊登商品以引導消費者繼續留在網站。

用WordPress製作商品詳細資訊的頁面，將商品放進購物車後，就會移到COLOR ME SHOP的頁面。

02　詳細商品資訊頁面的「推薦商品」有助於留客

商品詳細資訊頁面刊載推薦商品與相關商品的話，可以防止訪客離開網站，繼續點閱網站中的其他頁面。

「TOSACO」網站的詳細商品資訊頁面，就設置了「優惠組合」「推薦商品」區域，讓訪客可以進一步瀏覽其他商品。

https://tosaco-brewing.com/

03　介紹商品的使用範例

時裝、美妝品等領域若能夠提供實際使用範例，就能夠激發消費者的共鳴，進而考慮購買。

「UZU」網站的商品詳細資訊頁面，就將高精細商品照片與實際使用範例擺在一起。此外點擊色彩按鈕，就會前往商品其他版本的介紹頁面。

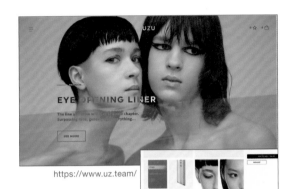

https://www.uz.team/

04　使用高畫質的商品照片

「神戶元町辰屋」網站用Shopify製作出排版清爽又易懂的電子商務網站。

商品一覽頁面則用高畫質照片，強調出食材的美味感。

此外來搭配動畫效果，只要將游標移動到照片上，就會切換成調理過的照片。

https://www.kobebeef.co.jp/

💬 **COLUMN**　　代表性的電子商務網站建構服務

電子商務網站的建構方法，分成向系統商租賃服務的類型，以及在自家伺服器增設電子商務功能的類型。這裡要針對前者，介紹代表性的建構網站。

https://thebase.in

● **BASE**

免費服務，可以使用自己的網域名稱。

https://stores.jp

● **STORES**

信用卡付款手續費很便宜的免費服務。

https://www.shopify.jp/

● **shopify**

全球超過170萬家店使用的網路購物ASP。

https://shop-pro.jp

● **COLOR ME SHOP**

初期可以建構免費的電子商務建立服務。

PART 3 ｜ 從行業、類型出發的設計

13 公司網站

▶ 公司網站的特徵

公司網站必須明確展現出公司優勢與服務,同時也要站在訪客的立場,提供合適的資訊。

舉例來說,對象是新客戶或一般客戶時,就要設置常見問與答、諮詢專頁並標明服務流程;對象是求職者的時候,可以設置獨立的招募網站等。像這樣按照對象提供相應的豐富資訊,有助於賦予信賴感與安心感。為了能夠快速傳遞出公司的最新資訊,很多公司都會引進方便更新的系統,並派遣專員負責更新。

┃ Color(色彩)

R038 G140 B197　　R020 G078 B148　　R041 G153 B196
R182 G031 B034　　R102 G102 B102　　R204 G204 B204

┃ Parts(區塊)

📞 03-1234-5678　　　STEP1　STEP2　STEP3

▸ プライバシーポリシー　　▸ 採用情報

┃ 此業種可參考的排版

P.120 網格式排版
P.126 雙欄式排版

01 在主頁面明確標出 企業理念與服務

在訪客一開始就會看到的主頁面中,以易懂的方式傳遞企業特徵與服務內容是非常重要的環節。

❶「布引核心株式會社」網站配置了員工面帶笑容的照片,並搭配幻燈片效果。

「80年的信賴與實績。與國內主要零件商合作。」這句標語也設計得簡單扼要。

❷ 下方會顯示最新3件消息,點擊「VIEW MORE」按鈕就會彈出最新消息的頁面。

❸ 排版雖然有運用重疊與交錯的手法,但是基本上仍沿著網格配置要素,藉此打造出安定踏實的形象。

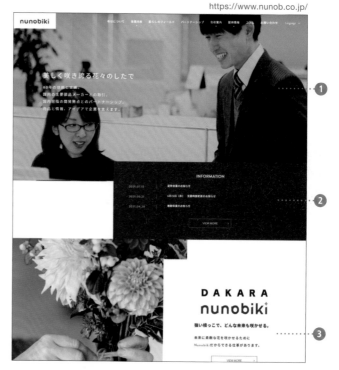

https://www.nunob.co.jp/

服務內容分成6項介紹,並搭配了相應的圖示。左上圖示的色彩都不一樣,則可做出更明確的區分。

刊載員工訪談以介紹公司氛圍與員工想法等。

公司介紹的頁面導覽列,在跳出的視窗中配置按鈕形狀的連結,讓人得以輕易看懂點選。

02 藉影片呈現職場環境

　　企業色彩是由員工與職場環境所培育出來的。「前濱工業株式會社」網站就在第一眼會看見的畫面，用影片介紹公司內部景色。

　　透過影片可以看出員工工作時的模樣、機械運作的模樣等，傳遞出帶有真實感的職場風景。

https://maehama.co.jp/

03 列出合作對象以營造信賴感

　　「Prored Partners」網站的主頁面設有「客戶訪談」區域，搭配LOGO列出了合作的感想，且共列出了4家公司，點擊文章就能閱讀完整內容。想要贏得人們信賴時，除了前述方法外還可將所有合作對象的LOGO列出來、以圖示將得獎經歷等配置在顯眼的位置等。

https://www.prored-p.com/

04 打造獨立的招募頁面

　　每逢招募新人的季節，就有很多公司會推出獨立的招募頁面。

　　「振興電氣株式會社」的招募網站，刊載了員工與董事長的訪談、工作內容以及招募條件。「ENTRY」按鈕則配置在右上的顯眼位置。

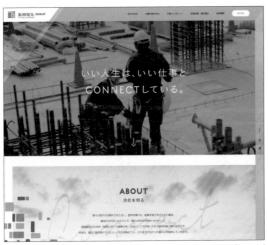

https://www.shinko-el.com/recruit/

05 將諮詢或聯絡方式配置在好找的地方

　　會檢索企業網站的人當中，也有想要諮詢企業服務或產品的人。

　　「AIDMA marketing Communication」網站就將「諮詢、索取資料」的按鈕配置在頁首右上，頁尾則安排總公司與營業總部的電話號碼。

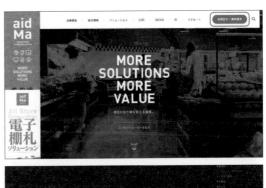

https://www.e-aidma.co.jp/

14 運動、健身網站

▶ 運動、健身網站的特徵

　　健身房或雕塑身材設施等的網站，為了營造出愉快健康的形象，會使用清晰的色彩搭配照片。但是像皮拉提斯這種以女性客群為主的類型，則會選擇柔和的配色。

　　為了鼓勵訪客提出聯繫，會在明顯處設置優惠活動的橫幅、免費體驗課程的申請按鈕，此外也有很多網站會為初次造訪的訪客設置專門的頁面，有些網站則會為會員設置方便預約用的行事曆或表單。

▎Color（色彩）

- R187 G029 B040
- R118 G117 B086
- R232 G208 B073
- R200 G198 B225
- R216 G084 B039
- R221 G219 B208

▎Parts（區塊）

📞 03-1234-5678

入会金 **0** 円キャンペーン

📢 体験レッスンお申し込み

📄 会員様レッスン予約

▎此業種可參考的排版

P.120 網格式排版
P.130 全螢幕式排版

01 展現健身房的特徵與 會員體驗到的效果

　　考慮加入健身房的訪客，會透過官網確認提供的環境與服務，以判斷是否能夠幫助自己維持健康、提升體能。

❶「EXPA官方網站」主打在昏暗的燈光中健身，因此配置了鍛鍊中的照片與霓虹燈般的漸層。
❷ 導覽列的第2項連結「前後比較」，介紹了會員透過鍛鍊獲得的效果。
❸ 能夠鼓勵訪客踏出第一步的「體驗／諮詢」按鈕固定在網頁右上方，捲動畫面時該按鈕也會跟著移動。

https://expa-official.jp/

設有「獲得成果的EXPA三大祕密」區塊，刊載了自家產品的特徵。

前後比較的網頁搭配照片，介紹了會員鍛鍊前後的體型與體重變化。

透過宣傳影片與大量照片，傳遞出鍛鍊時的氛圍與空間。

02 展現實績，打造信賴感

「NEO SPORTS KIDS」網站使用了好讀的黑體字型，並將資訊彙整得相當好理解。
第一眼會看見的畫面，刊載了「有趣的課程讓持續一整年的比例高達93.4%」這樣的實績，為考慮加入會員的訪客帶來信賴感與安心感。此外「體驗教室申請」按鈕則固定在右側，讓人隨時都能夠點擊。

https://neo-sports.jp/

03 祭出優惠活動

期間限定的優惠活動，能夠幫助人們下定決心加入健身房或雕塑身材的設施。這時不妨將這類資訊固定在主頁面的顯眼位置等，讓訪客都能夠看見。「buddies」網站右下刊載了「現在加入享有14天免收基本費」的優惠資訊，並鼓勵訪客下載線上身材雕塑的APP。

https://www.buddiesapp.jp/

04 搭配常見問答有助於賦予安心感

「私人健身房「Comme」官方品牌網站」用帶有灰色調的配色與襯線體，打造出高級感。

並透過頁面最尾端的常見問答區域，消除訪客的疑慮，能夠促進人們預約體驗課程。透過LINE或官網預約的按鈕，則固定在右下角。

https://comme.fit/

05 透過影片展現設備與鍛鍊過程

「GYM&FUNC FIGO」網站藉黑色與黃色交織出冷冽的形象。

第一眼看到的畫面，就配置了免收入會費或第1個月費用等對消費者有益的優惠資訊。

此外也透過影片展現實際的鍛鍊景色，讓人能夠想像入會後的狀況。

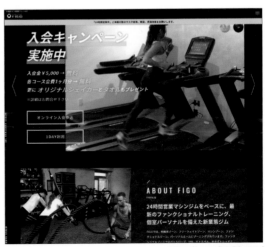

https://www.figo24.com/

一頁式網頁

▶ 一頁式網頁的特徵

　一頁式網頁指的是透過縱長的單一頁面，介紹完商品或服務的網站。若是最終目標是獲得諮詢或資料索取的話，在設計時就必須想辦法將訪客引導至該處。

　此外這類網站通常會使用能夠專心閱讀內容的單欄式排版，並刊載客戶的心聲、對訪客有益的資訊。不需要太常更新的話，不妨以影像為基礎去搭配文章，或是像報章雜誌一樣注重裝飾與構圖。

| Parts（區塊）

| 此業種可參考的排版

P.124 單欄式排版
P.134 自由排版

01 在第一眼畫面下方，刺激訪客的共鳴

　踏進網站的訪客中，有一半左右會在發現不符合自己的目的而離開。

　一頁式網頁會將所有內容濃縮在單一網頁中，透過循序漸進的資訊傳遞篩選出主要目標客群。

❶「氣清流balance＊coco-citta.」網站就在第一眼會看到的畫面右側，設置服務方面的標語，以及「線上諮詢預約」「曾來過的客人預約處」這兩個固定的按鈕。

❷ 下方則藉由提問刺激訪客的共鳴，並將訪客的煩惱分成4個區塊。

https://coco-citta.com/lp/

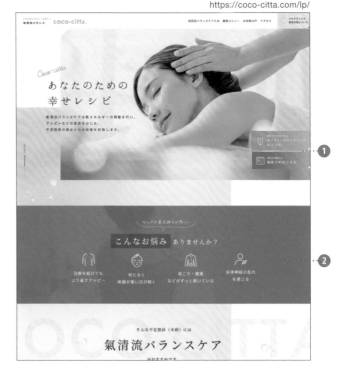

在敘述負面煩惱需求後，配置有助於改善的方法與圖片，解說接受服務後的實際效果。

搭配年齡層、困擾與接受的服務內容這些資訊，以幻燈片效果介紹每位客人的回饋心得。

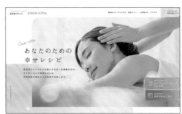

設置常見問達區塊讓訪客安心後，進一步引導至實際採取行動的區塊。

02 用視差與影片打造出故事性

「Micro Bubble Bath Unit by Rinnai」的一頁式網頁運用了視差效果，配置隨著頁面捲動所產生的動畫。藉由故事性引導訪客進一步閱覽，並在中途配置全螢幕的影片介紹理念。

點擊右上的Menu就可以跳至任意區塊。

https://rinnai.jp/microbubble/

03 將有助於實際行動的按鈕固定顯示

一頁式網站的目標很明確，所以可以在頁面內反覆配置促進行動的按鈕，或是透過較大的按鈕鼓勵訪客踏出第一步。「Digital Hollywood本科CG／VFX專攻LP」的網站，就將促進訪客行動的「索取資料」與「說明會預約」按鈕固定在上方，無論檢視何處都會出現。

https://school.dhw.co.jp/p/cgvfx-lp/1708dhw/

04 引人讀到最下側的構圖

縱長型的一頁式網頁，必須透過構圖與故事性避免訪客看膩，進而引導人們閱讀到最後一句話。

因此「B／43」網站的內容與服務的介紹，就採用了帶有斜度的排版、虛線與鋸齒狀構圖。

https://b43.jp/

💬 COLUMN

一頁式網頁的參考網站

一頁式網頁的資訊設計、視覺設計與文章特徵，隨著業種與網頁目的而有所不同。

「LP-ARCHIVE」網站可以按照色彩、類型與風格檢索一頁式網頁。設計前做功課的時候，也可以從中獲得排版與裝飾的靈感。

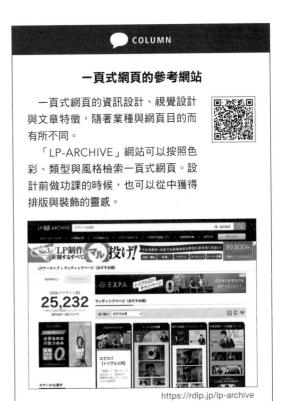

https://rdlp.jp/lp-archive

這裡要介紹的參考網站，可以用來了解最新設計與技術的趨勢、資訊設計的方式等。平常請抽空多加檢視，以培養審視網站的眼光。

http://io3000.com/

● I/O 3000

專為網頁設計從業人士打造的藝廊，蒐羅了國內外大量具參考價值的網頁。可透過右上選單更精準地檢索。

https://sankoudesign.com/

● SNAKOU !

蒐集網頁設計可參考或當成範本的網站，專為網頁設計師打造的網站藝廊，並可直接前往該網站。也有專為手機打造適用的精準檢索選項。

https://bookma.org

● bookma! v3

專為網頁設計打造的書籤網站。可以按照色彩、風格、類型、新舊順序、閱覽順序等進一步檢索。

http://81-web.com/

● 81-web.com

蒐集了日本優秀網站的藝廊，能夠在網頁設計時派上用場，並可直接前往該網站。

http://muuuuu.org/

● MUUUUU.ORG

採用縱長型排版，專門蒐集高品質網站。將游標移到左邊的Category後，就會出現可進一步篩選的選項。

http://responsive-jp.com/

● Responsive Web Design JP

蒐集日本國內優秀回應式網站的藝廊。能夠按照類型與色彩進一步檢索。

http://www.zzrock.net/

● ZZROCK

專門蒐集帥氣網站的藝廊。點選左上的標籤，即可按照業種、色彩與排版進一步篩選。

http://www.awwwards.com/

● Awwwards

由各國設計師為全球網站評分，並介紹優秀作品的網站。選擇左上選單中的Winners，即可檢索得獎網站。

https://jp.pinterest.com/

● Pinterest

可以將喜歡的網站創意，收藏在自己的帳號中。可以找到許多設計品味極佳的作品。

其他參考網站：**Web Design Clip**（https://webdesignclip.com/）
　　　　　　　S5 Style!（https://bm.s5-style.com/）
　　　　　　　The Best Designs（http://www.thebestdesigns.com/）

4

—

從排版、構圖
出發的設計

桌上型電腦、平板電腦、智慧型手機等
顯示網站的設備種類與尺寸愈來愈多元
化,因此網頁設計的排版也日趨進化。
這裡要按照種類介紹網頁設計路上絕對
會遇到的排版。

網格式排版

▶ 網格式排版的特徵

網格式排版是雜誌等最常見的設計，會將要素配置在無形的縱橫線與格狀區塊中。

這種排版看起來很整齊，能夠營造井然有序的安定感。

此外還會藉由留白切割資訊，遇到有大量資訊必須彙整時，效果就非常好。

排版時不妨善用Adobe XD、Photoshop等設計軟體附設的網格功能等。

▎以 8 的倍數製成的網格

1040px
1120px
1200px
1280px

大部分的網格式排版都會以「8的倍數」為基準，使用8列、16列與24列。

網頁寬度也以8的倍數為準，就能夠營造出整體感。

01 以豐富的欄位 組合彙整資訊

想要彙整大量資訊時，選用網格式排版就可以打造出優美的整齊感。

❶ 「Pen」網站以細緻切割的縱向網格為基準，並透過單欄、雙欄與三欄等各式各樣的欄位組合彙整資訊。

❷ 在第一眼會看到的畫面，配置單欄的全螢幕幻燈片效果。

❸ 欲強調的文章區塊則使用雙欄，顯示兩則精挑細選的最新資訊，其餘資訊則配置在下方的三欄。

這是入口網站等也可以一起運用的資訊彙整排版方法。

https://pen-online.com/

在欄位較多的區塊下方，搭配單欄式幻燈片效果，以賦予其層次感。

影片介紹區塊將欄位配置在黑色背景上，與其他資訊做出區隔。

「TRENDING（趨勢）」文章採用三欄式，刊載了標題、概要與縮圖。

02 斜向配置搭配特定排版，勾勒出視覺衝擊力

網格式排版光是按照網格配置要素的話，容易流於版面單調。

「好書好日」網站就在嚴選好書的區塊，配置斜向的類別名稱與線條，在打造出律動感之餘增添書籍的吸睛度。將游標移到照片時，會啟動文字的動畫。

https://book.asahi.com

03 疊上文字以打造排版的視覺焦點

「Kinfok」網站使用了網格式排版，將大量資訊整理得乾淨俐落。

並在第一眼會看見的畫面配置大型主視覺再疊上文字，在井然有序的網格上，僅挑選一處放大即可，成功打造出視覺焦點。

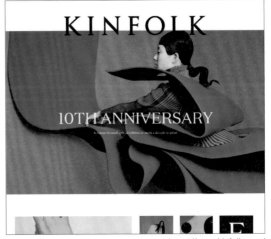

https://www.kinfolk.com/

04 紮實的留白可營造出脫俗形象

網格式排版中留白的處理方法，會大幅影響設計呈現出的形象。

「tesio」網站在各選項的上下左右，都配置了充足的留白，成功勾勒出清新脫俗的版面。此外照片左右交錯配置，就能夠在增添變化感之餘，引導人們繼續往下閱讀。

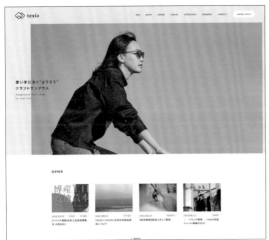

https://tesio-sg.jp/

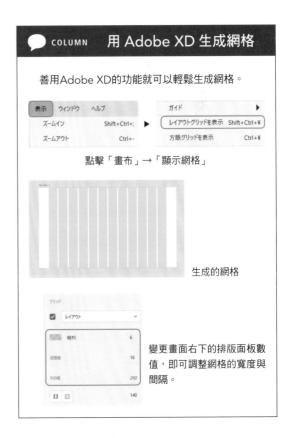

卡片、磁磚型排版

▶ 卡片、磁磚型排版的特徵

　　卡片、磁磚型排版是網格式排版的其中之一，能夠切割資訊讓人更易尋找，因此也很適合搭配響應式網頁。

　　無論瀏覽設備的尺寸如何，這種排版都能夠派上用場，非常適合必須一口氣顯示大量數據的時候。

　　缺點是要塞滿整個畫面的時候，就比較難為資訊排出優先順序，且內容沒有達到一定的數量就無法成立。

┃ 能夠按照視窗變形的卡片、磁磚型排版

適合個人電腦瀏覽　　　　適合平板電腦瀏覽

能夠維持一致的操作性與外觀，很適合
響應式網頁。

適合智慧型手機
瀏覽

01　將導覽列或著作權聲明固定在上側的左右

　　「OHArchitecture」網站用背景色為照片與文章分組，鋪滿了大大小小的卡片型區塊。照片的長寬比則會隨著螢幕寬度而異。

❶ 載入畫面後文章會依序從左邊出現，且每次載入時位置都會隨機變動。

❷ 將游標移到卡片型區塊上方後，照片背景就會變暗，僅清晰呈現「VIEW MORE」文字。

❸ 頁首、SNS連結與著作權聲明分別配置在四側，圍繞著大量的文章。捲動文章時這幾個部位也會跟著移動。

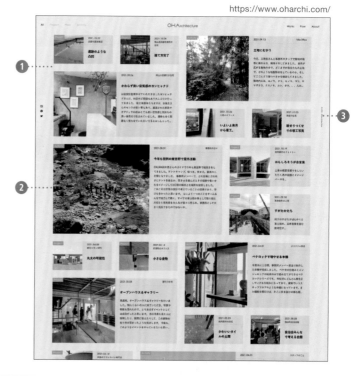

https://www.oharchi.com/

並未一開始就顯示出所有文章，而是會等頁面捲動到一定程度後，再載入一定程度的文章。

為了維持長寬一致，文字超過指定數量後就會變成「…」。

用智慧型手機瀏覽時，會變成照片在上、文章在下的版型。

02　固定左側後配置
不同尺寸的卡片型區塊

「StoryWriter」網站將嚴選文章放置在左側，並放大版面固定住。右側由長寬尺寸不同的較小卡片行區塊組成。各區塊間配置適度留白，為資訊劃分明顯的界線。

https://storywriter.tokyo/

03　文字與照片交疊出
冷酷的形象

「城田優」網站用藝術照塞滿整個畫面。並將單色調英文字疊合在上方，運用視差效果打造出冷酷有型的形象。此外整個畫面都施加了光暈特效。

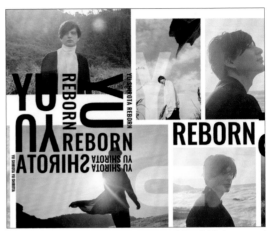

https://shirota-yu.com/

04　點擊後會展開的區域

「Enid」網站是將卡片型區塊縱向重疊鋪滿。點擊一個區塊後，卡片型區塊就會往上延伸將資訊延伸到整個畫面，並且可以捲動畫面。點擊右上圖示後，卡片型區塊的重疊狀況就會產生變化，高度也會跟著不同。

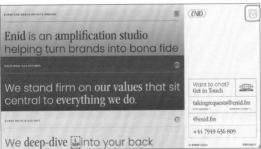

https://enid.fm/

05　沿著網格配置同尺寸照片

卡片、磁磚型排版也很用在電子商務網站的商品列表頁面與作品集頁面。「KAYO AOYAMA」網站將同尺寸正方形照片沿著網格配置得井然有序，彼此間也保有適度留白。

http://kayoaoyama.com/

單欄式排版

▶ 單欄式排版的特徵

單欄式排版缺乏引導視線的要素，反而能夠讓訪客專注在內文上。

一頁式網站的版面屬於縱長型，主要透過故事性引導訪客看完整個網頁，因此很常運用單欄式排版。

設計時通常會強調視覺要素的魅力，並加大所佔面積。且主要是像簡報資料一樣，針對單一主題不斷深入探討，進而將訪客引導至子頁面。

對於面積較小的行動裝置來說，單欄式排版也是相當好用的方式。

┃ 縱長單欄式排版

捲動

・透過縱向捲動展開頁面
・搭配視差效果（參照P.166），打造出隨著畫面捲動呈現出的動態，會讓訴求更加易懂
・設置前往子頁面或詳細頁面的連結
・賦予其由上至下的故事性

01 藉由斜線 將視線往下引導

充滿訴求內容的一頁式網站，很常採用單欄式排版。

「SALONIA日本－感謝祭」網站在設計上大量運用線條，藉此將視線一路引導至最尾端。

❶ 在第一眼畫面的背景配置電棒照片，並透過線條營造出猶如將自然捲拉直一樣的視覺效果。
❷ 區塊之間配置往右下的斜線。
❸ 搭配會隨著畫面捲動出現的要素動畫，藉此營造出故事性，引導訪客繼續閱讀。

https://salonia.jp/campaign/shareno1/

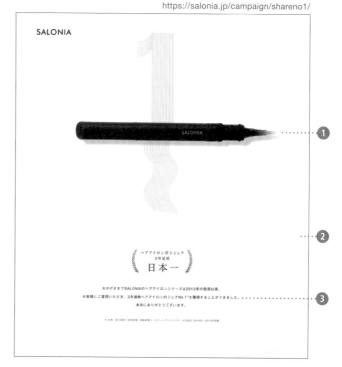

影片介紹區域為了留住訪客的目光，使用傾斜的遮罩，並讓mp4格式的影片循環播放。

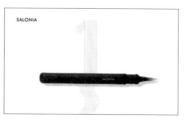

使用橫向移動的框線文字，當作切割區塊的分隔線。

為了強化網頁的形象，載入畫面使用了用電棒將自然捲髮拉直的動畫。

02 每捲動 1 次就跳 1 個區塊的內容展現法

「KATT inc」網站用影片與照片，打造出簡報資料般的資訊傳遞。

第一眼會看到的畫面背景嵌入了影片，並且擴大了頁面的捲動幅度，只要捲動頁面就會跳到下一個區塊。

http://katt.co.jp/

03 將要素配置在中央，即使螢幕尺寸不同，仍可維持一致形象

「santeFX」網站將影像與文字安排在中央，如此一來，即使螢幕變窄也能夠維持一致的形象。此外藍色火焰動畫則為畫面帶來空間深度感。

https://www.santen.co.jp/ja/healthcare/eye/products/otc/sante_fx/

04 透過動畫使內容隨著捲動浮現

單欄式排版容易顯得單調，所以通常會搭配動畫，讓要素隨著畫面的捲動浮現。

「hito/toki」網站藉由CSS設置捲動頁面時的動畫，每次捲動頁面就會有高明度照片柔和浮現。

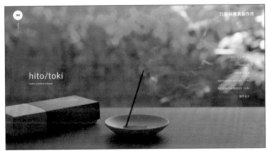

https://www.wakabayashi.co.jp/project/hitotoki/

05 配置追隨要素，為訴求的呈現賦予玩心

「HAKKAISAN RYDEEN BEER」網站將標籤會變動的啤酒照片，配置在畫面的正中央。

即使捲動畫面，啤酒照片仍會固定在正中央，僅背景影像不斷變動。

直到捲動至寫有說明文的區域，才會解除啤酒照片的固定效果。

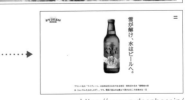

https://www.rydeenbeer.jp/

雙欄式排版

▶ 雙欄式排版的特徵

雙欄式排版屬於網格式排版的一種，在左右挑一側配置導覽列，切割成主副兩區是從以前就很常看見的手法。近年主流模式是固定導覽列後，僅內文區塊可以捲動。

另一方面，將畫面從中央切割成左右兩欄稱為螢幕切割。這時可以讓左右要素呈對比，或是僅一方可以捲動以強調重要資訊。

❶左導覽列

副區塊　　主區塊

❷右導覽列

主區塊　　副區塊

❸從中央切割畫面

❹主區塊較小

主區塊

https://www.nishiri.co.jp/amaco/

01 將導覽列配置在左側的排版

「AMACO」網站就使用雙欄式排版，將導覽列配置在左邊，內容則配置在右邊。

❶ 導覽列區域的上側為LOGO與選單，下側則配置SNS按鈕與版權，且捲動頁面時不會跟著移動。

❷ 第一眼畫面會配置的滿版照片通常為寬型，但是這裡的右側搭配版型選擇了縱長型照片。右下則列出了襯線體文字型連結。

❸ 以文章為主的「About」選項上下左右均配置大幅留白，在增添可讀性之餘營造出輕鬆氛圍。

右側內容的排版以單欄式或雙欄式為主，並活用了留白。

配置大張照片的位置並未留白，而是讓照片佔滿版面，強調照片處的寬敞感。

前往網路商店與官網的按鈕，以縱列的方式大範圍配置在右欄。

02 收窄選單以強調 主區塊的排版

「Go inc. The Breakthrough Company」網站刻意將右側導覽列收到極窄，以確實強調出主區塊。

導覽列固定在畫面右側，不會對刊載內容產生影響，同時又維持開啟選單的方便性。

https://goinc.co.jp/

03 螢幕變窄後就僅剩下 主區塊的排版

現在瀏覽網頁的設備，有一半左右都是行動裝置。

「PLAYFUL」網站用個人電腦瀏覽時，會看見寬度設定為375px的主區塊固定在右側，捲動頁面時這裡就會移動。但是當螢幕變窄的話，就只會看見主區塊。

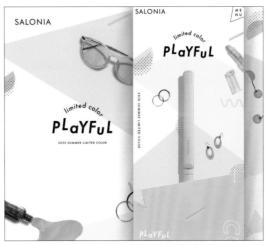

https://salonia.jp/limited/summer/

04 與主區塊重疊以打造 雙欄式構圖

「靈感來自高級訂製服的Serta」網站捲動頁面後，欄位數會在途中產生變化。左上的漢堡選單與左下導覽按鈕之間，會跑出沒有背景色的直書文字，呈現出與主區塊重疊的視覺效果，是氛圍脫俗的雙欄式構圖。

https://www.serta-japan.jp/

05 從螢幕中央切割的版型

「minico」網站是從中央切割的版型（螢幕切割型），左欄固定，右欄則可捲動。

資訊設計方面──左欄背景使用了紙張質感，並配置了會固定顯示的LOGO與訊息，右欄則配置設有超連結的商品照片。

http://minico.handmade.jp/

多欄式排版

● 不同欄位組合的排版特徵

兩欄以上的排版稱為多欄式排版。

電子商務網站、入口網站等資訊量大的網站,為了能夠在捲動頁面次數較少的情況下展現大量資訊,通常會選用多欄式排版。

在愈來愈多人用行動裝置瀏覽的時代,三欄式排版以經逐漸消失。再加上現在的電腦螢幕比以前大了許多,因此即使是三欄式排版,也會配合螢幕寬度加寬中央主區塊的面積,並盡量收窄左右兩欄。

| 不同欄數的組合範例

| 三欄式

想要同時展現與中央同樣重要的資訊時,會使用這樣的排版。

為了有效運用現代螢幕的寬度,而以主區塊為主軸的設計。

01 透過左右留白的變化增添排版豐富性

「VICO株式會社」網站同時使用了1～4欄的排版,並搭配左右留白的不同,為設計帶來豐富的變化。

1 在第一眼看到的畫面左邊配置LOGO、右邊則為毫無留白的主視覺,呈現出明顯的雙欄式版型。

2 接下來的最新消息區塊則切割成三欄,左右留白且同時使用直書與橫書之餘,還將欄位比例設定為3:7:2。

3 敘述網站概念的區域採用雙欄,左欄為正方形照片,右欄則用上下左右的留白包圍著文章。

https://vico-co.jp/

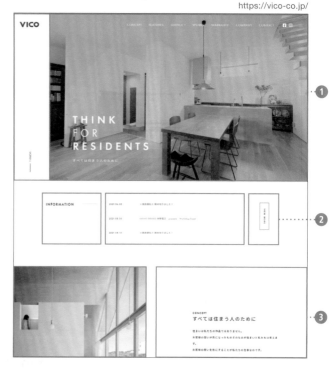

介紹服務的區域是用縱長照片組成的三欄式版型,與使用橫長照片的雙欄式版型組成。

介紹實績的區域使用雙欄式排版,並使右欄略低於左欄。

在單欄照片後方配置互相錯開的背景色,為這個容易單調的版型增添風采。

02 將各欄裁切成與 LOGO 相同的形狀以提升自由感

「MIYASHITA PARK官方網站」是由單欄式、雙欄式與三欄式組成。

各欄位中的照片均按照LOGO的「M」字形狀裁切，並與文字區塊部分疊合，形塑出相當獨特的排版。

https://www.miyashita-park.tokyo/

03 欄位互相錯開以打造律動感

讓欄位互相錯開能夠為版型打造出律動感，並為整體設計畫龍點睛。

「REMIND」網站使用雙欄式版型，按照欄位將卡片型連結排成左右兩行後，再使右欄照片稍微低於左欄。

右欄上方則用文字配置標題，打造出與卡片型連結不同的留白感。

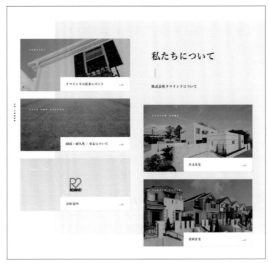

https://www.remind.co.jp/

04 從網格型排版到自由排版

「樂藝工房」是以單欄式與雙欄式組成的網格型排版為主，並讓部分要素重疊穿插更具自由感的排版。

使網站從一絲不苟躍升至洋溢著藝術感的氛圍。

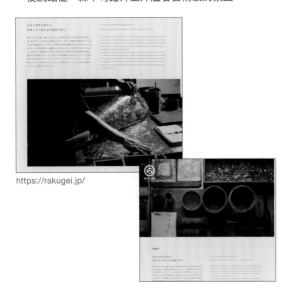

https://rakugei.jp/

05 重複要素並確實切割欄位

設計的基本原則之一「重複」，意指反覆配置特定設計以營造統一感或一貫性。

「KURASHITO」網站就反覆使用三欄式（不動產資訊）與雙欄式（專欄文章），讓欄位間的區隔更加明顯。

https://kurashito.co.jp/

全螢幕式排版

▶ 全螢幕式排版的特徵

全螢幕式排版屬於單欄式排版，不需要捲動頁面即可看見完整的頁面。

這種使用整個畫面的排版手法，能夠強調出照片或影片的魅力，有時也會搭配程式碼讓畫面內要素動起來。

這種排版手法很適合用來營造視覺衝擊力，或是用來強調品牌。

❶ 全螢幕配置照片

❷ 全螢幕配置照片

❸ 藉由程式碼打造出全螢幕效果

01 全螢幕配置照片

「CG by katachi ap」網站用全螢幕展示了建築CG透視圖的製作實績。

❶ 每捲動一次頁面，會跳出5張新的照片。
❷ 照片全部跑完之後，就會解除前述設定，接下來就會顯示營運理念、公司概要等文字資訊。

https://kenchiku-cg.com/

02 透過拖曳或點擊連結切換畫面

「源- MOTO-」網站會透過拖曳移動畫面，或是點擊文字連結切換。右下配置了標示所在位置的指標，能夠輕易看出現在處於哪個部分。

http://izakaya-moto.jp/

03 捲動頁面後，畫面會斜向移動

「Yamauchi No.10 Family Office」網站捲動畫面後，會動的點陣圖世界就會斜向移動。拉到頁面最尾端之後，就會回到最初的畫面。導覽列設有切換顯示的圖示，點擊後可以使畫面改成縱向移動。

https://y-n10.com/

04 捲動頁面後會跳到下一個場景

「ECO BLADE株式會社」網站捲動畫面時，畫面本身不會移動，而是直接跳到下一個場景。

場景切換時中央的圓圈會旋轉，文字會由下往上移動，背景色也會改變。

點擊按鈕後先出現雨刷般的效果，然後才進入子頁面。

https://www.eco-blade.co.jp/

05 搭配 3D 圖形

「LIGHT is TIME: CITIZEN INTERACTIVE MUSEUM〔CITIZEN手錶〕」在背景配置了3D圖形，營造出空間深度。捲動頁面時，內容會呈現橫向流動。

點擊連結後就3D圖形就會拉近，並彈跳出響應式網頁以介紹細節。音樂部份選擇ON的話，還會流淌出拓展世界觀的背景音樂。

https://citizen.jp/lightistime/index.html

06 背景影片循環播放

「P.I.C.S.」網站取部分影像製作實績，配置在背景處循環播放。

捲動頁面後，導覽列會橫向移動。

將游標移動到導覽列上方後，中央圖形就會變成幾何圖形或流體狀圖形。

https://www.pics.tokyo/

跳脫網格的排版

▶ 跳脫網格的排版特徵

相較於依循特定框架，能夠營造出安定感的網格式排版，跳脫網格的排版能夠兼顧玩心與幹練形象。

許多網頁都會讓照片與文字重疊，或是讓方塊與花紋重疊等，在活用留白的情況下以狀似隨機的方式配置要素。

這種排版手法很適合會隨著頁面捲動出現動畫的視差效果，此外以視覺為主軸，使用大量照片的網站，也能夠藉此吸引訪客持續瀏覽。

｜極富特色的構圖

❶ 將文字配置在照片上

❷ 將方塊、照片或花紋配置在照片上

01 藉活用留白或重疊的構圖 打造飄浮感

配置要素時跳脫網格並活用留白的話，可在營造飄浮感之餘，營造出洗練的氛圍。

❶ 「hueLe Museum」網站在第一眼看見的畫面，配置縱向排列的LOGO，以及大小兩張縱長照片。

右側照片與導覽列重疊，為留白帶來適度的變化。

❷ 淡粉紅色背景中，有融入背景的灰色曲線互相重疊，藉此營造出動態感。

❸ 配置在如此背景上的兩張照片同樣稍微重疊，捲動頁面後重疊的照片會帶著視差效果往上移動。

https://www.huelemuseum.com/

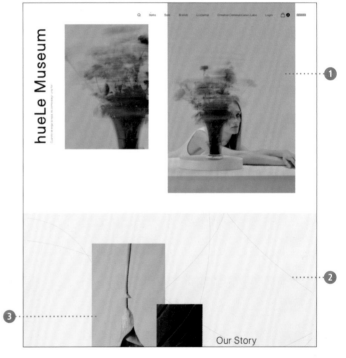

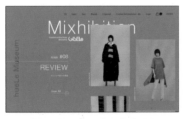

互相錯開的照片直接疊在標題文字上，但是捲動頁面後照片會往上移動。

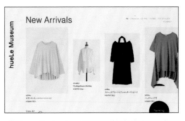

「New Arrivals」的商品將高度與尺寸均異的縱長照片並列配置。

背景色上的大型「L」文字與斜線，與「Journal」這個標題巧妙融為一體。

02 攬入幾何學花紋

「Framy – Webflow Ecommerce website template」將用線條描繪，且帶有柔和動態的幾何學花紋，固定配置在背景上。

https://framy.webflow.io

03 照片下方有錯開的背景色塊

「沒有鯛魚的鯛魚燒店OYOGE」的背景是由紅白兩色組成，並分配在不同區塊，界線相當分明。

此外紅色背景與寫有直書標語的巨大鯛魚燒照片，互相稍微錯開。

https://oyogetaiyaki.com/

04 照片與照片的重疊

「澀谷 和食割烹 YAMABOUSHI」網站讓照片與照片在互相錯開的同時重疊，醞釀出輕飄飄的氛圍。

傳遞出店家堅持的區域，在照片後方配置色塊，猶如要銜接兩張照片一般。此外也透過直書與橫書的文字組合，帶來視覺上的變化。

https://yamaboushi.tokyo/

05 將文字疊在照片上

「涼風庭苑」網站讓無襯線體的標語文字，直接疊在主視覺上面，並選用漸層色以融入照片。主視覺並未與螢幕同寬，而是裁切成住宅的形狀後靠在右側，藉此為版面帶來變化感。刻意將長文字斷行處理，讓訪客更易閱讀。

https://suzu-kaze.jp/

PART4

08 自由排版

▶ 自由排版的特徵

自由排版就像是在畫布上作畫一樣,不受網格拘束,靈活配置各種要素。這時的關鍵就在於要素之間的平衡與配置品味。

想要透過插圖或照片全力表現出世界觀的時候,或是用寫程式的方式製作網站時,就很適合選擇自由排版。

這類網站很常運用視差效果,為頁面的捲動搭配動畫。

▌自由配置插圖、照片與文字等

插圖　　照片
文字

⟨/⟩ 程式碼

用程式碼控制整個畫面時,即可藉由視差效果讓頁面的捲動伴隨動畫等。

01 自由四散的插圖,勾勒出迷人的世界觀

「魔法部FELISSIMO」網站的基礎色為粉紅色,畫面上到處都是可愛魔女與城堡這種夢幻的插圖。版型相當自由,成功營造出世界觀的魅力。

❶ 插圖本身就有羽毛飄落、頭髮搖曳等動態,同時還搭配了上下飄浮的動畫。

❷ 商品照片搭配幻燈片效果安排在鏡框之中,並使用了每次切換時就會發光的特效。

❸ 頁面的捲動設計,則善用了羽毛飄起的視差效果。

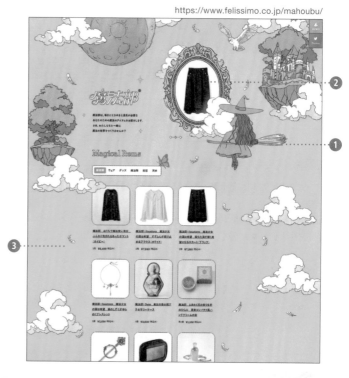

https://www.felissimo.co.jp/mahoubu/

左右交錯配置的插圖具有引導視線的效果,讓訪客不斷往下瀏覽。

「Message」文字均置中且適度斷句,藉由較短的語句增添易讀性,並將插圖配置在兩側。

頁尾將魔女在空中飛翔的插圖,搭配動畫安排在正中央。

02 藉由斜向配置或重疊打造空間深度

自由排版通常會使用絕對定位（position:absolute），無視HTML順序配置要素。

「Design Scramble」網站就藉由斜向配置要素，或是讓要素重疊，打造出空間深度與飄浮感。

https://designscramble.jp/

03 沿著曲線配置內容

「日本生活協同組合聯合會70週年網站」沿著曲線配置了照片與插圖。

照片與插圖會隨著頁面的捲動浮現，讓人不禁想繼續看下去。文章則以直書與橫書組成，打造出雜誌般自由又熱鬧的視覺效果。

https://jccu.coop/70th/

04 內容隨著畫面斜向移動逐步呈現

「BAKE INC.」網站捲動畫面後，畫面會以斜向移動的方式慢慢呈現出內容。

整體網站呈現在維持飄浮感之餘，引導視線不斷行進的構圖。此外不僅以大型文字作為視覺效果的輔助，還將照片裁切成能夠組成三角形的形狀。

https://bake-jp.com/

05 搭配視差效果營造出歡樂感

捲動頁面時，要素會跟著動起來的視差效果，調性與自由排版非常契合，因此經常成套運用。「toridori: 成為「個人時代」的中堅份子。」網站捲動頁面時，用麥克筆筆觸畫出的線條插圖與手寫風文字，就會慢慢浮現，讓人自然而然想繼續往下瀏覽。

https://toridori.co.jp/

排版時只要有留意「相近」、「對齊」、「重複」、「對比」這幾個要素配置的法則，就能夠引導訪客認知到資訊的存在，更易傳遞出網站的訴求。

● 相近

・將相關資訊彙整成一組
・不同組的資訊之間，要配置充足的留白

將相關項目彙整成一組

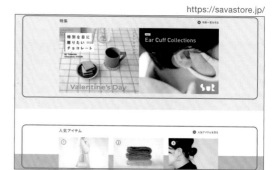

https://savastore.jp/

拉長文章與類別連結之間的距離，讓每一組資訊都形成區塊感。

● 對齊

・刻意為頁面上所有要素打造統一感。
・為要素安排視覺上的關聯性。

2025.11.4 発売
Web Design Theory
久保田 涼子 著

▶

2025.11.4 発売
Web Design Theory
久保田 涼子 著

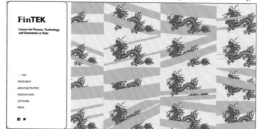

http://fintek.keio.ac.jp/

標題、導覽列與SNS都靠左對齊。

● 重複

重複有助於打造設計的統一感或一貫性。

2024.8.12	▶ 制作実績を更新しました
2024.8.03	▶ 今月のニュース一覧
2023.11.30	▶ 年始年末の営業日について
2023.3.24	▶ 制作実績を更新しました

反復

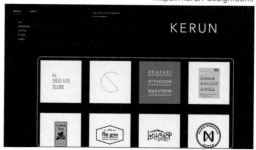

https://kerun-design.com/

重複配置同尺寸的縮圖與留白。

● 對比

・色彩、尺寸、線條粗細、形狀與空間等的對比，可以為不同要素間劃分明確的界線。

Web Design Theory
コントラストはページ上の要素を他の要素と似せないようにする。

WEB DESIGN THEORY
コントラストはページ上の要素を他の要素と似せないようにする。

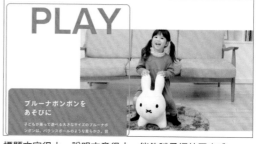

https://www.idesnet.co.jp/brunabonbon/

標題文字很大、說明文章很小，能夠賦予網站層次感。

5

—

用到素材、字型、
程式的設計

接下來要介紹的是活用照片或插圖等素
材的網站呈現方式，藉由字型增添內容
魅力，以及網頁設計一大特徵——藉由
程式碼賦予網站動態的設計等。

以照片為主的設計

▶ 以照片為主的設計特徵

除了文章以外,設計時也要懂得透過視覺傳遞訴求。

佔滿整個畫面的照片,能夠營造出華麗感,並讓訪客更直覺地理解內容。大量使用照片時,畫質會影響整體形象,所以務必選擇適合畫面的解析度。

此外,根據「Search Engine Journal」發表一篇訪客造訪網站的的數據,大多數訪客僅會閱讀28%的網站文字。因此請學會有效透過視覺傳遞訴求的方法吧。

▎這種目的就該運用!

・想從視覺上傳遞品牌訊息
・想提供更具真實感的內容,進而提升好感度與信賴感
・希望以更直覺的方式說明資訊

▎以照片為主的結構

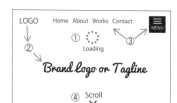

① 載入
② LOGO
③ 漢堡選單或導覽列
④ 捲動頁面的圖示

01 使用佔滿整個背景的照片,捲動一次即可直接跳頁

在第一眼畫面配置全螢幕的照片或影片,稱為「主頁首圖型式」。通常會在主視覺上搭配簡單的LOGO、導覽列或標語。

「LID TAILOR」網站每個頁面都選擇了大張背景照片,且只要捲動一次即可跳躍至下一個區塊。

❶ 在第一眼畫面配置5張高畫質照片,並搭配循環播放的幻燈片效果。上方的白色LOGO、導覽列都置中。

❷ 以個人電腦瀏覽時,網頁右側會固定顯示捲動一次就可以移動的導覽列,同時標明現在所在位置。

https://lidtailor.com/

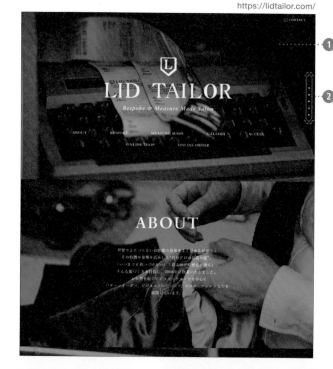

為了增加白色標題與文字的易讀性,刻意修圖和降低照片的明度。

GALLERY的背景會在點擊照片後變暗,並跳出回應式視窗來顯示強調照片。

背景照片明亮會導致白色文字難以閱讀,所以搭配色塊提升文字的可讀性。

02 點擊畫面會展開照片

「MIKIYA TAKIMOTO PHOTOGRAPH OFFICE・瀧本幹也」網站只要點擊畫面，照片就會不斷展開。

每次進入主頁面時顯示的照片會隨機選取，點擊主頁面的畫面就會浮現導覽列，點擊列表中的標題後，就會跳出全螢幕的照片。點擊左右箭頭連結後，就可以往前後照片移動。

https://mikiyatakimoto.com/

03 雙欄之一固定配置幻燈片

從中央切割畫面的雙欄式排版，能夠以對比的方式呈現刊載內容，也可以由其中一欄說明另一欄的內容，如此一來，就能夠在短時間內與訪客分享更多資訊。

「AMACO CAFÉ」特設網站將右欄固定設為幻燈片效果，藉此傳遞店內的氛圍。

捲動頁面時左欄會透過照片與文章，傳遞店鋪資訊。

https://www.nishiri.co.jp/amaco-cafe/

04 畫面中散布大量照片

想從視覺傳遞訴求的品牌網站，會使用大量的照片。

「積奏奶油夾心餅乾・官方線上購物」就用許多尺寸不同的縱長照片，搭配適度的重疊。如此一來，一個畫面就能夠展現大量商品。

這個網站將文字要素縮至最小程度，藉由照片以更直覺的方式，傳遞出奶油夾心餅乾的美味。

https://seki-sou.com/

05 全螢幕的幻燈片效果

以照片為主傳遞訴求時，極富魄力的全螢幕幻燈片效果就非常活躍。

建築設計事務所「SUPPOSE DESIGN OFFICE」網站，就以全螢幕呈現建築物的內外觀照片，每張照片都會先淡出後再切換成下一張照片。

視窗縮小的時候，就會僅顯示解析度較低的外觀照片。

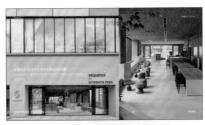

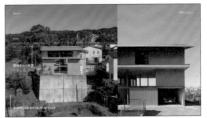

https://suppose.jp/

PART5
02 使用去背照片的設計

▶ 使用去背照片的設計特徵

去除背景讓被攝體獨立出來的照片，能夠將目光集中在被攝體上，有襯托商品或素材的效果。

此外照片明度與彩度都一致時，在照片四方設置留白再排列，有助於在營造出統一感的同時保有俐落形象。

去背照片也可以當作設計素材搭配字型或背景，此外也可以為背景選擇繽紛配色，形塑出熱鬧的氛圍。

▍這種目的就該運用！

- ・想列出許多品項做說明
- ・電子商務網站想將商品一覽編排得乾淨俐落
- ・想使用被攝體的特寫

▍以照片為主的結構

沿著網格配置照片，就能夠勾勒出安定感。

刊載最低限度所需要的資訊，點擊後再跳出回應式頁面或子頁面補充細節即可。

01 聚焦商品以達到襯托的效果

去背照片能夠讓訪客聚焦於被攝體，是電子商務網站與產品介紹網站常用的要素。

❶「ABT」網站在第一眼會看到的畫面，在配置了雙色背景後，將去背的筆照安排在正中央。

❷ 使用了飄浮的筆與筆蓋會隨著游標動起來的特效。

❸ 捲動頁面後，右下（或是左下）的去背照片，使用了稍慢浮現的視差效果。

幫照片搭配陰影，能夠為網站打造出空間深度感。

https://www.tombow.com/sp/abt/products/water-based/

捲動頁面後就會出現巨大的去背照片，並介紹實際寫出來的效果。

將試寫用紙的照片去背後，附上柔和的陰影以打造出立體感。

多色組商品去背後，將尺寸調整得一致之後橫向排列，成功營造出統一感。

02 散布去背照片，打造高自由度的熱鬧構圖

去背照片的週邊會產生看起來很舒服的留白，因此將其配置在畫面中各處，打造出高自由度的熱鬧構圖。

「Cuccolo Cafe」網站將小巧的甜點去背排成圓形，圍繞著中央的文字，並打造出左右對稱的構圖。

http://www.cucciolo-cafe.com/

03 將照片裁切成圓形，賦予陰影以打造立體感

「KYOTO KOMAMEHAN」網站將商品介紹的照片裁切成圓形。

色彩繽紛的卡片型區塊周邊，散布著舞妓插圖，中央則配置裁切成圓形的照片，並為被攝體配置陰影打造出立體感。游標移動到照片上時，豆菓子照片就會變成有包裝的版本。

https://komamehan.jp/

04 由不同尺寸的去背照交織出律動感

將不同尺寸的去背照組合在一起，形塑出的律動感會比同尺寸照片並排時還要高，排版也會更具層次感。

「S&B CRAFT STYLE」網站在圓盤咖哩附近，配置湯匙與辛香料等各式各樣的去背照片，為版面增添變化感。

https://www.sbfoods.co.jp/craftstyle/

05 色調一致的背景色有助於營造統一感

「開始做豆乳冰了。」網站將去背照片排成三列介紹。

商品背景斜向配置了不同色彩，並為左右安排較大的留白，讓整體畫面更顯繽紛。

提高色彩的明度與彩度，統一使用柔和的色彩，則有效維持視覺上的協調。

https://www.marusanai.co.jp/tonyu-ice/

以紋理質感為主的設計

▶ 以紋理質感為主的設計特徵

將紋理質感用在按鈕等元件、照片或背景上，能夠同時打造設計感與「空間深度」。

此外選用和紙材質塑造日式和風的話「能讓形象更具說服力」、選擇粉筆筆觸表現出在黑板上寫字的話「能夠演繹出真實感」等。

紋理質感的種類包括自然感的紙質、木頭質感、帶有人造感的金屬質感、多邊形等，五花八門，依用途選擇適當的紋理質感，即可讓網站更優質呈現。

▍這種目的就該運用！

· 想為設計元件或背景打造空間深度
· 想讓網站氛圍更具說服力
· 想表現出猶如真實世界的逼真感

▍紋理素材

紙張　　方眼紙　　筆記紙　　木頭　　金屬　　刮痕

皮革　　布料　　稜鏡　　多邊形　　雜訊　　眩光

01 用紋理素材與照片交織出更逼真的現實感

要在網站上重現現實世界的時候，不妨用紋理素材與照片去設計。

1「Patisserie GIN NO MORI」網站在藍色牆壁紋理上，配置陰影的餅乾與草木，形塑出平坦色塊背景所表現不出的質感。

2 模糊的樹枝照片除了有分隔線的功能，還為牆壁與森林場景做出流暢的切換。

3 捲動頁面後會有兩隻松鼠從兩側出現，在模糊草木的視差效果下，增添網頁的空間深度感。

https://ginnomori.info/patisserie/

1

2

3

紋理素材上配置了現實世界擁有的畫框、發泡器等照片，藉此打造真實感。

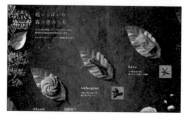

使用大量去背照片，營造與紋理素材一致的世界觀。

載入畫面後周遭樹木會往四周散開，演繹出充滿深度的空間感。

02 藉由紙張紋理材質與插圖，交織出親切溫暖的氣息

「camp＋iizuna」網站在黃色紙張紋理上，配置繽紛的色彩，再將水彩筆觸的插圖散布在各處，形塑出散發溫潤感的設計。

主視覺插圖與照片邊界，刻意設計成撕開般的質感，藉此營造出柔和的形象。

https://camplus.camp/

03 用和紙質感與金色的雲交織出和風形象

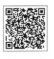

「神宗株式會社」網站透過和紙質感、金色的雲與和風花紋，表現出這間從1781年持續至今的傳統海鮮批發品牌風格。

要打造日式和風網站時，背景還可以使用江戶圖紋、千代紙、摺紙等紋理質感。

https://kansou.co.jp/

04 為區塊選用帶有摩擦痕跡的質感，醞釀出溫馨的手繪感

善用紋理質感有助於打造出空間深度。

由插圖與照片組成的「SANSAN保育園」網站，用帶有摩擦痕跡的藍色窗簾插圖、猶如蓋在紙上的圖章風LOGO與插圖，醞釀出溫馨的手繪感。

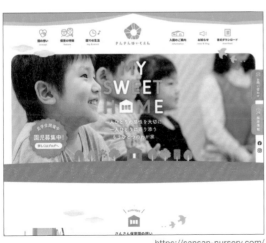

https://sansan-nursery.com/

05 用黑板與老舊紙張營造懷舊形象

「北海道、札幌的Curry World」網站背景選用黑板與老舊紙張的質感，並搭配線條明確的手繪風插圖與金屬質感的插圖。

再搭配褪色紙張的質感，能有效打造出懷舊氛圍。

https://www.curry-world.com/

使用裝飾的設計

▶ 使用裝飾的設計特徵

　裝飾能夠為設計增添華麗感，進一步打造出世界觀。

　近年扁平化設計成為主流，愈來愈少仿效實品外觀並還原質感的設計，因此在排版時也會想辦法有效運用裝飾。

　尤其是重視視覺衝擊力的品牌網站，就很常看到紋理質感搭配裝飾的設計法。

▎這種目的就該運用！

· 想為設計打造空間深度
· 想表現出逼真質感
· 想打造出豐富氛圍

▎裝飾的種類

01 藉由大量裝飾打造熱鬧世界觀

　這是使用大量手繪風裝飾，散發出華麗熱鬧氛圍的「御濠端幼稚園」網站。

❶ 頁首以明亮木紋為背景，左右兩側配置了綠色樹木。

　電話號碼旁邊的對話框，則設計成剪紙般的形狀打造出吸睛效果。

❷ 幻燈片效果的部分用遮罩製作出繪本形狀，上方標語的文字則局部筆劃設計成膠帶造型，而3大營運概念則配置在黃色膠帶裝飾上。

❸ 最新通知的「查看全部」，則是帶有紋理質感的水色按鈕。

https://ohoribata.com/

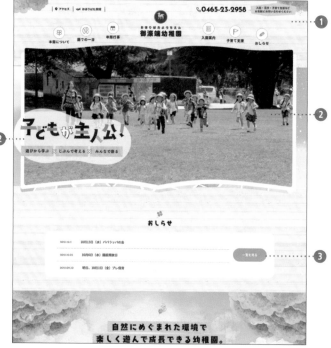

柔和圓形照片周邊配置白色虛線，標題則搭配黃色麥克筆質感的裝飾。

標題搭配了孩子筆跡當作裝飾，背景則使用紙張的質感。

這裡的裝飾包括旗子狀的分隔線，及裁切得有如左上用膠帶固定住的照片。

02　和式的圖紋與裝飾　共同交織出日式風情

賀年卡網站「FELISSIMO貓部×喵賀卡【貓部聯名賀年卡2022】」用直書文字、暖簾、雲朵、繩子等和風裝飾，演繹出和式風情。

網站中還使用了大量松、竹、梅與波浪裝飾。

https://nenga.aisatsujo.jp/lp/nekobu/

03　用手繪風線條、撕畫風　背景營造出溫暖氣息

「179 RELATIONS」網站用手繪風線條與單色調插畫交織出類比感與溫暖氣息。

標語用3色撕畫風背景，展現出柔和的視覺效果。

此外幻燈片效果的四周，則配置了藍色與黃色組成的線條圖案。

https://179relations.net/

04　藉雙色雲朵、旗子與斜線　打造出可愛形象

「熱川香蕉鱷魚園」網站指定的主色為粉紅色與藍綠色，藉此打造出明亮可愛的形象。

並使用前述兩色組成的雲朵、旗子與斜線圖形，當成內容分隔或標題裝飾。

http://bananawani.jp/

05　用去背照片與手繪風裝飾，　勾勒出剪貼簿般的氛圍

「福岡醫健・運動職業學校」網站的第一眼畫面中，到處配置了帶有陰影的去背照片、手繪風裝飾與緞帶、虛線，打造出剪貼簿般的視覺效果。

標題使用了有色的框線文字，且色彩稍微超出右下框線。這個設計與高明度的配色相得益彰，共同交織出普普風的可愛形象。

https://www.iken.ac.jp/girls/

藉插圖營造親切感的設計

▶ 藉插圖營造親切感的設計特徵

插圖能夠帶來照片所難以實現的原創感，藉此與競爭對手做出明確的區隔，此外也能夠讓說明更淺顯易懂、為偏向冷淡的網站增添一絲溫暖，進而讓人覺得親切。

搭配動畫讓插圖動起來的話，還有助於拓展世界觀，勾勒出歡樂的氣息。

但是切記同一網站的插圖，風格上必須一致。

| 這種目的就該運用！

· 想要藉由原創感，與競爭對手做出區隔
· 想要賦予網站親切感
· 想要以淺顯易懂的方式說明刊載內容

| 插圖種類

數位　　　線條畫　　　鉛筆　　　水彩

水墨畫　　　剪紙畫　　　圖章

01 藉插圖營造出溫暖氛圍

有助於表現親切、溫暖的插圖，經常用在幼稚園與育兒方面的兒童相關網站，以及以家庭為目標客群的網站。

❶「橫田農場」網站的導覽列使用了可愛插圖，並以橙色作為主色。

❷ 幻燈片效果的照片旁，搭配搖曳的稻穗、飛舞的蝴蝶等PNG照片，表現出溫暖的世界觀。

❸ 搭配了照片的文字區塊背景，使用裁切成米狀的色塊，形塑出柔和的氛圍。

https://yokotanojo.co.jp/

在設有超連結的照片下方疊上插圖，為整體設計打造視覺焦點與親切感。

背景使用方眼紙般的紋理質感，與插圖完美交融。

主頁面連結按鈕使用了米粒插圖，並讓米粒說著「往上！」的台詞。

02 藉原創性插圖提高品牌力

　　設計出獨一無二的吉祥物或插圖，能提高網站的原創性，與競爭對手做出區隔。

　　「和仁農園」網站配置了大範圍的幻燈片效果，彷彿訴說著什麼故事，令人印象深刻。網站使用了鱷魚吉祥物製成的插圖，成功提升了溫暖氣息。

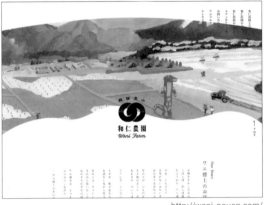

http://wani-nouen.com/

03 藉吉祥物提升親和力

　　插圖能夠讓人對網站內容感到親切，進而感受到共鳴。

　　「身心科診所 KUMABUN」網站用熊當作吉祥物，並以插圖呈現。再搭配捲動頁面時的動畫，賦予其適度的故事性，讓人順其自然閱讀診所的介紹。藉此降低身心科診所的門檻，引導人們鼓起勇氣前往求援。

https://www.kumabunclinic.com/

04 以柔和的形象傳遞
看似艱澀的主題

　　學習型網站也很常使用插圖。

　　「改變世界!?可再生能源」網站在解說再生能源時，就使用許多大範圍插圖。

　　與插圖一起出現的文章，均使用易讀的大字標題與簡短文章，柔化了看似艱澀的主題。

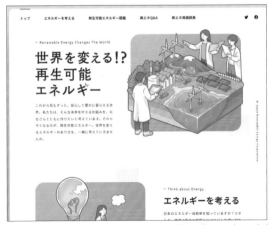

https://energy.jre.co.jp/

05 讓吉祥物動起來的同時
補充說明

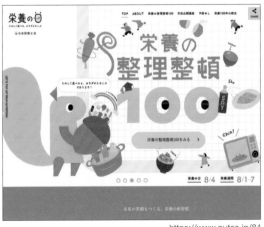

　　「營養日、營養週2021」網站藉由大量插圖，解說營養方面的資訊。

　　這裡將吉祥物松鼠固定在網頁左側，並會隨著頁面的捲動做出不同動作、說出不同台詞。

　　這個設計與繽紛配色、手寫風字型都很搭，讓人能夠愉快地讀到最尾端。

https://www.nutas.jp/84

善用字體排印學的設計

▶ 善用字體排印學的設計特徵

網站上有90%的資訊都是由文字呈現，因此據說網頁設計中有95％都與字體排印學有關。隨著網頁字型的普及，網站的呈現方式與文字表現幅度都拓寬了。

在網頁設計中納入字體排印學，加以斟酌字型的選擇、文字間距與行距等，就能夠打造出優美易讀的網站。

此外藉由SVG、WebGL、JavaScript等賦予其動態，就能夠讓網站中的字句更令人印象深刻。

▍這種目的就該運用！

· 希望為瀏覽文字或文章者，留下深刻的印象
· 希望訪客瀏覽長文時不會讀到不耐煩
· 有訴求想要傳達

▍網頁設計字體排印學的注意事項

· 字型大小的層次感
· 間距與段落的調整
· 適度的行距與文字間距
· 字型選擇
· 標點符號（句號、逗號、問號、括號、重音）的呈現方式

01 用不同字型交織出極富衝擊力的新形狀

「AG&K」網站使用了不同於一般公司網站的資訊設計與視覺設計，透過字型組成帶來強大衝擊力。

❶ 主頁面是由許多不同種類的字型組成，並編配成圓形、方形等豐富的形狀。

公司名稱AG&K以外的文字，點擊後都可開啟子頁面。

❷ 局部文字搭配了動態，例如：游標移到上方會變形、轉動速度會變快等。

❸ 字型的粗細與種類皆異，因此即使文字內容相同，呈現出的氛圍卻截然不同。

https://ag-and-k.com/

要切換成其他頁面時，文字會逐一從上方落下。

與一般刊載地圖的交通方式頁面不同，這裡是以語句說明前往的路線。

將游標移到導覽列上方時，文字會大幅放大。

02 藉由四散的文字打造出律動感

「groxi株式會社」在網站上，配置四散的英文字母，散發出飄浮感。

讓色塊與英文字母的線條產生對比，並且刻意放大文字，成功賦予整個設計律動感。

捲動頁面後會出現「About」、「Service」這些大字標題，並藉由斜向移動明確劃分區塊。

https://groxi.jp/

03 提高跳躍率，賦予話語層次感

「ONIGUILI」網站賦予文字尺寸明顯差異，提高文字的跳躍率，讓資訊力道有強有弱，形塑出極佳的層次感。

此外用直書明朝體搭配橫書襯線體的歐文，且僅放大想強調處的文字。區塊之間則透過較寬的留白，打造出明確的界線。

https://www.oniguili.jp/

04 適度行距與留白帶來舒適閱讀體驗

為文章配置適度的行距，段落之間亦安排適度留白，能夠提升可讀性，打造出易於閱讀的網站。

「A SLICE」網站用網頁字型Noto Sans CJK JP傳遞公司訴求，並保有適度的行距與留白，即使文章很長也能夠輕易讀到最後。用行動裝置瀏覽的時候，則會放大左右兩側的留白。

https://www.aslice.jp/

05 將文字設計成圖形可展現玩心

專門將文字設計成圖形的「katakata branding」，將「円」字組成圖形後配置迴轉動畫，成功散發出玩心。

只要取一個平假名、漢字、英文字母，就能夠透過重疊、尺寸與色彩的調整，交織出雪花或花卉的形狀。

https://katakata.don-guri.com/branding/

有效運用影片的設計

▶ 有效運用影片的設計特徵

遇到難以用文章說明的內容、希望表現出更貼近現場狀況的臨場感、想要表現出躍動感等，都可以用影片向訪客傳遞出靜止影像難以表現出的視覺資訊。

用在網站主視覺的時候，能夠為整體設計增添動態變化，此外按照資訊內容增添適度動態，即可打造出更強大的視覺衝擊效果。

宣傳網站、音樂、設計、藝術系網站等都很常運用。

| 這種目的就該運用！

· 想從視覺角度將產品或服務內容說明得更清晰
· 想傳遞人或場所的氛圍
· 想為場景增添動態感

| 以影片為主的結構

· 用video標籤將影片檔案嵌設在網站內
· 利用外部服務（YouTube、Vimeo等）嵌設在網站內

影片格式

Vimeo

YouTube

01 藉臨場感傳遞場所的魅力

影片能夠讓看的人，直覺感受到場所的氛圍與空氣感。

❶「NIPPONIA 小管 源流之村」網站用全螢幕展現出老宅飯店的外觀、自然資源豐富的環境，傳遞出現場的迷人之處。

影片格式為mp4，是用video標籤的方式嵌設。16秒長的影片會循環播放。

❷ 前往子頁面的連結都搭配了影片，因此即使網站內文章很少，仍可透過視覺更直覺地傳遞內容，讓訪客不由得想要點閱。

https://nipponia-kosuge.jp/

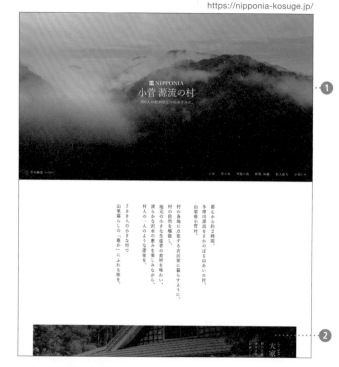

前往子頁面的連結影片，都是由不同角度的3、4幕組成，同樣會循環播放。

子頁面的頁首設置大面積的影片，淺顯易懂地表現出該頁的內容。

網站內的照片將明度與彩度都修得與影片相同，以維持整體一致的調性。

02 表現出躍動感

Konica Minolta「Planetarium」網站用影片表現出照片加幻燈片效果難以實現的躍動感。

並為行動裝置瀏覽與電腦瀏覽準備不同的檔案,提供不同的視角。此外還為裝置無法顯示影片的訪客,準備了替代用的照片。

https://planetarium.konicaminolta.jp/

📽 POINT	
🎞 使用位置:主視覺	🔊 聲音:無
⌛ 影片長度:15秒	⚙ 影片容量:4MB
🔄 循環播放:是	🎬 檔案格式:mp4

03 電腦與行動裝置瀏覽的影片不同

專門製作電視廣告與MV的VFX工作室「jitto」網站,在主頁面的第一眼畫面設置影片,以介紹公司的實績。

公司的實績並未集中在一個影片中,而是用多個3~5秒的mp4影片銜接而成。此外智慧型行動裝置瀏覽的版本,則使用容量較低的影片。

https://jitto.jp/

📽 POINT	
🎞 使用位置:主視覺	🔊 聲音:無
⌛ 影片長度:3~5秒	⚙ 影片容量:~2MB
🔄 循環播放:是	🎬 檔案格式:mp4

04 更直覺易懂的服務內容

必須用長文說明的內容,改用影片就能獲得良好效果。

「HERO®線上待客工具」網站將影片嵌入智慧型手機形狀的邊框,以更直覺易懂的方式說明使用方法。

https://usehero.jp/

📽 POINT	
🎞 使用位置:主視覺	🔊 聲音:無
⌛ 影片長度:4秒	⚙ 影片容量:1.4MB
🔄 循環播放:是	🎬 檔案格式:mp4

05 傳遞人的氛圍與情感

影片能夠直接傳遞出人的氛圍與情感,像是職員在公司談笑的模樣、兒童在幼稚園開心玩樂的模樣等。「The Okura Tokyo Wedding」網站在主視覺播放YouTube影片,透過人們的站姿、互相交換表情的模樣,以戲劇化的手法傳遞出結婚典禮的狀況。

https://theokuratokyo.jp/wedding/

📽 POINT	
🎞 使用位置:主視覺	🔊 聲音:無
⌛ 影片長度:43秒	🔄 循環播放:是
🎬 YouTube影片	

具備動態要素的設計

▶ 具備動態要素的設計特徵

網站內的動態要素主要有兩種，一種是用來表現內容世界觀，另一則是回應式體驗（雙向），讓訪客透過親自操作加深體驗。

前者包括下雪這類效果，後者包括按下按鈕後會出現下一個動作、頁面切換效果等，試著想像「結束」或「注意」等標示或許會比較好理解。

近年JavaScript以外的表現手法愈來愈多，連CSS3也可以用來寫入動畫。

┃ 這種目的就該運用！

· 想拓展網站世界觀
· 想加深訪客的操作體驗
· 想打造遊戲般的回應式網站

┃ 網站內動態的常見語法

JavaScript
- three.js
- React
- jQuery
- Vue.js
- AngularJS
- Node.js

CSS3
- transform
- transition
- animation

HTML5
- Canvas

SVG

WebGL

01 隨著時間產生變化的 3D 圖形

可以讓設計隨著時間產生變化，是網頁設計的一大特徵。

社交平台「Kibou No Akari」網站就藉由程式碼讓3D圖形動起來。

❶ 第一眼畫面配置了許多訪客製作的繽紛方塊，並展現出不斷轉動或是排列等有趣的動態。
❷ 聲音可以選擇ON與OFF模式。開啟聲音會聽到與3D圖形輕快動作很搭的音樂，進一步感受網站的世界觀。
❸ 點擊右下的按鈕後，即可打造出自己的方塊。

https://www.epoch-inc.jp/works/kibounoakari

捲動頁面後，僅有右側區塊會移動，網站解說與說明文出現時，會伴隨著視差效果。

輸入文字後製作而成的方塊，會往右側方向轉動，游標移到上方後會變成上下擺動。

因為是用WebGL在Canvas上繪製，所以行動裝置同樣能夠呈現出流暢的動態。

02 捲動畫面後，會出現往內深入的動態情境

三菱化學控股的招募網站「大家的夢想會繞著地球跑」中，捲動頁面時會固定在同一個畫面，但是場景卻會不斷往更深處前進。透過這種效果、會動的插圖與文字，都能夠感受到公司服務領域的規模之大。

重疊配置的插圖有如剪紙一般，色彩方面同樣著重於空間深度的表現，愈中央就愈深色。文字則會邊旋轉邊放大呈現。

https://www.m-chemical.co.jp/saiyo/

03 捲動畫面後，物件會邊旋轉邊往下移動

「Meadlight presents: Principio is a fermented honey drink.」網站的瓶裝商品，會隨著畫面的捲動往下移動。

文字與插圖會隨著瓶裝商品的移動流暢浮現，整體動態看起來相當舒服。

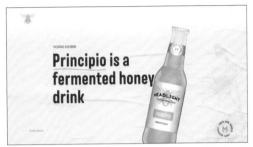

https://meadlight.com/en

04 區域會隨著畫面捲動而移動

「MISATOTO。──重新發現島根縣美鄉町的魅力專案」是能夠透過區塊移動認識美鄉町的網站。捲動頁面後，城鎮會從雲中浮現。

城鎮放大後可以往斜向或更深處移動，移動到目的地後就會出現景點介紹。走訪所有景點之後，城鎮就會縮小再回到雲上，整體動向極富故事性。

https://www.town.shimane-misato.lg.jp/misatoto/

05 捲動頁面後會進入3D 圖形世界

進入「福岡縣立Virtual Museum」網站，就能夠進入用3D圖形製作的美術館。

建築物會隨著頁面的捲動愈來愈靠近，接著大門就會打開。進門之後就會出現被捲入漩渦般的動畫，展開藝術的時光之旅，最後會出現前往子頁面的連結。

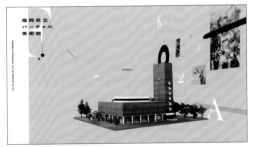

https://virtualmuseum.fukuoka-kenbi.jp/

用資訊圖表呈現的設計

▶ 用資訊圖表呈現的設計特徵

　　資訊圖表會從視覺方式，呈現出資訊、數據與知識。

　　善用資訊圖表能夠透過圖形、插圖與表單將資訊視覺化，不必仰賴文字或言語也能夠輕易傳遞出訴求。

　　網頁會使用資訊圖表時，多半還會搭配故事性與動態效果，以引導訪客繼續瀏覽。

▎這種目的就該運用！

· 想要將數據視覺化
· 想要將關聯性視覺化
· 想要快速直覺地傳遞訴求

▎資訊圖表範例

01 藉由數據傳遞資訊

　　「SBI証券」特設網站（2021年）用數字與圖表，展現了網路證券的歷史與成長。

❶ 第一眼畫面大面積標出帳號數量，周遭則會有充滿躍動感的人物插圖與文字隨著動畫依序浮現。

❷ 數字使用帶有圓潤感的黑體，且顯著放大以達到強調的效果。捲動頁面時數字會不斷上升，讓資訊更加淺顯易懂。

❸ 考量到訪客的視線流動，刻意斜向配置要素，打造出易於往下閱讀的構圖。

https://go.sbisec.co.jp/cp/cp_6million_20210420.html

帶有立體感的圖形、插圖與文字會依序出現，長條圖則設計成樹木造型。

「外國股票業務」的部分只要捲動頁面，地圖上的長條圖就會往上伸展。

頁面捲動至顯示使用者的圓餅圖時，色條部分會以往右轉動的方式出現。

02 插圖動畫可襯托出故事性

招募網站與彙整公司動向的網站，都很常用到資訊圖表。

「DENSO招募網站」就在公司介紹頁面配置SVG動畫，讓插圖隨著公司名稱涵義、踏實的海外戰略這類故事性一起傳播出來。

相較於靜態的照片，使用具有動態的插圖，就能夠以簡報的形式，引導訪客讀完一整份內容。

https://www.denso.com/jp/ja/careers

03 動態讓人能夠愉快閱讀統計數據

「MEJINAVI2021」網站使用了SVG格式的插圖，再搭配JavaScript與CSS賦予其動態，讓數據看起來沒那麼嚴肅。

與數據有關的插圖，會隨著頁面的捲動依序出現或是跳起。用行動裝置瀏覽的時候，則會時而縱向排列時而橫向排列，往側邊滑動的時候就能夠往前往下一個資訊。

這裡適度組合了照片與插圖，並加以彙整資訊，組構出對訪客來說易懂的網站。

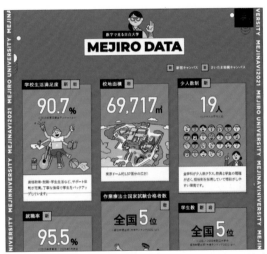

https://www2.mejiro.ac.jp/univ/mejinavi2021/

💬 COLUMN 用程式碼輕鬆製作圖形或圖表的 JavaScript 函式庫

我們可以用百分比展現達成率，或是用圓餅圖展現全年狀態，適合運用資訊圖表的地方五花八門。

這裡要介紹的是JavaScript函式庫，不必刻意製圖，只要運用程式碼就能夠輕易呈現。

https://canvasjs.com

● **CanvasJS**
舊版本瀏覽器也可以顯示，且能夠針對細節加以調整。

● **Chart.js**
採響應式網頁設計，所有圖表都能夠自動增加動畫效果。

https://www.chartjs.org/

https://developers.google.com/chart

● **Google Charts**
Google提供的函式庫，可以搭配地圖呈現。

155

這裡要介紹標題的亮點、流程的說明、連結的按鈕等都可以運用的買斷式授權的圖示圖庫。

圖示通常為PNG或SVG格式，但也能夠以網頁字型的方式呈現，種類相當豐富，所以請按照用途選擇適當的方法吧。

※使用前請務必詳讀各網站規約。

https://icooon-mono.com/

● **ICOON MONO**
能夠免費下載簡單又好用的圖示，提供PNG、JPEG、SVG格式，不須註明版權資訊。

http://flat-icon-design.com/

● **FLAT ICON DESIGN**
可商用的免費圖示素材。提供AI、EPS、JPEG、PNG、SVG等各式各樣的格式，不須註明版權資訊。

https://icons8.jp/

● **ICONS8**
網站內圖庫素材的質感相當豐富，也有許多色彩繽紛的類型。想要免費使用就必須標註版權資訊。

https://orioniconlibrary.com/

● **Oricon Icon Library**
有高品質SVG向量圖示的海外網站，商用必須標註版權資訊。

https://app.streamlinehq.com/icons

● **Streamline3.0**
可下載為PNG、SVG、PDF，並可直接在網站內變更顏色。不須註明版權資訊。

https://iconmonstr.com/

● **Icon Monstr**
提供SVG、EPS、PSD、PNG格式，不須註明版權資訊，圖示都簡單好用。

https://remixicon.com/

● **Remix Icon**
屬於網頁字型的圖示，可以直接將圖示嵌設在網站中的海外網站。可下載為SVG、PNG。

https://fonts.google.com/icons

● **Google Fonts Icons**
按照質感設計原則打造出的簡約圖示，能夠以網頁字型、SVG、PNG等格式呈現。

https://fontawesome.com/

● **Font Awsome**
能夠以網頁字型呈現的圖示，並準備形形色色的粗細度。可商用，且分成免費版與付費版。

6

―

從趨勢出發的
設計

網頁設計的趨勢日新月異，想要打造出
具「現代感」的網頁該怎麼做才好呢？
這裡將彙整符合最新趨勢的排版、最新
網頁技術，以及呈現設計時的關鍵。

3D 圖形

▶ 3D 圖形的特徵

近年用3D圖形增強視覺衝擊力的網站愈來愈多。

相較於2D圖形，3D圖形能夠搭配更多具有深度的動畫，有助於打造出具原創性的世界觀。

攬入與游標、點擊等動作有關連性的動作，就有機會創造出前所未有的全新體驗，甚至有機會讓訪客流連忘返。

┃可以製作 3D 內容的函式庫

● **Three.js**

https://threejp.org
能夠透過網路瀏覽器的即時彩現，描繪出3D電腦圖形的JavaScript函式庫與API。

● **Babylon.js**

https://www.babylonjs.com
能夠藉由JavaScript函式庫，透過HTML在網頁瀏覽器中顯示3D圖形的即時3D引擎。

01 在第一眼畫面 塞滿 3D 圖形

3D圖形的視覺衝擊力很強，比較容易確立網站的世界觀，能夠一口氣將訪客捲入網站世界。

❶「SmartHR株式會社公司」網站在第一眼會看見的畫面中，配置了滿滿的3D圖形動畫。

各種正多面體與球體匯集而成的動畫極富魄力，而這是先製作影片之後，再埋設video標籤所打造的。

❷ 接續在下方的區塊背景，使用了從遠處逐漸往前擴大的3D圖形動畫。

https://smarthr.co.jp/

子頁面的頁首設置了3D圖形迴轉的動畫，以形塑出空間深度。

頁面切換時，會有格子狀圖形拆解開的動態畫面。

頁尾會有飄浮的正多面體與球體3D圖形，從右側往左側移動。

02 用 3D 圖形打造文字

「IDENTITY」網站用3D圖形打造出了「SHIFT」文字,並以極富動態感的方式配置在第一眼會看見的畫面上。

帶有陰影的文字會配合游標的滑動,呈現出輕微晃動的動畫。

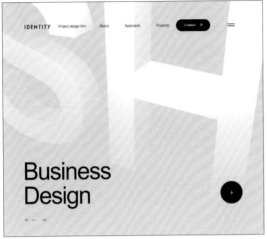

https://identity.city/

03 將附有動畫的 3D 圖固定在背景

「實習資訊 NExT One」網站將環面(甜甜圈般的形狀)3D圖形切成一半,並搭配藍色漸層固定在背景上。最後會變形成「One」文字固定在後方,呈現出極富一致感的視覺訊息。

http://www.ntt-west-recruiting.jp/1day_intern/

04 跨頁面的 3D 圖形動畫

「SFC Open Research Forum 2019」網站中,只要點擊導覽列的連結,主頁面的3D圖形就會流暢移動到子頁面。安排一個3D圖形到處移動,將各頁面的關聯性可視化,使頁面的切換更顯順暢。

https://orf.sfc.keio.ac.jp/2019/

05 結合 3D 圖形與富立體感的照片

挑選帶有空間深度感的照片,將3D感的照片與3D圖形結合在一起的「RINGO 冰吧」網站。

帶有飄浮感的商品照片,會隨著游標的運行而轉動。

此外用3D圖形製作出來的冰塊,使用了往下掉的動畫,同時還會隨著背景變色。

https://ringo-applepie.com/lp/icebar/

玻璃擬態

▶ 玻璃擬態的特徵

網頁設計的趨勢每年都在變化。

近年的主流包括能夠反映日常某物外觀與操作性的「仿製設計」、去除質感與立體感的二次元設計「平面設計」。平面設計搭配少許仿製品概念，再加上觸感要素的「質感設計」、讓要素突出或是凹陷的「擬物化設計」。最後就是藉由模糊感，打早出彷彿透過玻璃視物的視覺效果，稱為「玻璃擬態設計」。

| 仿製設計

ボタン

| 平面設計
ボタン

| 質感設計
ボタン

| 擬物化設計
ボタン

| 玻璃擬態設計
ボタン

https://tote.design/cure/

01 搭配鮮豔漸層打造出透明威

運用玻璃擬態的時候，搭配鮮豔的漸層背景，有助於襯托出毛玻璃的霧面感，看起來更加迷人。

❶「SIRUP -cure - Playlist Site」使用了獨角獸色系的明亮漸層，並配置透明的白色三角錐狀物體，進一步強調了透明度。

❷ 將游標移到飄浮在中央的3D圖形，3D圖形就會轉動。

❸ 細緻襯線體文字會往左右移動，周遭則有繽紛的三角顆粒飛舞著。

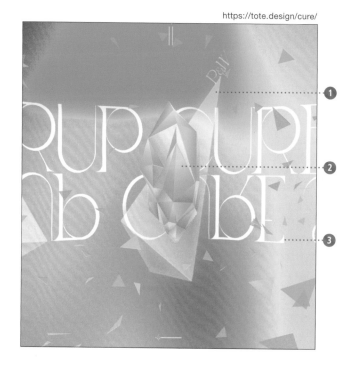

載入畫面到達100%的時候，3D圖形就會發光引導訪客點擊「ENTER」。

背景漸層色彩變化時，透明三角錐的色彩也會一起跟著改變，形塑出清新純淨的氛圍。

點擊3D圖形或三角錐後會出現的專輯介紹，使用透明的漸層背景。

02 賦予照片隱約可見的窺視感

毛玻璃質感比平常的模糊效果，更加成熟沉穩。

「ASUR」網站使用了載入畫面後會有照片浮現的動畫，並搭配玻璃擬態的效果。

彷彿透過玻璃看見的肌膚，展現出沒有過度修飾的自然美感。

https://asur.online/

03 適合大範圍使用的玻璃擬態，可為背景增添風情

全螢幕的玻璃擬態儘管簡單，卻能夠為設計增添風情。

「Léonard」網站在往四方移動的圓形漸層上，配置了毛玻璃般的效果。

這種效果與沉穩的配色相輔相成，形塑出柔美卻又不可思議的形象。

https://leonard.agency/

04 導覽列背景亦可運用

「彌生燒酎釀造所」網站在內容背景與導覽列背景，都使用了玻璃擬態效果。

玻璃擬態效果呈現出的質感，是光調整透明度所辦不到的。這種質感讓人聯想到裝有燒酎的玻璃杯，並藉由視差效果賦予其動態感，與冰塊、液體等照片相得益彰，為整個網站醞釀出好喝的氛圍。

https://www.kokuto-shouchu.co.jp/

💬 COLUMN

玻璃擬態生成器

想要打造出玻璃擬態，可以用CSS指定backdrop-filter:blur（3px※數值）這個屬性。在2021年的現在，主流瀏覽器都已經支援這個「背景濾鏡」屬性，因此各位不妨活用生成器打造這個效果吧。

※blur，表示模糊，後面的數值是模糊程度。

https://glassmorphism.com/

Glassmorphism CSS Generator

可以透過橫桿調整透明度後，再取用程式碼的生成器。

https://glassgenerator.netlify.app/

Glass Morphism

除了可調整透明度外，還可更動背景照片確認實際效果的生成器。

微互動

▶ 微互動的特徵

告知系統處理狀況、視覺呈現操作，都是考量網站機能時非常重要的環節。

微互動，意指對於訪客操作的動作，提供小小的回饋。

有回饋才能清晰得知自己執行的操作結果。設計時要顧及「外觀」與「使用方便性」一事，對未來的網頁設計來說肯定會愈來愈重要。

| 微互動實例

觸碰後圓圈會放大

可以看出等待時間結束

觸碰後影像會變大

可以看出現在聆聽的曲子

01 促進訪客下一個動作的動畫

網站中經常藉由微互動，鼓勵訪客進行下一個動作。

「I COULEUR Co.,Ltd.」網站選擇了4個主色，會隨著時間產生變化。

❶ 配置在右上的漢堡選單，就讓三條線反覆往右側移動，藉此引導訪客點擊。

❷ 標語中的粗直線搭配了由上往下的動畫，能夠將視線引導至頁尾的諮詢區塊。

❸ 第一眼畫面右下的「Scroll」文字會以扭轉的方式轉動，看起來相當顯眼。

https://i-couleur.co.jp/

畫面載入狀況會用有顏色的進度條顯示，載入完成後也會告知。

上方的橫桿會隨著頁面的捲動伸縮，最後藏在畫面的後方，清晰告知整個網頁的長度。

將游標移到照片連結上方，照片左上方的橫桿會伸縮，照片則會稍微放大。

02 藉由動態提醒，點擊連結和其他內容

為網站連結選擇適度的張貼位置，讓訪客能夠順利注意到，有助於降低使用網站的壓力。

「RINN」網站在第一眼畫面的右下角，配置了最新消息。為了提醒訪客右下照片處還有連結，搭配了會轉動的圓形圖示，上方寫著LATEST。

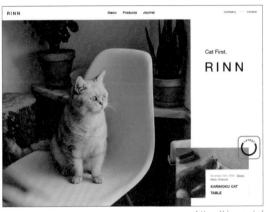

https://rinn.co.jp/

03 搭配能夠顧及觸感的動畫

按鈕是能夠帶來點擊與觸碰的要素，因此必須給予訪客明確的使用回饋。

「體感超厲害未來的電視劇」網站中，只要將游標移到選單按鈕上方，線條就會開始轉動，背景色也會從中央往外擴張，還會有波紋柔和地散開。

https://tm.softbank.jp/sugoi_ashita/

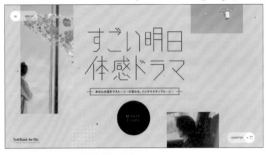

游標移到按鈕上的時候，會有波紋散開與背景色擴張的動態。

04 顯現系統處理狀況與所在位置

「maxilla」網站無論是載入或是頁面跳轉，都會透過微互動告知現在網站正在做什麼，以淺顯易懂的方式，讓訪客知道當下的狀態。

https://maxilla.jp/

標示出現在處於哪份作品集

線條會隨著載入量移動

05 將資訊前後關係與階層可視化

網站中資訊的前後關係與階層，都必須透過具體的視覺效果傳遞出來。「WARC Corporate」網站中，點擊右上的漢堡選單後，導覽列就會從左側往右側流暢出現，清楚顯示出導覽列的圖層在主要內容的上方。此外畫面切換的時候，導覽列上的英文字母也會出現隨機變化。

https://corp.warc.jp/

跳脫網格排版

▶ 跳脫網格排版的特徵

　　跳脫網格排版是刻意讓照片、文字與背景色等要素跳脫網格，讓要素彼此重疊或錯開，自由度相當高。

　　相較於井然有序的網格式排版，能夠打造出充滿玩心的先進形象。

　　為散布在各處的要素設置動畫，增添飄浮感的話還有助於引導訪客視線。

┃ 跳脫網格排版的範例

①在照片上放置文字

②重疊元素

01 將要素重疊並搭配動畫

　　跳脫網格排版是活用留白感的創新排版，因此也很適合搭配動畫。

❶ tartaruga」網站在白色背景上方，配置照片、文字與黑色色塊，打造出簡約的視覺效果。

　　兩張照片會在載入頁面後分別從上下柔和浮現。

❷ 照片與照片之間透過無彩色的灰色銜接，成功打造出一體感。

❸ 將灰色的花體字疊在色塊上方，實現極富自由感的排版。

https://men.tartaruga.co.jp/

長方形照片、正方形照片與屬於無彩色的灰色色塊互相重疊，共同組成一個區塊。

商品介紹按照一定規則縱向排列，但是與背景處的灰色色塊互相錯開。

將白色的方形色塊疊在照片上方，打造出充足留白之餘，也很適合配置文字。

02 將文字疊在照片上方

「THREEUP」網站的選項上下都配置留白，看起來乾淨俐落。

商品名稱疊在照片的左下方，且標題還會搭配數字與「VIEW MORE」文字連結。這裡刻意縮小標題以外的字型，並選用淺灰色以打造出層次感。

左上的「PICK UP」文字採縱向配置，為排版增添一絲變化。

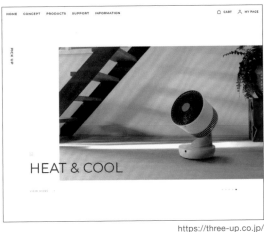

https://three-up.co.jp/

03 將不同背景色組合在一起

將不同背景色組合在一起並重疊時，色彩變化就能夠避免排版流於單調。

「KUBO牙科診所」網站就用白色與米色互相錯開或重疊。左區的文字背景配置了粗體文字，同樣採用米色且色彩偏淡。照片上下配置不同色彩的背景，避免其與照片色彩混在一起。

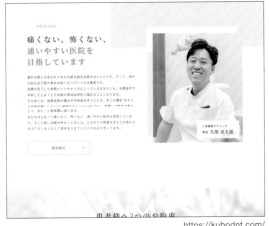

https://kubodnt.com/

04 斜向配置要素且互相錯開

將要素斜向配置之餘還互相錯開，就能夠為上下留白增添變化感。

「Clinic For - RECRUIT 2020」網站中，在「員工的話」區塊斜向配置要素，並從右下往左下互相錯開，實現了極富玩心的排版。此外右上背景設置了半透明的紅色照片，並將標題疊在上方打造出強調的效果。

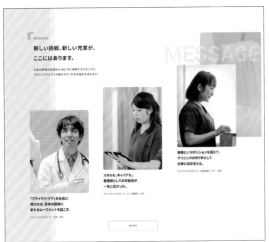

https://recruit.clinicfor.life/

05 不一致的重疊狀況

「Umino Hotel」網站在第一眼畫面中，配置了飯店內裝與環境照片，但是刻意使用不一致的編排，打造出拼貼畫般的視覺效果。

此外，中央幻燈片效果區域的右上，配置了水藍色的陰影，並將大型文字與Reservation（預約）按鈕疊在上方，創造出充滿自由感的排版。

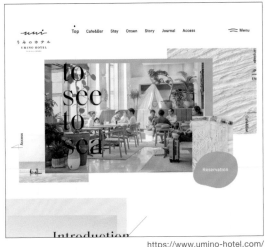

https://www.umino-hotel.com/

視差滾動

▶ 視差滾動的特徵

視差滾動是指在上下捲動頁面時，要素會跟著動起來、浮現，讓訪客對內容產生興趣的手法。

視差滾動動畫能夠為網站內容增添故事性與活躍性，還可讓簡報中的文字逐句浮現，讓瀏覽的訪客對每一句話都留下印象。

近年來的視差滾動效果設計多半會應用於CSS3的「animation」、「transition」、「transform」搭配JavaScript。

｜視差滾動的思維

層層堆疊的要素圖層，
會隨著頁面捲動按照設定時間差擺動或浮現。

01 打造讓視線
不斷往下閱讀的引導線

視差滾動效果會讓要素隨著頁面捲動出現動態，讓進入網站的訪客陷入想繼續往下閱讀的心理狀態。

❶「傳遞下北山村生活資訊　KINARITO」網站會按照右上插圖、右下LOGO與照片、左上影片的順序慢慢浮現，透過第一眼畫面傳遞村莊風景的魅力。

❷ 下方的下北山村說明區域，會按照左側地圖、右側文章的順序，讓要素慢慢由下往上浮現。

適度搭配淡入與淡出等動畫的話，就連資訊量龐大的網站，都能夠營造出柔和親切的形象。

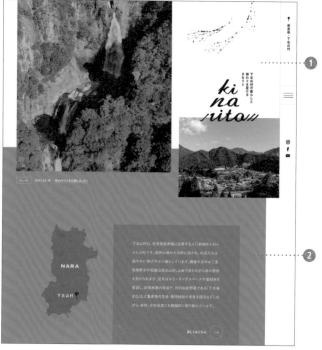

https://kinarito.net/

會有許多要素隨著頁面捲動上下擺動，這裡在眾多要素之間設置由右往左流動的幻燈片效果，打造出動態的變化。

三欄式排版的兩端欄位都固定住，僅中央欄位的頁面可以捲動。

配置在照片右上的主題與副題文字，會在特定時間差之下，由上往下浮現。

02 搭配放大的動態以襯托照片

透過CSS的動畫打造視差效果，就能夠有效襯托想強調的語句或照片。「CITIZEN L」的網站照片會隨著頁面的捲動，從下方慢慢往上浮現，藉由動態形塑出令人停留注視的視覺。

https://citizen.jp/citizen_l/special/index.html

03 連續翻開紙張的動畫，可用來展現接下來的內容

「Maison Cacao」的網站介紹頁面，使用了連續翻開紙張的動畫。

畫面會固定在頁面中央，重疊在該處的商品照片，會隨著頁面的捲動往左上或右上移動。背景色與中央商品名稱會同時變化，讓人對後續商品產生期待。

https://maisoncacao.com/

04 視差滾動可賦予故事性

視差滾動很適合在打造故事性的同時傳遞訴求。「POLA 2029 VISION」網站是向職員傳遞中期計畫的網站。用英文撰寫的宣言，以及隨著頁面捲動而變形的插圖，會以無限循環的方式持續。

https://www.pola.co.jp/wecaremore/

💬 COLUMN

可設置視差滾動效果的外掛程式範例

一頁式網頁的資訊設計、視覺設計與文章特徵，隨著業種與網頁目的而異。

「LP-ARCHIVE」網站可以按照色彩、類型與風格檢索一頁式網頁。設計前做功課的時候，也可以從中獲得排版與裝飾的靈感。

● **Rellax.js** : https://dixonandmoe.com/rellax/
● **Parallax.js** : http://pixelcog.github.io/parallax.js/
● **simpleParallax.js** : https://simpleparallax.com/
● **ScrollMagic** : https://scrollmagic.io/
● **skrollr** : https://prinzhorn.github.io/skrollr/

此外，用測定捲動位置的JavaScript，搭配能賦予動畫效果的CSS3，同樣能夠使要素以較陽春的方式動起來。

（例）
Animate.css https://animate.style/
╳
jquery.inview https://github.com/protonet/jquery.inview

06 鮮豔漸層

▶ 鮮豔漸層的特徵

漸層是很久以前就在用的設計手法，近年又重新受到矚目。

整個網頁使用漸層背景後，用程式碼使其動起來，或是疊在影片、照片或文字上方，能夠為設計打造出空間深度感，展現有型洗鍊的形象。

網路上有許多產生漸層的生成器，各位不妨多方活用後，為網站搭配鮮豔的漸層吧。

| 漸層生成器範例

● Grabient
https://www.grabient.com/

● GradPad
http://www.ourownthing.co.uk/gradpad.html

● CSS GEARS - Gradients Cards
https://gradients.cssgears.com/

● WebGradients
https://webgradients.com/

01 將漸層疊在照片上 形象煥然一新

將漸層效果疊在照片上，能夠襯托欲打造的形象，形塑出全新的氛圍。

「mint.」網站以薄荷色為基調，散發出柔和的氣息。

❶ 第一眼畫面配置了幻燈片效果，為了使不斷變化的照片左上方白色LOGO顯眼一點，在背景設置了淡雅的漸層。

❷ 與畫面同寬的照片，搭配由上至下的半透明漸層，以及細緻的襯線體標語，勾勒出乾淨俐落的視覺效果。

這個網站散發出先進的氣場，非常符合獨立創業投資這個業種。

https://mint-vc.com/

背景照片上設有前往子頁面的連結，並搭配漸層以達到強調的效果。

標題使用圓形漸層裝飾，表現出發光般的視覺效果。

頁尾的背景色指定為由上至下逐漸變深的漸層，並且搭配白色文字以提升頁面的可讀性。

02 搭配 3D 圖形 打造冷冽形象

「31VENTURES」網站用藍色系漸層,與單色調的白色、黑色共同交織出冷冽的形象。漸層效果可用在各式各樣的要素上,包括背景、插圖、文字與按鈕。

第一眼畫面配置了旋轉地球儀般的3D圖形,成功形塑出先進的氛圍。

https://www.31ventures.jp/

03 搭配光暈打造優雅形象

漸層中又搭配光暈感,能夠營造出優雅柔和的形象。

「CRAZY株式會社」網站使用了由暖色系與冷色系組成的明亮漸層,再搭配大範圍的飛舞光暈。

頁面捲動至接近頁尾的地方時,光暈會慢慢飄起,留下白色與藍色組成的漸層畫面。

https://www.crazy.co.jp/

04 搭配巨大文字打造出 視覺衝擊力

鮮豔漸層搭配巨大文字,能夠形塑出強烈的視覺衝擊力,提升關注度。

「LE PETIT SALON」網站在第一眼畫面,配置了巨大的黑色標題,並將藍色與紫色組成的圓形漸層配置在左下方,打造出簡單卻強勁的形象。

捲動頁面後背景會從白色轉變為黑色,演繹出猶如Live House霓虹燈的氛圍。

https://www.lpslyon.fr/

05 漸層色彩會隨著時間變化

漸層色彩能夠為扁平的空間帶來深度感。

「TSM Tokyo School of Music and Dance College 4年制特設網站」為照片陰影與文字,選用了藍紫色的漸層。

部分漸層還搭配了會隨著時間變色的動畫。

https://www.tsm.ac.jp/course/super-entertainment/

手寫風字型

▶ 手寫風字型的特徵

手寫風字型,指的是筆觸猶如用鋼筆或鉛筆寫成的字型。透過筆跡的力道強弱調整,還能夠營造出親切的形象,散發出人的溫暖。

各位不妨按照目標客群、想營造的形象選擇適當的字型,用在第一眼畫面的標語或標題上。

| 手寫風字型的範例

01 將英文手寫風字型,打造成吸睛焦點

想賦予網站奢華氛圍時,手寫風字型就相當好用。

❶「Glossom株式會社」網站將帶有高級感的英文花體字型,大幅配置在照片上方,令人印象深刻。
❷ 手寫風字型下配置了偏粗黑體的日文標題與說明文。

像這樣將文字當作裝飾使用時,不適合使用多種個性強烈的字型,而是像裝飾性字型&易讀的說明用字型這樣依用途選擇,就能夠有效打造出層次感。

https://www.glossom.co.jp/

照片與內容中央配置手寫風字型,並按照背景色選擇可讀性較高的色彩。

捲動頁面後,文字會由左至右出現,演繹出有型的氛圍。

除了手寫風字型外,也為清晰的無襯線體文字安排動態,達到裝飾的效果。

02 藉由日文手寫風字型打造親切感

網站的目標客群為日本人時，使用日文手寫風文字，能夠打造出親切感並引發共鳴。

尤其是招募網站或學校網站等必須展現出「人情味」的網站，使用手寫風文字更加有效果。

「能登高留學」網站在明亮照片上，配置了標語「讓只屬於妳的花盛開」，並用手寫風文字打造出柔和氛圍。

https://notoko-ryugaku.com/

03 不同手寫風字型的組合令人印象深刻

「SHINE CO., LTD.」設置了會隨時間放大的照片，以及往右側高起的斜向文字，打造出積極又強勁的形象。

縱長黑體的標語文字後方，安排了大面積的手寫風「Next step」英文白字，讓人對文字留下印象。

https://shine-gr.co.jp/

04 大面積斜向配置帶有摩擦感的手寫風文字，以營造出強勁形象

跑步隊「enjin'」網站在第一眼畫面配置了影片。

進入網站後，帶有摩擦感的白色文字，會以書寫的感覺從左下角開始逐字浮現。

此外賦予文字角度，能夠表現出跑步的速度感與強勁有活力的形象。

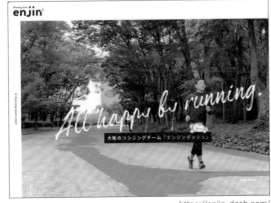

https://enjin-dash.com/

05 將高裝飾性文字配置在背景

具有高裝飾性的手寫風文字，配置在背景上後再疊上標題等要素，能夠勾勒出網站的魅力。

「ESTYLE, Inc.」網站同時使用可讀性高的襯線體，以及色彩為高明度的手寫風字型，寫出「WHO WE ARE」語句後重疊。

https://estyle-inc.jp/

流體形狀

▶ 流體形狀的特徵

流體是指液體拍打在物體上時，所形成的曲線形狀。

平面設計常用的筆直線條或形狀，容易塑造出無機質的氛圍，但是適度攪入流體造型的話，就能夠增添一絲柔和。

所以請在背景配置大型流體、將區塊或照片裁切成流體形狀，賦予留白處適度的玩心，形塑出柔和的氛圍。

┃ 流體生成器範例

● **Blobs**
https://blobs.app/

● **Blobmaker**
https://www.blobmaker.app/

● **Shape Divider App**
https://www.shapedivider.app/

● **Fancy Border Radius Generator**
https://9elements.github.io/
fancy-border-radius

https://rts.tokyo/

01 藉由流體形狀劃分緩和的界線

流體的輪廓是以曲線組成，因此能夠勾勒出柔和的形象。

「Roots株式會社」網站是以插圖為主，以白色、米色與綠色為主的配色，和插圖共同交織出暖洋洋的形象。

❶ 第一眼畫面設置了LOGO、配置了諮詢按鈕的頁首。在5名團隊成員插圖之間，則以緩和的曲線劃分界線。

❷ 背景設有線條與圓點組成的幾何學圖形，會從下方慢慢往上移動。

❸ 先在插圖背景配置了SVG格式的流體後，再使用CSS使其反覆放大與縮小。

成員介紹的插圖後方設有米色流體，藉此打造出統一感。

圓角的方形欄位右上配置了線條組成的圖示，圖示的背景則為各式各樣的流體色塊。

柔和的波浪線不僅具備分隔內容的功能，還是上下背景色的切換線。

02 大面積配置在背景

在背景配置大面積流體，能夠實現高度自由且帶有玩心的排版。

「NISANKAI」網站善加組合了流體與幾何學圖形，繽紛的圖形還會隨著頁面捲動而變形。

在右上導覽列與背景設置大面積的流體。

http://nisankai.yokohama/

03 搭配漸層

漸層與流體很搭，賦予其深度感或陰影後，還可形塑出成熟老練的形象。

圖形設計師的「lara grinspum」網站中央設有大型文字，以及輕飄飄的漸層流體。將游標移到流體上方會變成照片，點擊後可以前往子頁面。

http://www.iaragrinspun.com/

04 多重流體的使用

「善稱寺」網站使用手繪風插圖與流體，為寺廟增添了親切的形象。

住持的問候區塊除了標題背景設置半透明的橙色流體色塊外，照片形狀與簡介文字的背景同樣使用流體，並讓兩者互相重疊交織出柔和的氛圍。

https://zensho-ji.com/

05 照片使用流體遮罩

想要為網站打造出水感時，流體就是非常活躍的要素。

「NUANCE LAB.」網站的照片都使用了流體形狀的遮罩，以表現出液體的質感。

所有頁面的左上與左下都配置了流體形狀，並搭配毛玻璃般的穿透效果。此外也藉由照片與影片的重疊，打造出散發飄浮感與奇妙感的氛圍。

https://nuance-lab.tokyo/

等距視角插圖

▶ 等距視角插圖的特徵

等距視角指的是Isometric Projection，又稱為「等角投影法」。使用這個技巧的插圖，會呈現在從斜上方看待的視角，所以才會稱為等距視角插圖。

為等距視角插圖安排動態，能夠營造出充滿玩心的形象。想要表現出建築物與人類等複數人事物的羈絆與關聯性時，不妨選用等距視角插圖吧。

等距視角插圖製作方法

長寬高的軸交會處的角度，會固定為120度角。

等距視角插圖的圖庫

● Isometric
https://isometric.online/

● IsoFlat
https://isoflat.com/

01 第一眼就表現出 複數羈絆與關係

想要表現出建築物與人類等複數人事物的羈絆與關聯性時，等距視角插圖能夠帶來良好的效果。

❶「辻‧本鄉 稅理士法人 招募資訊」網站在第一眼畫面右側配置大面積的等距視角插圖，表現出隸屬於公司的人們是分屬不同領域的專家，並傳遞出人與人的關係性。
❷ 右上按鈕中的圖示，是藉由陰影打造出立體感的禮物盒插圖。
❸ 標語使用手寫風字型，巧妙地與插圖產生一體感。

https://www.ht-tax.or.jp/recruit/

捲動頁面時會往左邊流動的辦公室介紹區域，這裡同樣在左上或右上配置了等距視角插圖。

「認識工作方式」的區塊，以右上朝左下發展的構圖，配置了等距視角插圖與連結文字。

按鈕圖示使用平面化圖形，在左下角安排裝飾用的等距視角插圖。

02 當作說明圖示使用

等距視角插圖能夠立體呈現事物，因此也很適合當作說明圖示。

「Auto-ID Frontier株式會社」網站中，為數字與同組的等距視角插圖底座選擇相同色彩，共介紹了5種服務。

這裡還為插圖搭配局部移動或是切換的動畫，讓說明更加易懂。

https://www.id-frontier.jp/

03 配置在區塊界線處，緩和直線的生硬感

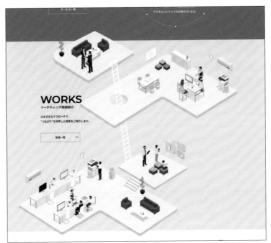

「TSUNAGARU科學研究所」用配置了附有陰影的等距視角插圖，打造出認真工作的視覺效果。

區塊背景色切換處則刻意覆蓋插圖，藉此緩和直線的生硬感，呈現自由靈活的排版。

https://tsunaken.co.jp/

04 搭配圓點與高明度色彩，打造普普氛圍

「DRIVE LINE株式會社公司」網站的等距視角插圖使用了高明度色彩，與圓點狀背景共同交織出普普氛圍。

網站以白色為基調，主色則是明亮的藍色，就連色彩線條也使用藍色，成功營造出輕盈氣息。此外，插圖格式是GIF動圖，所以會有一些小細節動起來。

https://driveline.jp/

05 搭配流體

善加組合流體與等距視角插圖，能夠形塑出網站的空間深度。

「Zillion濱松株式會社」網站將帶有立體感的深藍色流體，以及用清晰黑色描繪的等距視角插圖交錯配置。

與插圖重疊的白色流體則附有陰影，形塑出帶有凹凸質感且極富層次感的設計。

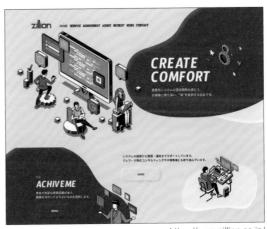

https://www.zillion.co.jp/

10 復古時尚

● 復古時尚的特徵

　　時尚、室內設計、音樂與設計的潮流都是有週期的，而80～90年代的風格則在近年復甦。

　　網頁設計也不例外，很常看到帶有懷舊味的配色與裝飾，或者是搭配現代設計打造出「復古時尚」。

　　由於是個性強烈的設計，踏錯一步就會變得老土，但是適度運用即可勾勒出「懷舊又現代感」的形象。

| 復古時尚的範例

01 使用線條或幾何學圖形

　　80年代極富代表性的設計，就是設計師團體孟菲斯（Memphis）打造出的「孟菲斯風格」，會使用鮮豔色彩、極富特色的幾何學圖形。

❶ VOGUE的「80s Fever」網站在第一眼畫面四周，配置了五顏六色的線條與方形等幾何學圖形。

❷ 將照片修成偏暗的色調，營造出的質感就有如用底片沖洗出的相片。

❸ 裝飾均採用簡約的線條，打造出讓人聯想到早期電腦畫面的視覺效果。

　　此外文字均刻意關閉反鋸齒功能，打造出猶如點陣圖時期的線條。

https://www.vogue.es/micros/tendencias-moda-anos-80/

波浪線條與點陣圖組成的「YES」圖示，與照片相得益彰。

為黃色文字搭配壓縮失真的特效，勾勒出以前電視影像遭干擾的視覺效果。

製作名單的文字使用明亮的粉嫩色調——黃色、綠色與粉紅色。

02 粉嫩配色搭配鮮豔漸層

散發迷幻氛圍的粉嫩色調，以及帶有未來感的鮮豔漸層，交織出仿80年代的配色。

「Future Mates」網站為背景指定粉嫩色調的粉紅色，並在第一眼畫面配置由綠色與黃色漸層打造出陰影的大型立體LOGO。

http://www.future-mates.com/

03 搭配點陣圖

由像素組合而成的繪畫稱為「像素畫」或「點陣圖」。1980年代的電腦或電動遊戲等，只能以有限的解析度與色數表現圖形，呈現出的即為前衛風格。

「Droptokyo」網站在時尚街拍照片的右上方，配置從右邊移往左邊的白色最新消息文字，以及上下擺動的點陣圖風格手部圖示，成功營造出復古氣息。

https://droptokyo.com/

04 使用懷舊風格的插圖

以80～90年代為主題時，使用風格懷舊的插圖，就能夠演繹出懷舊可愛的復古風。

「New北九州City」網站在第一眼畫面，配置了粉嫩色調的大面積插圖，形塑出「既老又新，銜接未來」的品牌概念。

https://new-kitakyushu-city.com/

05 搭配簡約字型

在沒有網頁字型的年代，必須在電腦安裝與網站相同的字型才能夠顯示。因此使用關閉反鋸齒功能或是不具裝飾性的字型，就能夠醞釀出令人懷念的氛圍。「Central67」網站不僅設計上仿效舊式電腦介面，連字型也選擇簡約的類型。

https://www.central67.com

響應式網頁設計

▶ 響應式網頁設計特徵

響應式網頁設計會配合顯示網頁的裝置視窗，切換CSS以做出相應的排版調整。

如此一來，①的HTML就可以適用於多種裝置，還可以視裝置調整出最適當的資訊設計，因此是一頁式網站等多種網站常用的手法。

資訊設計與技術規格方面都首重裝置，設計時會考慮到以行動裝置瀏覽時的操作性與呈現方式。

▍響應式網頁設計的畫面變化實例

個人電腦　　　　　　　行動裝置

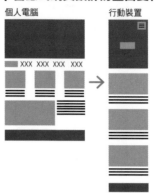

技術結構

①媒體查詢
能夠按照螢幕尺寸切換CSS

②流動排版
以大型框架為單位，按照螢幕尺寸調整排版

③流動圖像
圖像尺寸會隨著螢幕尺寸調整。

01 按照螢幕尺寸調整刊載資訊

響應式網頁設計會隨著螢幕尺寸調整排版，因此能夠分別為個人電腦或行動裝置等不同裝置，選擇最適當的刊載資訊。

❶「Tagpic Inc.」網站的行動裝置版頁面，為了善用狹窄面積而採用漢堡選單。電腦版本的頁面考量到一致性，也跟著選擇漢堡選單。

❷ 人物照片的幻燈片效果，會從右邊往左邊移動。這裡選擇了即使螢幕很窄，也能夠呈現出人物全身的背景照片，並透過裁切將人物配置在正中央。

❸ 行動裝置版網站講究簡潔，僅刊載訪客必要的資訊，因此不顯示幻燈片效果的縮圖，並將標語挪到照片上。

https://tagpic.jp/

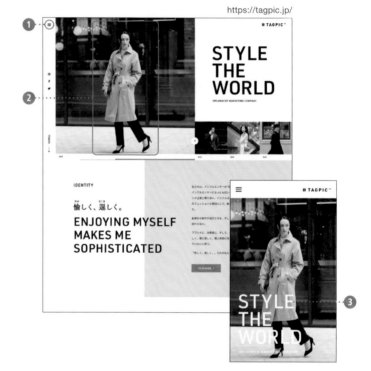

各區塊上方配置淺色的線條，即使變成單欄式排版，仍可輕易看懂設計。

電腦版的橫長型照片，到了行動裝置版就變成縱長型，文字則換到右側。

照片為橫向排列，因此行動裝置版的網頁捨棄了最右側的照片。

02 拓寬連結按鈕的點擊範圍

用個人電腦瀏覽時會使用滑鼠點擊，但是行動裝置則必須用手指點擊或拖曳。

尤其是考量到用大拇指操作時的方便性，最好拓寬連結按鈕的點擊範圍。

「HOSHINOYA輕井澤」的行動裝置版網站運用了直書與留白感，並將「空房檢索」按鈕固定在畫面左下方。

https://hoshinoya.com/karuizawa/

03 所有裝置均須選擇可讀性高的字型尺寸

一般認為好讀的字型尺寸為16px，Google的行動版內容優先索引建議的字型尺寸也是16px。

「Surround株式會社」網站將字型尺寸設定為可隨著螢幕尺寸變動的「vw」，如此一來，即使使用了行動裝置仍可維持易讀性。

https://www.surround.co.jp/

04 彙整電腦版資訊，讓行動裝置版簡潔有力

螢幕面積狹窄的行動裝置，沒有辦法完全展現出電腦版網頁的資訊，所以必須透過巧妙的資訊設計，將資訊彙整得簡潔有力。

「日能研關西」網站在職員介紹的區塊，使用了輪播法（影像等內容會滑動顯示的技法）。單一畫面所顯示的照片，則隨著電腦版與行動裝置版而異。

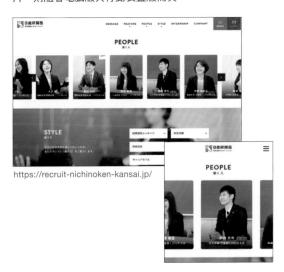

https://recruit-nichinoken-kansai.jp/

05 導覽列呈現同樣隨著電腦版與行動裝置版而異

用「Cacco株式會社」網站的導覽列尺寸，分成電腦版與行動裝置板這兩種。

電腦版的導覽列採橫向排列，行動裝置版則將其藏在漢堡選單中，並採用縱向排列。

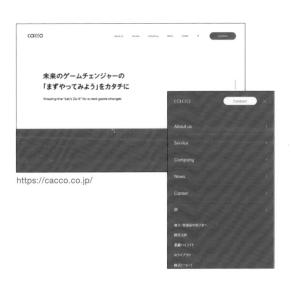

https://cacco.co.jp/

PART6

12 網頁字型

● 使用網頁字型的網站特徵

網頁字型是CSS3起出現的功能之一。

由於伺服器上有字型數據，所以即使訪問網站的裝置並未安裝該字型，仍可如實顯示出網站使用的字型。

網頁字型與響應式網頁的調性很搭，以往必須製成圖片才能維持視覺設定的文字，現在能夠在維持文字資訊的狀態，達到裝飾的效果。日後維護起來也更為方便。

｜ 網頁字型的使用方法

①將字型上傳到自己的伺服器後指定使用

將woff、True Type、eot、svg格式的字型數據上傳到伺服器後，就可以在CSS內指定該字型。

※必須確認字型的使用許可。

②使用有提供網頁字型的服務

選擇本身就提供網頁字型的伺服器，就可以直接使用該字型。以Google Fonts來說，就是在HTML的head寫入字型原始碼後，在CSS寫入指定的font-family名即可。

Webdesign 〈 藉Google Fonts指定「Lobster」字型時會顯示的字型

01 善用網頁字型 拓展網站世界觀

指定為網頁字型的文字資訊，可以用CSS自由裝飾或變更配色、尺寸。

「川久博物館」網站藉由Adobe Fonts服務，使用了「貂明朝」這個優美的字型。

捲動頁面後會有巨大的標題帶著飄浮感出現，背景色則會以極富動態感的方式切換，文字色彩也會跟著不同。

這個網站藉由網頁字型。打造出優雅的博物館。

https://www.museum-kawakyu.jp/

02 縱橫交錯且會隨著 螢幕尺寸變動的文字

「Marumarumaru Mori專案」網站藉由FONTPLUS服務，使用了帶有圓潤感的「圓圓黑體A」字型。

直書與橫書的交錯，演繹出可愛的普普氛圍，讓文章量很大的網站變得更好閱讀。

由於並未將文字製成圖片，因此可以用CSS按照顯示裝飾，指定相應的文字尺寸。

https://marumarumarumori.jp/

03 藉優美的日文字型「明朝體」打造出精緻和風

以單色調背景襯托出金色照片的「中村製箔所株式會社」網站。

這使用的是Google Fonts服務，日文選擇明朝體「Noto Serif JP」，歐文則選擇襯線體「Lusitana」。

直書與橫書交錯，為細緻文字醞釀出精緻和風。

https://nakamura-seihakusho.co.jp/

04 歐文與日文分別選用不同網頁字型以塑造層次感

歐文的免費網頁字型種類與形狀，比日文網頁字型豐富許多。

「Sketch BOX設計事務所公司」網站使用了Google Fonts服務，日文選擇黑體「Noto Sans JP」，英文則選擇無襯線體「Dosis」。

為歐文與日文分別選擇合適的字型，能夠為設計打造出層次感。

https://sketchbox.jp/

💬 **COLUMN**　　　　　　　網頁字型服務範例

https://fonts.google.com/

● **Google Fonts**

日文與歐文字型均可免費使用。日文包括「Noto Sans JP」、「Kosugi Maru」等。

https://fonts.adobe.com/

● **Adobe Fonts**

使用Adobe產品的Creative Cloude會員，訂閱方案內含有Adobe Fonts，因此可以免費使用。

https://typesquare.com/

● **TypeSquare**

森澤的網頁字型服務，分成免費方案與付費方案。日文網頁字型相當豐富。

https://fontplus.jp/

● **FONTPLUS**

可免費試用6個的付費服務，提供森澤、MOTOYA等許多日文字型。

https://www.fonts.com/ja

● **Fonts.com**

有免費方案與付費方案，免費版會有廣告。以歐文字型為主，還可以使用知名的「Helvetica」字型。

https://www.font-stream.com

● **FontStream**

付費型。無使用數與PV數量限制，會依網站提供定額的使用許可，提供的日文字型種類相當豐富。

假設東京都內某家主打自然風的咖啡廳，要進行網站改版的話，流程將會如下：

1. 需求調查　傾聽客戶需求、分析既有網站

● **網站的目標？**
想要開發新客人

● **目標客群**
20～40多歲的女性

● **主打優勢是什麼？**
車站徒步3分鐘內
免費Wi-Fi與電源
每天手工製作的蛋糕

● **現況的課題**
店家無法自行更新
沒有用行動裝置瀏覽的版本
設計過時了

● **設計需求？**
運用LOGO的褐色
有機、自然

2. 調查分析　調查競爭對手的網站

調查同地區知名、營業額攀升中等充滿活力的咖啡廳，同時活用本書餐廳、咖啡廳網站製作方法（參照P.88）、
網頁設計參考網站（參照P.118）的按照業種檢索、WordPress的主題檢索等。

● **研究大量咖啡廳網站刊載的資訊**

📍 東京都新宿区 XXXXX00-00
　　新宿駅西口から都庁方面へ徒步 3 分

📞 03-1234-5678

営業時間 12:00～19:00 (L.O 18:00)
定休日　火曜日
席　数　50 席

🐦 📷 f

[MENU]　[Google Maps]　[店内の写真]

● **按照需求調查的結果，研究符合店內氛圍與配色的設計**
思考讓人聯想到有機或自然的事物後，依此檢索網站
運用前述參考網站，研究優秀網站使用的字型、素材、配色與照片加工法等。

● **研究最新設計趨勢（參照 P.157）與技術**

3. 網頁設計（技術規格書、網站地圖）　決定整體技術規格與頁數

● **技術規格**
用HTML Living Standard※＋CSS製作，再用JavaScript打造幻燈片特效。
用響應式網頁打造行動裝置瀏覽版本。
日後更新用WordPress，並以最新版本的瀏覽器確認運作。

● **頁數**
主頁面、選單、交通資訊、最新消息
兩頁（總覽與個別文章）、聯絡方
式，共計6頁。

4. 畫面資訊設計（線框稿的製作）　為各頁面資訊與功能做出具體排版

● **統整從競爭對手網站得到的共通資訊，以及符合客戶需求的資訊後實際排版**
※要打造行動裝置瀏覽的版本時，必須針對行動裝置執行資訊設計。
※排版（參照P.119）時要站在訪客的角度，思考該如何配置引導線，較易將訪客引導至想傳遞的資訊，同時也要顧及訪客的使用流暢度。

5. 設計　實際呈現出整體設計與區塊設計，讓網站的視覺具體成形

● **字型**：黑體
● **素材**：使用亞麻質感
● **配色**：基礎色為米色
　　　　　主色為褐色
　　　　　強調色為綠色
● **修圖**：要增添照片溫潤感

 ドリンク ▶

❌ ☕ 🍽

🍃 フード

● グリーンカレー 850yen
● ガパオライス　850yen

 R231 G224 B213　　 R108 G089 B072　　■ R103 G130 B099

6. 編碼之後的程序

※HTML Living Standard：HTML5於2021年1月廢止，此後便以HTML Living Standard為標準。

從區塊出發的設計

按照頁首、頁尾與標題等網站區塊分析
設計,並介紹要素配置法、排版相關點
子。在設計各區塊時若遇到瓶頸,不妨
參考這一章。

頁首

頁首指的是頁面最上頭的區域，常見的設計包括由LOGO與導覽列組成、配置全螢幕的大型照片或影片等。有些頁首還會隨著頁面的捲動，產生形狀的變化。

01 LOGO× 導覽列 × 副導覽列

構成要素 ❶ 左（LOGO）× ❷ 右（導覽列）
https://recruit.groxi.jp/

構成要素 ❶ 左（LOGO）× ❷ 右（下拉式導覽列）
https://corp.warc.jp/

構成要素 ❶ 左（導覽列）× ❷ 右（LOGO）
http://youhei-osabe.com/

構成要素 ❶ 左（SNS圖示）× ❷ 中央（LOGO）× ❸ 右（導覽列）
https://www.to-to-to.jp/

構成要素 ❶ 左（下拉式導覽列）× ❷ 中央（LOGO）× ❸ 右（副導覽列）
https://schweppes.ca/en/

構成要素 ❶ 左（LOGO）× ❷ 右（導覽列）× ❸ 右（電話號碼）× ❹ 右（連結按鈕）
https://www.onons.jp/

構成要素 ❶ 左（LOGO）× ❷ 右下（導覽列）× ❸ 右上（導覽列）× ❹ 右（連結按鈕）
https://shibuya-qws.com/

構成要素｜① 左（LOGO）× **②** 右下（導覽列）× **③** 右上（副導覽列）

https://kodomonooka-nursery.jp/

おしらせはSNSで更新！ ③

採用情報　お問合わせ

こどもの丘ナーサリー
企業主導型保育事業
大屋根の下の絵本の森 ①

園のこと　保育のこと　入園案内　病児保育　こだわりランチ　るんるん cafe ②

構成要素｜① 中央（LOGO）× **②** 中央（導覽列）

https://brimoverwedding.com/

Brim over Wedding ①

top　about　blog　news　wedding report　contact ②

構成要素｜① 左（LOGO）× **②** 中央（導覽列）× **③** 右（連結按鈕）

https://www.wingarc.com/product/dr_sum/ds20th-anniversary/index.html

Dr. Sum ①　TOP　SPECIAL MOVIE　DATA　HISTORY　USER INTERVIEW　FAN's VOICE　SPECIAL EXAM ②　セミナーへの参加はこちらから ③

構成要素｜① 中央（LOGO）× **②** 左右（導覽列）

https://sakutei-hiraoka.com/

作庭 平岡　今まで作った庭 ②　私について　① ①　よくあるご質問　お問い合わせ ②　四季の庭から

構成要素｜① 左 LOGO）× **②** 右下（導覽列）× **③** 右上（電話號碼）× **④** 右上（SNS圖示）

https://cliiip.jp/

③ CLIP HIROSHIMA: 082-567-5011　28CAFÉ&KITCHEN: 082-567-5017 ④

CLiiiP ①　② CLIP HIROSHIMAについて　トピックス　イベントスペース　ナレッジルーム　28CAFÉ&KITCHEN　アクセス・施設情報

02 配置全螢幕的大型影片或照片的主頁首圖型

構成要素｜① 左上（LOGO）× **②** 右上（下拉式導覽列）× **③** 右下（連結）

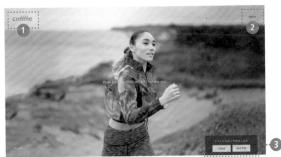

https://comme.fit/

構成要素｜① 左（下拉式導覽列）× **②** 中央（LOGO× **③** 右下（連結）× **④** 右下（連結）

https://yuenjp.com/

02 導覽列

導覽列是促使訪客在網站內到處逛的選單。
設計時要想辦法幫訪客更易找到想要的內容，選擇直覺能懂的設計與動作。

01 隱藏選單

近年有愈來愈多網站以平板、手機為優先，就連個人電腦版本的網站，都使用漢堡選單（三條線圖示），並將完整的選單藏在其中。點擊後導覽列出現的位置上下左右都有、也有導覽列會以全螢幕顯示的類型等。

❶ 導覽列從上方出現

https://bullyingandbehavior.com/

❷ 導覽列從左方出現

https://goodpass.app/

02 固定住的選單

主要欄位設計為縱長型，導覽列則固定在左側，僅右側主要欄位可以捲動頁面的模式。

僅右側主要欄位可以捲動頁面。

https://everypan.jp/

03 簡單的上標文字型選單

只有簡單文字的導覽列，能夠讓畫面顯得乾淨俐落。

「Clinic For – RECRUIT 2020 -」網站在背景照片上，直接配置黑字選單，並以上標的方式固定在上方。捲動畫面之後，選單的背景會變成白色。

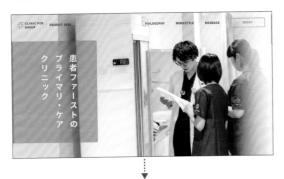

https://recruit.clinicfor.life/

04 易懂的圖示型選單

醫療、公共設施與幼稚園網站等必須讓大眾都輕易看懂的網站，就會大量運用圖示。

「KAMIMURA運動教室」網站的導覽列是用文字與圖示組合而成，且圖示的色彩也各不相同，讓人能夠輕易看出類別。

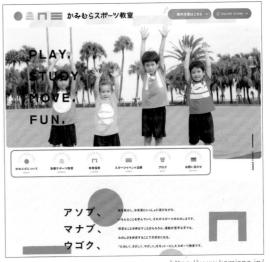

https://www.kamispo.jp/

05 採用下拉式選單的副導覽列

電子商務網站、學校網站等的資訊種類繁多，因此副導覽列的內容物也會特別多，所以往往會選擇搭配下拉式選單顯示細項。「照正組」網站將游標移到母選單後，就會出現包括相關照片在內的下拉式選單。

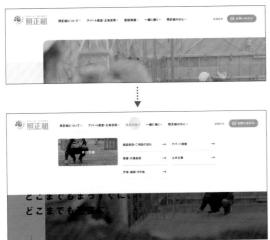

https://terumasagumi.co.jp/

06 頁面捲動到一半時變形的選單

點進「只野彩佳」網站後，會看見導覽列僅直書文字而已，但是將頁面往下捲動後，右上的導覽列就會變成漢堡選單跟下來。

點擊漢堡選單後，就會展開占滿整個畫面的導覽列。這是因為一開始在設計網站時，就著重於用行動裝置瀏覽的方便性。

https://tadanoayaka.com/

標題

標題是網站中會費心設計的要素，以前的主流是做成圖片後嵌入，現在多半以擁有文字資訊的網頁字型呈現。

01 日文與英文的組合

用日文與英文的網頁字型組成，英文主要功能為裝飾。

MILLOR Concept
MILLORのコンセプト

https://www.millor.jp/

PRODUCT
製品概要

https://aimy-screen.
com/

ABOUT 舞台ファームについて

https://butaifarm.com/

INTERVIEW ライバーインタビュー

https://www.pococha.com/ja

02 直書

用CSS3的writing-mode:vertical-rl;讓文字以直書呈現，是和風網站常用的標題設計方式。

お知らせ Information

https://www.fukagawa-seiji.co.jp/

03 搭配線條

文字可以是歐文也可以是日文，搭配線條裝飾，看起來乾淨俐落。

館長からのメッセージ
Message from the Museum Director

http://sannenzaka-museum.co.jp/

about ——

https://walnuuut.
com/

Information
——

https://b-books.bun.jp/

04 搭配數字

由數字與文字組成的標題。

01 **WORK**

https://www.shizuokabank.
co.jp/recruitment/shinsotsu/

NET WORKS 字節企業

https://www.hellocycling.jp/

POINT
3

切手を貼って
郵送できる！

https://www.
isshin-do.co.jp/
hidariuchiwa.
html

05 框線文字

普普風網站的標題很常使用框線型文字。

R E C I P E

http://minifuji-co.com/

ABOUT US
私たちについて

https://amalflag.com/

ここは、僕らの
ヒミツ基地。

https://game.aktsk.jp/

06 圖示、緞帶

搭配圖示或緞帶圖形的標題。

▶ たかしま農園ブログ
Staff Blog

https://www.takashima-nouen.com/

SECRET

http://minifuji-co.com/

▽ VOICE △

https://sukusukuball.jp/

07 螢光筆

將高明度色彩的線條重疊在文字上方，看起來就像用螢光筆做記號，有助於襯托黑色文字。

Monolith

https://pmgwork.com/works

08 虛線

在文字下方配置點狀虛線，形成自帶分隔線的標題。

START UP

進路を探し始める前に

https://shinro-kimochi.com/

09 搭配手寫風文字

搭配手寫風英文字當作裝飾的標題。

特集TRIP
Pickup Contents

https://shimosuwaonsen.jp/

10 搭配色塊

在文字後方配置色塊的標題。

3·27

https://adweb.nikkei.
co.jp/innovativesauna/

ビーネックスは、
今より前に向かって挑戦する人たちと
ともに在り続けます。

https://www.benext.jp/

04 按鈕

按鈕可用來將訪客引導至子頁面或外部網頁，在設計時要思考游標移到上方時的動態。

01 移動的箭頭

游標移到按鈕上後，箭頭會往側邊移動，按鈕色塊也會稍微變亮。

https://recruit.lifull.com/

02 移動的線條

將游標移到按鈕上後，底線會往側邊移動。

https://select.daiichisyokuhin.com/

03 箭頭圖示會放大＆縮小

將游標移到按鈕上後，箭頭的圖示會快速縮小又放大，表現出按壓的視覺效果。

https://brand.studysapuri.jp/

04 往旁邊移動的背景色塊

將游標移到按鈕上面之後，背景色塊會往側邊移動。

https://www.amt-law.com/

05 箭頭周邊的圓圈放大

將游標移到按鈕上後，箭頭周邊的圓圈會放大。

http://drift.cc/home

06 從填滿色彩變成框線

將游標移到按鈕上後，就會從填滿色彩的色塊變成框線。

https://kiminitou.com/

07 色彩發生變化，字元間距變寬

將游標移到按鈕上後，就會自動變色且字元間距拉寬。

http://adaptrook.net/

08 線條往上移動變成色塊後消失

將游標移到按鈕上後，底線會往上移動變成色塊後消失。

https://chabako.com/

09 圓形漸層

將游標移到按鈕上時，會以游標為中心出現擴散開的圓形漸層色彩變化。

https://www.shinko-el.com/

10 陰影消失，尺寸變小

將游標移到按鈕上後，陰影會消失、尺寸也會同步一起縮小。

https://japanbakery.jp/

載入效果

告知網頁讀取進度的載入效果,可以運用插圖、標語、標示讀取量的進度列。

01 顯示 LOGO

進入網頁的時候,在載入過程的畫面中央配置 LOGO 的做法。

https://glamprook.jp/iizuna/

02 進度列

用顯示讀取量的進度列與文字一起組合而成的做法。

https://www.shizuokabank.co.jp/recruitment/shinsotsu/

03 隨進度提升的數字

用隨著進度提升的數字與進度列一起組合而成的做法。

https://stonestyle.co.th/

04 轉動的圖示

選擇圖示不斷轉動的載入畫面。

https://www.ants-d.com/

05 傳遞訴求

在載入畫面配置標語以傳遞訴求。

https://watanabe-hoken.com/

06 會動的吉祥物

讓吉祥物動來動去的載入畫面。

https://kodomo-sankaku.jp/

07 讓 LOGO 逐字浮現

讓 LOGO 一個字一個字浮現的載入畫面。

https://restaurant-penthouse.com/

08 LOGO 浮現的同時有線條轉動

下方設置的線條會不斷轉動的載入畫面。

https://mare-kyoto.com/

09 讓 LOGO 躍動浮現

以充滿律動感的方式,讓 LOGO 逐字浮現的載入畫面。

https://sukawa-hoikuen.com/

06 表單

設計諮詢表單的時候，要站在訪客的角度思考方便性與功能，以引導訪客確實填完每一項。

01 以易懂的方式標明必填項目

針對必填項目配置圖示，此外為了支援視障人士的語音瀏覽器，這裡不能僅使用色彩或記號，而是要確實標出「必填」文字。

https://mmslaw.jp/contact/

02 隱私權聲明

隱私權聲明寫的是取得個人資料後的處理方式，因此必須同時設置導往生明細項的網頁，以及同意規約的核取方塊。

https://179relations.net/

03 標明送出表單的流程

用流程表告知輸入資訊到送出完成的過程，現在步驟的紅點則搭配光暈效果。

https://www.prored-p.com/contact/

04 核取方塊與單選框的尺寸要大一點

核取方塊與單選框的尺寸要大一點，訪客比較好按。

https://recruit.clinicfor.life/entry-form/#doctor_part

頁尾指的是網頁最尾端的區塊，設計方式相當豐富。有些網站僅配置著作權聲明以打造出簡約視覺效果，有些網站則會配置網站地圖或相關連結，讓訪客繼續停留在網站中。

01　配置網站地圖，讓訪客繼續瀏覽

構成要素｜ ❶ 版權× ❷ LOGO× ❸ 地址與聯絡方式× ❹ 網站地圖× ❺ 主頁面連結
「TAKASHIMA農園」網站在此設置網站地圖，讓逛到頁尾的訪客能夠繼續前往其他頁面。

https://www.takashima-nouen.com/

構成要素 ❶ LOGO× ❷ 版權×
❸ 網站地圖× ❹ 主頁面連結

https://www.miyashita-park.tokyo/

構成要素 ❶ LOGO× ❷ SNS連結×
❸ 版權× ❹ 網站地圖

https://hotaru-personalized.com/

02　標明地址與聯絡方式

構成要素｜ ❶ 諮詢資訊× ❷ 網站地圖× ❸ LOGO× ❹ 地址與聯絡方式
「TEO TORIATTE株式會社」網站的每個頁尾都會有地址與聯絡方式。

https://www.teotoriatte.info/

構成要素｜ ❶ LOGO× ❷ 地址與聯絡方式× ❸ 網站地圖
https://www.ants-d.com/

03 設置實用導覽

構成要素 | ❶ LOGO× ❷ 諮詢資訊× ❸ 網站地圖× ❹ 實用導覽× ❺ 版權× ❻ 主頁面連結
「歡迎光臨 SHIMOSUWA」網站在此配置了訪客需要的連結,將頁尾打造成增加方便性的區塊。

https://shimosuwaonsen.jp/

04 設置附屬連結

頁尾並未設置與導覽列相同的連結,而是放置隱私權聲明這類附屬連結。

https://journey-leather.com/

05 設置 SNS 連結

將發布最新消息用的SNS圖示統一配置在此,並搭配FOLLOW US語句以增加追蹤人數。

https://www.hellocycling.jp/

https://amana-visual.jp/

06 僅簡單標示著作權

僅有著作權聲明的簡約頁尾,常見於排除多餘要素的小型網站。

https://nakamurakaho.com/

https://rakugei.jp/

07 配置聯絡方式與地圖

店鋪、公司、學校等必須標明位置與聯絡方式的類型,可以將Google Map與諮詢資訊一起配置在頁尾。

https://sukawa-hoikuen.com/

簡報資料、印刷品與網頁在設計時，若想用更直覺可懂的方式說明刊載內容，或是想打造出原創性的時候，就很適合運用插圖。這裡要介紹的是不同類別屬性的買斷式授權插圖圖庫，包括提供PNG、SVG、EPS格式等的網站、可以客製色彩與形狀的網站。

※使用前請務必詳讀各網站規約。

https://www.linustock.com/

● **Linustock**
聽到網頁、DTP設計師們的心聲而打誕生的線條插圖圖庫，能夠免費下載。

https://soco-st.com/

● **SOCO-ST**
可以下載PNG、SVG、EPS格式的簡約型插圖，並可自由運用在網頁、廣告、企劃書與資料等。

https://loosedrawing.com/

● **Loose Drawing**
提供PNG格式下載，均為以偏粗線條繪製的簡約圖案，此外可透過網站調整插圖色彩。

https://tyoudoii-illust.com/

● **剛剛好的插圖**
提供幾乎所有場景都適用的「剛剛好」免費插圖素材。

https://www.shigureni.com/

● **shigureni free illust**
提供許多樣素可愛的女孩插圖，PNG格式免費、SVG格式則要付費。

https://iconscout.com/free-illustrations

● **Iconscout**
均為單色調線條畫的簡約海外插圖圖庫，可以下載SVG、PNG、EPS格式。

https://undraw.co/illustrations

● **unDraw**
很適合商務簡報使用的簡約幹練風插圖圖庫，可以下載SVG與PNG格式。

https://isometric.online/

● **Isometric**
專門提供等距插圖的海外網站，插圖均以從斜上方俯視的視角呈現。

https://www.openpeeps.com/

● **Open Peeps**
可以為人物插圖選擇表情、髮型與姿勢，以打造出各式人物插圖的圖庫。

https://www.ac-illust.com/

● illust AC
加工與商用都OK，能夠免費下載各種插圖的圖庫。但是必須註冊會員（免費）。

https://jitanda.com/

● JITANDA
可下載JPEG、PNG、SVG、AI格式的圖庫。可選擇預設配色及調整色彩。

https://girlysozai.com/

● Girlysozai
提供洋溢柔和氛圍的女孩風可愛向量插圖。

http://flode-design.com/

● FLODE illustration
總共有10,000個以上的花卉植物插圖，均可免費使用，並可下載JPEG、PNG、SVG、AI格式。

https://nawmin.com/

● 農民插圖
希望藉農業強化地區交流的免費圖庫，提供大自然、食物等柔和水彩筆觸的高品質插圖。

https://www.map-ac.com/

● 地圖AC
免費提供日本各地的地圖、空白地圖與世界地圖，但是必須註冊會員（免費）。

http://pppenta.net/

● PENTA
提供的都是充滿可愛氛圍的插圖，非常適合客群為兒童的網站。使用超過21件商用素材的話，就必須付費。

https://vectorportal.com/

● Vector Portal
有明確分類與排行榜，能夠輕易找到符合需求的插圖。專門提供高品質EPS素材的海外網站。

https://event-pre.com/

● EVENTs Design
免費提供聖誕節、新年、萬聖節等節日、季節性活動插圖，使用素材達20個以上時，就必須遵循特定條件。

Credit

本書刊載的作品團隊資訊，包括各作品的區塊、節、項的編號，以及作品標題、企業名稱、製作公司或製作者的名字、網址等。

●標示範例：「作品名稱」企業名稱　製作公司或製作者的名字／網址、其他
職業與負責部分均參照作品供應者所提供的資料。

PART 1 從形象出發的設計

▍01　透明感的設計

01「O³ MIST By Bollina產品網站」株式會社田中金屬製作所／Leapy Inc.（ProjectManagement：高橋真帆、Design：吉村櫻子、Front-end Engineer：豐島MUTSUMI）／https://o3mist.bollina.jp
02「BLUE PEARL」BLUEPEARL／CONDENSE Inc.（Direction+Design：原勇吾、Design：時松加南子、Coding：工藤萬菜）、Photo：衛藤FUMIO／https://bluepearl.jp
03「mille La Chouette」mille La Chouette／UNIONNET Inc.（平田伸也・佐佐木可奈・高橋侑子）／http://mille-la-chouet.jp
04「CLEAR GEL」ADJUVANT／MEFILAS（Direction：原田大地、Design：神杉遙介、Programming：川上直毅）／https://clear-gel.jp
05「binmusume專案活動網站」日本玻璃瓶協會／Production：重政直人、Art　Direction+IteractionDiection+Desig：田淵將吾、Motion Design：井谷円香PublicRelations：樋口ARUNO、Development：長谷川希木、Graphic Design：石川奈緒、Photo：SHIN ISHIKAWA（Sketch）、Photo Assistant：TOMOYUKI NUMASAWA、Videography：KEIICHI HIRAMOTO、Video editing：TAKAYUKI KURA、Compose：柿本直（.[que)、Styling：千葉晃子、Styling+Hair make：YOSHIDAERIKA、Food：小川由香利／http://glassbottle.org/campaign/binmusume

▍02　簡約清爽的設計

01「WHITE株式會社公司網站」WHITE株式會社／本間宣光（Garden Eight）／ https://wht.co.jp
02「株式會社Knap公司網站」株式會社Knap／株式會社Knap（河田慎・後藤優佳・松井拓・井裕希）／http://knap.jp
03「Aroma Diffuser - WEEK END」株式會社MUSEE／Ryosuke Tomita（B&H）／https://weekend.jp/aroma-diffuser
04「音波震動美髮梳品牌網站」株式會社I-ne（https://i-ne.co.jp）／株式會社I-ne（Art Direction：宮田政子、Direction：渡邊知子、Design：井上敦貴、Coding：大和隆之）／https://salonia.jp/specisquarelonBrush
05「株式會社UDATSU公司網站」株式會社UDATSU／本間宣光（Garden Eight）／ https://udatsu.co.jp

▍03　自然柔和的設計

01「huit.」huit.／吉川真穗・Taniguchi beer／https://8huit.com
02「主廚的美味羈絆」一般社團法人自然與自然派／Studio Details（Creative Direction：服部友厚、Web Direction：北川裕紀乃、Web Design：須川美里）、Art Direction+Design（GRAPHIC）：神谷直廣（Rand）、WebGL+Front-end Engineer：池田亮（devdev Inc.）／https://oic-nagoya.com
03「SLOW BAKE」無麩點心教室SLOW BAKE／Direction+Design：栗原良輔、Photo：山口健一郎、Cording：宮崎裕平／https://slow-bake.com
04「山奧巧克力日和」株式會社 森八大名閣／Art Direction：寺千

夏（TSUGI）、Design：室谷KAORI（TSUGI）、Coding：渡利祥太（KEAN）、Photo：荻野勤（Tomart-Photo Works-）／https://hiyori-morihachi.jp
05「Beauty LoungeRum」Rum／金由佳（RE:Design株式會社）／https://rumvivi.com

▍04　優雅質感的設計

01「Y's牙醫診所」醫療法人Dental Heart Y's牙醫診所／Studio Details（Direction：北川裕紀乃、Art Direction+Design：井出裕太、Design：須川美里、WebGL+Front-endEngineer：岩崎航也、Photo：前田耕司、Copywriting：岩田秀紀、Model：CETRAL JAPAN／https://www.ys-dc.jp
02「SOLES GAUFRETTE」BAKE Inc.／Creative Direction+Art Direction：河野裕太朗（SWIMInc.／https://soles-gafette.com）
03「HIBIYA KADAN WEDDING 官方網站」株式會社日比谷花壇／M-hand株式會社／https://www.hk-wedding.jp
04「wonde 品牌網站」PATRA株式會社／MIMIGURI株式會社（Art Direction+Design：吉田直記、Creative Direction+Copywriting：大久保潤也、Consulting：濱脇賢一、Production：田島一生）／https://wonde.jp
05「Funachef」美味餐桌株式會社／芥川慶祐・繁松省吾（合同會社Rainmans）／http://www.funachef.com

▍05　冷冽前衛的設計

01「MARUKO株式會社Recruiting Site」MARUKO株式會社／UNIONNET Inc.（橫山幸之輔・佐佐木可奈・宮本楓／https://www.maruko.com/corp/recruit
02「Adacotech公司網站」株式會社Adacotech／上田良治／https://adacotech.co.jp
03「Helixes Inc.公司網站」Helixes Inc.／本間宣光（Garden Eight）／https://helixes.co
04「株式會社OPE×PARK公司網站」株式會社OPEXPARK／Studio Details（Direction：SAORI、Art Direction+Design：野澤美菜、Design：小倉裕香）、Front-end Engineer：八木質之、WebGL Development：池田亮（devdevInc）.Photo相川健一／https://www.opexpark.co.jp
05「New Stories公司網站」株式會社NewStrie／本間宣光（Garden Eight）／https://newstories.jp

▍06　可愛俏麗的設計

01「Lilionte品牌網站・EC」KEI TWO COMMUNICATIONS／Direction+Copywriting：速石光（ZIZO）.Direction：藤田幸（ZIZO）. Art Direction+Design：田島諭（ZIZO DESIGN）、Design+Illustration：千頭繪里（ZIZO DESIGN）、Frontend Engineer筒井義人、Photo：藤岡優介（YASASHII SYASHIN）／https://www.choco-ne.com
02「Puriette品牌網站」MAKE UP／齋藤洋介（株式會社東北新社）／http://www.puriette.jp

03 「IGNISO品牌網站」株式會社ALBION／株式會社AKARI（小山理惠・佐久間友海）／https://www.ignis.jp/io
04 「無二保育園」社會福祉法人和順福祉會／Direction＋Web Design＋Production：藤原達（Shinayaka Design.）、Logo Design：STUDY LLC. ／ https://munihoikuen.net
05 「MARKEY'S」MARKEY'S株式會社／Design：大津（THROUGH）／https://www.markeys.co.jp

▌07　活潑普普風的設計
01 「FIRST SHAVE BOOK：第一本除毛梳」貝印株式會社／株式會社電通（Creative Direction：川腰和德、Art Direction：松下仁美、Planning：佐藤佳文・戶田健太、Copywriting：三浦麻衣）、Illustration：瓜生太郎、Production：椎木光（米株式會社）、Design：松岡明日香、Development：難波英介（YAYA株式會社）／https://www.kai-group.com/products/kamisori/product/firstshavebook.html
02 「獨立地方名產全國出道之路」Mercari／Design：山田繭、Coding＋Animation：傅柯・艾可賽、Direction：島尻智章／https://jp-news.mercari.com/localmitsukete/miyage
03 「ReDesigner 專為副業經營、自由工作者打造的HP」Goodpatch／ReDesigner 事業負責人：佐宗純、Design：小松鍵太、Engineer：高橋一樹、荒木茂、宮應拓馬、Career Design：宮本實咲、石原仁美、盛川費之、中野希惠、田口和磨、石塚昌大、西山夏樹、三坂真央／https://redesigner.jp/freelance
04 「Poifull」株式會社Poifull／https://poifull.co.jp
05 「哆啦A夢官方商品網站」FELISSIMO／MEFILAS（Direction：原田大地、Design：大藤晃司、Programing：川上直毅）／https://www.felissimo.co.jp/doraemon

▌08　踏實值得信賴的設計
01 「株式會社近畿地方創生中心公司網站」株式會社近畿地方創生中心／ACCORDER株式會社（Web Directio：菅原浩之、Art Direction：有坂慧、Web Design：井波日向子、Account：箱田智士、Coding：安原佳孝）／https://kc-center.co.jp
02 「WORK STYLING」三井不動產株式會社／https://mf.workstyling.jp
03 「ENJIN Corporate site」ENJIN／Ryosuke Tomita（B&H）／https://www.y-enjin.co.jp
04 「株式會社MEIHOU公司網站」株式會社MEIHOU／菊岡未希子（Garden Eight）・本間宣光（Garden Eight）https://www.meihou-ac.co.jp
05 「窪田塗裝工業公司網站」窪田塗裝工業／松並拓仁（Will Style Inc.）／https://www.kubota-paint.jp

▌09　古典高雅的設計
01 https://operahouse.od.ua/
02 http://www.t-museum.jp/
03 「bar hotel箱根香山官方網站」S.H HOLDINGS., LTD.／CreativeDirection：yukiyo ota（S.H HOLDINGS., LTD.）、Art Direction：yoshio nakada（terminal Inc.）、Design：chihiro wakai（terminal Inc.）／https://www.barhotel.com
04 「暖簾 中村公司網站」中村有限會社／Agency：Studio KOAA inc.（Direction：Koichi Okazaki、Media Engineer：Sae Nagaosa）、Birdman Inc.（Creative Direction：Takayuki Nagai、Direction：Hidetoshi Takeyama、Art Direction：Junya Hoshikawa、Design：Shoya Ozawa、Technical Direction：Shudai Matsumoto、Front-end Engineer：Kana Fujisaki、Kyohei Yamano、Keita Tashiro、Photo：Kanta Takeuchi、Video Editing：Shota Nishimaki、Project Management：Ayami Maeda）、Back-end Engineer：Yoshihiro Isago（Ax4）、Music Production：Takuma Moriya（a-dot）、Sound Design：Fumiya Enuma／https://nakamura-inc.jp
05 「The Okura Tokyo」Okura Tokyo飯店株式會社／mount inc.（Executive Creative Direction：尹俊昊、Creative Direction＋Art Direction＋Planning：林英和、Technical Direction：梅津岳城、Information Architecture＋Assistant：叶野菖、Design：常程、Project Management：吉田耕、Assistant：蘆內晴香、Chen Yu-Shen）、D.FY Tokyo（Design：Saet-byeol Lee・Jiyei Shin・Mare Sawamura）、Development：森崎健二／https://theokuratokyo.jp

▌10　日本和風設計
01 「小山弓具公司網站」小山弓具株式會社／highlights.inc.・MEETING Inc.・snipe inc.／https://koyama-kyugu.co.jp
02 「赤坂柿山」赤坂柿山株式會社／Art Diection＋Design：前川朋德（Hd LAB inc.）、Photo：寺澤有雅（ARIGA pictures, Inc.）、Prop Styling：大星道代／https://www.kakiyama.com
03 「TSUGUMO」黑川溫泉觀光旅館協同租合／Art Diection：田村祥宏（EXIT　FILM inc.）、Art Direction＋Design：鈴木大輔（DOTMARKS）、Front-end Engineer：橘香代子、Editing＋Writing：友光DANGO（Huuuu株式會社）、Photo：相川鍵一、Ilustration：大津萌乃、Project Management：寺井彩、福司伊織（EXIT FILM inc.）／https://tsugumo.jp
04 「菱岩」菱岩／大工原實里（Garden Eight）／https://hishiiwa.com
05 「佐嘉平川屋品牌網站」平川食品工業有限會社／Creative Direction：堅田佳一（中川政七商店／KATATA YOSHIHITO DESIGN）、Art Direction＋Web Design：中野浩明（THREEInc）. Development：島倉衛（ProntoNet Inc.）／ https://saga-hirakawaya.jp/brand

▌11　適合兒童的設計
01 「Mogushihoi Nursery School公司網站」社會福祉法人 共愛會幼保連攜型認證Mogushihoi Nursery School／安藤曜子（MONBRAN株式會社https://mont.jp）／http://mogushi.jp
02 「東京Zoovie」東京動物園協會／Direction：馬淵直人・中村彩乃（ZIZO）、Art Direction：前川慎司（ZIZO DESIGN）、Design＋Illustration：野尻雄太、Front-End Engineer：Jocelyn Lecamus（ZIZO DESIGN）／https://www.tokyo-zoo.net/zoovie
03 「越智齒科昭和町醫院網站」越智齒科昭和町醫院／M-hand株式會社／https://ochi-dentalclinic.com
04 「妖怪PEEK」sense of wonder／Design＋Coding：YURURI設計事務所、Text：中村佐由利、Photo：楠聖子／https://yokai-peek.com
05 「Morikuma堂」Morikuma堂／YURURI設計事務所／https://morikumado.com

▌12　女性化的設計
01 「OPERA」Imjy株式會社／菊岡未希子（Garden Eight）、利倉健太（Garden Eight）／https://www.opera-net.jp
02 「MIKIYA株式會社品牌網站」MIKIYA株式會社／ACCORDER株式會社（Creation市山光一、Account：佐藤宏樹）／https://mikiya-bag.co.jp
04 「mahae官方網站」mahae／宮谷俊祐、中西愛海、米田愛（T-Brain株式會社）https://www.mhe.info
05 「OPERA -Romantic Edgy」Imjy株式會社／菊岡未希子（Garden Eight）、本間宣光（Garden Eight）／https://www.opera-net.jp/special/2019sep

▌13　男性化的設計
01 「DeNA Athletics Elite」DeNA Co., Ltd.／Hot-Factory.,LTD（Direction＋Design＋Photo Direction：西長正輝）／https://athletics.dena.com
02 「新運輸公司網站」新運輸株式會社／龜山真櫻（MONBRAN株式會社https://mont.jp）／http://arat8unyu.co.jp/
03 「TORQUE Style」京瓷株式會社／RaNa extractive, inc.〔RANA UNITED集團〕（Art Direction：秋山洋、Design：島田燎）／https://torque-style.jp

06 紫色基調的配色

01 「manebi株式會社公司網站」manebi株式會社／MIMIGURI株式會社（Art Direction＋Design;Engineer：永井大輔、Direction：矢口泰介）https://manebi.co.jp
02 「＋Jam株式會社網站」＋Jam株式會社／名塚麻貴（＋Jam株式會社）／https://plusjam.jp
03 https://www.pluto.app/
04 「BitStar公司網站」BitStar株式會社／鈴木慶太朗、宮本浩規、宮坂亞里沙（SHIFTBRAIN Inc.）／https://corp.bitstar.tokyo
05 「花見2020」Celldivision株式會社／三宅舞（Celldivision株式會社）／https://www.celldivision.jp/hanami2020

07 藍色基調的配色

01 「MOL Techno-Trade, Ltd.公司網站」MOL Techno-Trade, Ltd.／奧田峰夫（Will Style Inc.）／https://www.motech.co.jp
02 「Okakin株式會社公司網站」Okakin株式會社（Art Direction：市山光一、Web Design＋Illustration：井波日向子、Account：佐藤宏樹、Coding：安原佳孝）／http://www.okakin.com
03 「ARCHITEKTON-the villa Tennoji-」ARCHITEKTON／德田優一（UNDERLINE）／https://architekton-villa.jp
04 「NTT Data MSE招募網站」NTT Data MSE／M-hand株式會社／http://nttd-mse.com/recruit
05 「共進精機」共進精機株式会社／cell interactive株式會社／https://www.kyoshin-ksk.co.jp

08 綠色基調的配色

01 「Kokumin Kyosai co-op網站」全國勞動者共濟生活協同組合連合會／Birdman Inc.（Creative Direction＋Copywriting：Keita Makino、Creative Direction：Takayuki Nagai、Direction：Kanta Takeuchi、Art Direction：Gabriel Shiguemoto、Design：Kenichiro Tanaka、CG＋Motion Design：Yuta Yamada、Ei Kou、Mizuki Sato、Ryota Asano、Makoto Naruse、Shota Nishimaki、Production：Takuma Moriya、Project Management：Ayaka Nagatomo、Account Executive：Tsubasa Onogawa）、Tohjak inc.（CG & Motion Design：Kunio Moteki、Yuko Yamada、Yuichi Kuwamori、Takana Ioka、Naruhisa Nakajima、Mitsuki Yoshida）、IMAGICA Lab.（Online Editing：Ryotaro Yasaka、Sound：Kiyoharu Matsuzaki）、Music：Ryo Nagano、Narration：Mari Yamaya／https://www.zenrosai.coop/next
02 「Linkage公司網站」Linkage／Editing＋Direction：BAKERU、Web Design＋Illustration＋Coding：MABATAKI／https://linkage-inc.co.jp
03 「témamori」Grandblue／MEFILAS（Direction：藤原明廣、Design：神杉遙介、Programing：川上直毅）／https://temamori.com
04 「生活 工作 市原」Ichihara Life and Work commission／Production＋Direction：小川起生、小沼由衣（OPEN ROAD合同會社）、Direction＋Design（Web＋Logo）＋Production：藤原達（Shinayaka Design.）、Photo：本永創太／https://lifework-ichihaa.com
05 「U Foods株式會社公司網站」U Foods株式會社／Design：Spicato株式會社、Photo：田中將平／https://ufoods.co.jp

09 褐色基調的配色

01 「岡山樂器與玩具製作 -mori-no-oto」mori-no-oto／Design＋Movie＋Photo：鈴木人詩（ADRITIC）、Coding＋WordPress：吉永大（ADRIATIC）／https://mori-no-oto.com
02 「fortune台灣蜂蜜蛋糕網站」&EARL GREY／Art Direction：古川智基（SAFAR Iinc.）、Design：北川實理奈（SAFARI inc.）、Coding：歸山IDUMI、Movie：金成基、Photo：關愉宇太／http://www.and-earlgrey.jp/fortune
03 「Kawazen Leather公司網站」川善商店株式會社／Art Direction：yoshio nakada（terminal Inc.）、Design：chihiro

wakai（terminal Inc.）／https://kawazen.co.jp
04 「日本第一家蘑菇料理專賣店「MUSHROOM TOKYO」」MUSHROOM TOKYO／Design：廣戶勇樹（益田工房）、Direction：高田信宏／https://mushoomtokyo.com
05 「PETARI」株式會社G.M.P.／Creative Direction＋Art Direction＋Design：山川立真（SHEEP DESIGN Inc.）、Photo：田岡宏明、Styling：吉村結生／https://petari.jp

10 白色或灰色基調的配色

01 「KARIMOKU CAT」KARIMOKU家具株式會社／大工原實里（Garden Eight）／https://karimoku-cat.jp
02 「旅行喫茶官方網站」旅行喫茶株式會社／WATANABEMIKI（walnut）／https://tabisurukissa.com
03 「besso」Nostalgic company／Art Direction：室谷KAORI、新山道廣（TSUGI）、Design（Logo＋Sign＋Web）：室谷KAORI（TSUGI）、Coding：渡利祥太（KEAN）、Illustration：山本ICHIGO、Project Management＋Writing：角舞子、Photo：TORUTOCO／https://besso-katayamazu.com
04 「永井興產株式會社公司網站」永井興產株式會社／松並拓仁（Will Style Inc.）／https://nagai-japan.co.jp
05 「JEANASIS MEDIA」ADASTRIA株式會社／菊岡未希子（Garden Eight）／https://www.dot-st.com/cp/jeanasis/jeanasis_media

11 黑色基調的配色

01 「FIL-SUMI LIMITED」FIL／本間宣光（Garden Eight）／https://sumi.fillinglife.co
02 https://www.ivantoma.com/
03 「aircord株式會社公司網站」aircord株式會社／利倉健太（Garden Eight）／https://www.aircord.co.jp
04 「e-bike「KUROAD」」OpenStreet株式會社／Studio Details（Executive Creative Direction：服部厚文、Direction：北川Pahyan）、Art Direction＋Design：野田一輝（UNIEL ltd.）、Copywriting：長谷川哲士（Copywriter株式會社）、Front-end Development＋Interaction Design：代島昌幸（Calmhectic inc.）／https://kuroad.com
05 「ON CO.LTD.公司網站」ON CO.LTD.／Creative Direction：鶴本悟之（ON CO.LTD.）、Art Direction：田淵將吾、Design：大谷真以（ON CO.LTD.）、Front-end Development＋Back-end Engineer：高橋智也（Orunica Inc.）、Photo：Akito Mori、Illustration：Shiho So、Animation：Hiromu Oka／https://zoccon.me

12 按照色調決定配色

01 「Hibarigaoka Kodomo Clinic網站」Hibarigaoka Kodomo Clinic／北川FUKUMI、須藤良太、森野唯、石塚也、佐藤夏希（Gear8株式會社）／https://hibari-child.com
02 「Heart Driven Fund」Akatsuki Inc.／Executive Creative Direction：岡村忠征（art&SCIENCE Inc.）／https://hdf.vc
03 「Eat, Play, Sleep inc.公司網站」Eat, Play, Sleep inc.／Design（Logo）：小林誠太、Ilustration：高石瑞希、Design（Web）：山本洋平、Implementation：oikaze inc.／https://eat-play-sleep.org
04 「TEINEI購物網」TEINEI電子商務／minamo株式會社／https://www.teinei.co.jp
05 「九谷燒藝術祭KUTANIsM 2021」KUTANism執行委員會／Ethica inc、Moog LLC.／https://kutanism.com
06 「Cheese colon by BAKE CHEESE TART」BAKE INC.／Art Direction：加藤七實（BAKE INC.）、Site Direction：小野澤慶（BAKE INC.）、Design：田中研一（Super Crowds inc.）、Front-end Engineer：隅野美（Super Crowds inc.）／https://cheecolo.com

02「KATT履歷網站」KATT inc./石川YASUHITO/http://katt.co.jp

03「santeFX」參天製株式會社/mountinc.（Art Direction＋Planning＋Design：林英和、Technical Direction＋Development：梅津岳城、DesignAssistnce＋Movie Editing：葛西聰、Design Assistance：常程、Information Architecture＋Project Management：叶野菖）/https://www.santen.co.jp/ja/healthcare/eye/products/otc/sante_fx

04「若林佛具製所履歷網站」若林佛製作所株式會社/細見茂樹（neat and tidy）/https://www.wakabayashi.co.jp/project/hitotoki

05「猿倉山啤酒釀造所「RYDEEN BEER」品牌網站」八海醸造株式會社/Direction：江邊和彰（CONCET株式會社）、Art Direction：本間有未（CONCET株式會社）/http://www.rydeenbeer.jp

▍04　雙欄式排版

01「AMACO品牌網站」西利株式會社/bankto LLC.・島崎慎也/https://www.nishiri.co.jp/amaco

02「Go inc.公司網站」The Breakthrough Company GO／BIRDMAN（Direction：Kei Sato、Art Direction：Junya Hoshikawa、Design：Shoya Ozawa、Technical Direction：Yosuke Fujimoto、Front-end Engineer：Kyohei Yamano、Shudai Matsumoto、Kana Fujisaki、Back-end Engineer：Masanori Nagamura、Project Management：Ayami Maeda）/https://goinc.co.jp

03「夏季限定美髮電棒品牌網站」株式會社I-ne（https://i-ne.co.jp）/株式會社I-ne（Art Direction：宮田政子、Directin：榎田里菜、Design：井上敦貴、Coding：大和隆之）/https://salonia.jp/limited/summer

04「Serta」Dream Bed株式會社/mountinc（Web Direction：尹俊昊、Direction＋Information Architecture＋Project management：叶野菖、Art Direction＋Design：林英和、Technical Direction：梅津岳城、Design：Andreas Bryant Wutuh）、Deveiopment：田島真悟（Lucky Brothers＆co.）/https://www.serta-japan.jp

05「minico 最喜歡紙張與印刷的店主，獻上會感到雀躍的紙類雜貨」minico/栗林拓海/http://minico.handmade.jp

▍05　多欄式排版

01「VICO株式會社公司網站」VICO株式會社/奧田峰夫（Will Style Inc.）/https://vico-co.jp

02「MIYASHITAPARK」三井不動產株式會社/Agency：讀賣廣告社株式會社、讀廣CROSSCOM株式會社、Production：1→0, Inc.、highlights inc./https://www.miyashita-park.tokyo

03「REMIND／公司網站」REMIND株式會社/TOTOTO、KOHIMOTO inc./https://www.remind.co.jp

04「樂藝工房-RAKUGEIKOUBO」樂藝工房有限會社/Directin Shingo YAMASAKI、Photo：Masahiro MACHIDA、Logomark＋Web Design：Saki MAESHIBA（MABATAKI.inc.）、Web Coding：Tomomi ISHIKAWA（MABATAKI.inc.）/https://rakugei.jp

05「KURASHITO」KURASHITO株式會社/UNIEL ltd.（野田一輝、服部真穗）、LIG INC.（高遠和也）、宮腰麻知子/https://kurashito.co.jp

▍06　全螢幕式排版

01「CG by katachi ap」katachi ap株式會社/DELAUAY/http://kenchiku-cg.com

02「烤雞與葡萄酒 -源- MOTO」DESIGN-LINKS株式會社/Art Direction：yoshio nakada（terminal Inc.）、Designer：marie endo（terminal Inc.）/http://izakaya-moto.jp

03「Yamauchi No.10 Family Office」Yamauchi No.10 Family Offce/mount inc.（Creative Direction：尹俊昊、Art Direction＋Planning＋Design：米道昌弘、Animation＋Design：Andreas Bryant Wutuh、Technical Direction＋Planing＋Development：梅

津岳城、Project Management：吉田耕、柿崎葆）/https://y-n10.com

04「ECO BLADE」ECO BLADE株式會社/cell interactive株式會社/https://www.eco-blade.co.jp

05「LIGHT is TIME」CITIZEN／homunculus Inc./https://citizen.jp/lightistime/index.html

06「P.I.C.S.公司網站」P.I.C.S.／homunculus Inc.、代島昌幸/https://www.pics.tokyo

▍07　跳脫網格的排版

01「hueLe Museum｜hueLe博物館」株式會社TSI/INFOCUS（Direction：Atsushi Kaneishi、Design：Miho Nagatsuka、Front-end Engineer：Hiroyuki Goto、Project Management：Keita Yamamoto、Assistant：Wang Shuqian）/https://www.huelemuseum.com

02 https://framyfashion.webflow.io/

03「沒有鯛魚的鯛魚燒店OYOGE」OYOGE／Art Direction：犬飼崇（NEWTOWN）、Design：松下真由美、Image Direction：shuntaro（bird and insect）、Photo：KAN（bird and insect）、Retouch：Akko Noguchi（bird and insect）/https://oyogetaiyaki.com

04「澀谷 和食割烹YAMABOUSHI網站」澀谷和食割烹YAMABOUSHI／石川和久（encreate株式會社）/https://yamaboushi.tokyo

05「涼風庭苑公司網站」涼風庭苑／M-hand株式會社/https://suzu-kaze.jp

▍08　自由排版

01「魔法部」FELISSIMO／MEFILAS（Direction：原田大地、Design：神杉遙介、Programming：金納達彌）/https://felissimo.co.jp/mahoubu

03「創立70週年記念特設網站」日本生協連/朝日廣告社、PYRAMID FILM QUADRA INC.、Illustration：奧downand彦/https://jccu.coop/70th

04「BAKE Corporate Site」BAKE INC./BAKE INC.（Art Direction：YUMIKO KAKIZAKI、Direction：KEI ONOZAWA）、Art Direction＋UI Design：YASUNORI KADOKURA、Direction＋UX Design：SOU NAGAI、Production：JUN KAWASHIMA（TENT）、Ground（Technical Direction＋Front-end Engineering：TORU KANAZAWA、Front-end Engineer：YURINA SUZUKI、DAICHI KATO）/https://bake-jp.com

05「toridori Corporate Site」toridori Inc./PARK（Creative Direction＋Production：CREATIVE DIRECTION：TAKURO MIYOSHI、Creative Direction＋Copywriting：DAISUKE TAMURA、Copywriting：SHIORI UMIMOTO）、TWOTONE（Art Direction＋UI Design：YASUNORI KADOKURA、Direction＋UX Design：SOU NAGAI、UI Design：TAECHIBA、NOZOMI MONNA、YUKIKO IWASAKI、Motion Design：EITO TAKAHASHI、Illustration：TAKUTO KATAYAMA）、Front-end Engineer：SHINGO TAJIMA（LUCKY BROTHERS & CO.）/https://toridori.co.jp

▍COLUMN　排版時應顧及的4大法則

接近「SAVA!STORE」TSUGI／Art Direction：寺田千夏（TSUGI）、Design：室谷KAORI（TSUGI）、Coding：渡利祥太（KEAN）、Photo：荻野勤（Tomart -Photo Works-）/https://savastore.jp

整齊「慶應義塾大學FinTEK中心」慶應義塾大學經濟系/Agency：株式會社電通、Production：MASKMAN Inc.・highlights inc./http://fintek.keio.ac.jp

重複「KERUN」KERUN DESIGN OFFICE／Design：尾花大輔、Front-end Engineer：松田翔伍/https://kerun-design.com

對比「Bruna bonbon」IDES株式會社/cell interactive株式會社/https://www.idesnet.co.jp/brunabonbon

PART 5 用到素材、字型、程式的設計

▌01　以照片為主的設計

01　「LID TAILOR品牌網站」LIDTAILOR／石川YASUHITO／https://lidtailor.com

02　「MIKIYA TAKIMOTO」瀧本幹也攝影事務所／mount inc.（Planning＋Creative Direction＋Art Direction：尹俊昊、Technical Direction＋Development：梅津岳城、Design：尹俊昊、吉田結、Production＋Project Management：吉田耕、芹澤千尋）／https://mikiyatakimoto.com

03　「AMACOCAFE特設網站」西利株式會社／bankto LLC.、島崎慎也／https://www.nishiri.co.jp／amaco-cafe

04　「積奏奶油夾心餅乾官方線上購物」積奏／Design：尾花大輔、Front-end Engineer：藤原慎也／https://seki-sou.com

05　「SUPPOSE DESIGN OFFICE」SUPPOSE DESIGN OFFICE／mount inc.（Creative Direction＋Art Direction＋Design：尹俊昊、Technical Direction＋Development：梅津岳城、Planing：芹深千尋、Project Management：吉田耕、Design Assistant：吉田結、米道昌弘、Chen Yu-Shen）／https://suppose.jp

▌02　使用去背照片的設計

01　「Graphic marker ABT特別網站」蜻蜓鉛筆株式會社／岩瀬美帆子（CREATPS Inc. https://www.creatps.com）／https://www.tombow.com/sp/abt/products/water-based

02　「Cuccolo Cafe」food story planning lab合同會社／澤山亞希子、佐藤久留未（Kom Design Lab株式會社）／http://www.cucciolo-cafe.com

03　「KYOTO KOMAMEHAN KOMAMEHAN」豆富本舖株式會社／https://komamehan.jp

04　「S&B CRAFT STYLE」S&B Foods／RIDE MEDIA&DESIGN株式會社／https://www.sfods.co.jp/craftstyle

05　「開始做豆乳冰了。」丸三愛株式會社／un-T factory!（Art Direction：轟最之、Design：貝塚）／https://www.marusanai.co.jp/tonyu-ice

▌03　以紋理質感為主的設計

01　「Patisserie GINNMORI」銀森公司／DENTSU INC.（Creative Direction：鹿子木寛、Art Direction：KUBOTAEMI、Copywriting：島森奈津子、Account Executive：松山洪文、峰岸惇）、Graphic Design：SHIOTANI SAYAKA、高木一矢、amana inc.（Photo：山崎彩央、Photo Production：錦木稔、Retouch首藤智惠）、Prop Styling：永井梨佳、Interaction Direction＋Web Design：田淵將吾、Web Design：中川美香（AID-DCC Inc.）、Front-end Development＋Back-end Engineer：高橋智也（Orunica Inc.）／https://ginnmori.info/patisserie

02　「camp＋iizuna」Silverbacks Principal Inc.／Cellinteractive co., ltd.／https://camplus.camp

03　「神宗 官網」神宗株式會社／UNIONNET Inc.（佐藤隆敏、佐佐木可奈、宮下大、山尾拓朗）／https:// kansou.co.jp

04　「SANSAN保育園」Angel有限會社／Design Firm：PREO Inc.／https://sansan-nursery.com

05　「Curry World網站」Ｂ＆Ｐ株式會社／水野晶仁、佐藤朝香、森野唯、須藤良太（Gear8株式會社）／https://www.curry-world.com

▌04　使用裝飾的設計

01　「御濠端幼稚園」坂井SATOMI（AmotDesign）／https://ohoribata.com

02　「喵賀卡2022」GREETING WORKS／MEFILAS（Production：原田大地、Direction：福濱伸一郎、Design：大藤晃司）、Programing：村上誠（Caramel）／https://nenga.aisatsujo.jp/lp/nekobu

03　「179 RELATIONS媒體網站」NPO法人ezorock／北川FUKUMI（Gear8株式會社／https://179relations.net

04　「熱川香蕉鱷魚園」熱川香蕉鱷魚株式會社／Direction＋Web Design＋Production：藤原（Shinayaka Design.）、Photo：江森丈晃／http://bananawani.jp

05　「福岡醫健・運動職業學校　健康＆美容」福岡醫健・運動職業學校／UNIONNET Inc.（平田希、伊勢侑紀、宮本楓）／https://www.iken.ac.jp/girls

▌05　藉插圖營造親切感的設計

01　「橫田農場」橫田農場有限會社／三宅舞（Celldivision株式會社）／https://yokotanojo.co.jp

02　「和仁農園」和仁農園／Design：尾花大輔、Front-EedEniner：藤原慎也／http://wani-nouen.com

03　「KUMABUN身心科診所網站」KUMABUN身心科診所／Planning＋Production：BREST株式會社、Project Management：笹木右太、Art Direction＋Design：杉本明希惠、Copywriting：吉村亞紗子、Illustration：引野晶代（URAMABUTA）／https://www.kumabunclinic.com

04　「改變世界!?可再生能源」Japan Renewable Energy Corp.／Design＋Illustration：川野沙和、小林菜摘（Beeworks Co., Ltd）／https://energy.jre.co.jp

05　「營養日、營養週2021」（公社）日本營養士會／Art direction yoshio nakada（terminal Inc.）、Design：takuya shiomi（terminal Inc.）／https://www.nutas.jp/84

▌06　善用字體排印學的設計

01　「AG&K公司網站」AG&K株式會社／N有限會社（Art Direction：西宮範昭、Web Direction：平田和廣、Design：服部宏輝、砂田幸代、Engineer：谷口未來）／https://ag-and-k.com

02　「groxi株式會社 公司網站」groxi株式會社／MIMIGURI株式會社（Art Direction＋Design：吉田直記、Consulting：吉田稔、Copywriting：大久保潤也、Engineer：遠藤雅俊）／https://groxi.jp

03　「ONIGUILI網站」ONIGUILI／西村沙羊子／https://www.oniguili.jp

04　「A SLICE／測試網站」AMAL FLAG ESTATE株式會社／TOTOTO、青木勇太／http://www.aslice.jp

05　「katakata branding 品牌網站」MIMIGURI株式會社／MIMIGURI株式會社（Art Direction＋Design：今市達也、永井大輔、Engineer：永井大輔）／https://katakata.don-guri.com/branding

▌07　有效運用影片的設計

01　「NIPPONIA 小管 源流之村」EDGE CO.LTD／Diection Design＋Editing & Grading＋Programming：奧田章智（tha ltd.）、Video＋Grading：笹木隆幸（WHACK）、Photo：袴田和彥、Branding：巽奈緒子／https://nipponia-kosuge.jp

02　「Konica Minolta Planetarium」Konica Minolta Planetarium Co., LTD／Cellinteractive co., ltd.／https://planetarium.konicaminolta.jp

03　「jitto」jitto／mount inc.（Creative Direction：尹俊昊、Planning＋Art Direction＋Design：米道昌弘、Assistant：Chen Yu-Shen、Technical Direction＋Development：梅津岳城、Project Management：吉田耕、叶野菖／https://jitto.jp

04　「HERO®線上待客工具」transcosmos inc.／IN FOCUS（Web Direction：Atsushi Kaneishi、Project Management：Keita Yamamoto、Design：Atsushi Kaneishi、Takenobu Suzuka、Technical Direction：Junichi Tomuro、Photo Direction＋Writing：Yohsuke Watanabe）、Programming：CREBAR FLAVOR.／https://usehero.jp

05　「The Okura Tokyo Wedding」大倉飯店株式會社／mount inc.（Executive Creative Direction：尹俊昊、Creative Direction＋Art Direction＋Planning：林英和、Technical Direction：梅津岳城、Information Architecture：叶野菖、Project Management：叶野菖、吉田耕）、Design：D.FY Tokyo（Sae-byeol Lee、Mare Sawamura）、Development：森崎健二（NEWWWARD inc.）／https://theokuratokyo.jp/wedding

06 鮮豔漸層

01 「mint.」mint／Design：割石裕太（OH）、Engineer：塚口祐司（RAYM DESIGN LLC.）／https://mint-vc.com

02 「31VENTURES」三井不動產株式會社／Planning：Story Design house株式會社、Art Direction＋Design：ICHIGOU株式會社／https://www.31ventures.jp

03 「CRAZY公司網站」株式會社CRAZY／SONICJAM／https://www.crazy.co.jp

04 https://www.lpslyon.fr/

05 「TSM 4年制 特設網站」Tokyo School of Music and Dance College／UNIONNET Inc.（平田希、佐佐木可奈、高橋侑子／https://www.tsm.ac.jp/course/super-entertainment

07 手寫風字型

01 「Glossom」Glossom株式會社／Ryosuke Tomita（B＆H）／https://www.glossom.co.jp

02 「能登高留學 在世界農業遺產町學習」能登町役場 地方振興課 地方戰略推廣室 能高校魅力化專案／辻野 實（SCARAMANGA株式會社）／https://notoko-ryugaku.com

03 「SHINE CO., LTD.公司網站」SHINE CO., LTD.／M-hand株式會社／https://shine-gr.co.jp

04 「enjin'跑步隊網站」enjin'跑步隊／西開地平／https://enjin-dash.com

05 「ESTYLE株式會社」ESTYLE／Hidetoshi Hara（Sunny.）／https://estyle-inc.jp

08 流體形狀

01 「Roots株式會社」Roots株式會社／Diectin＋web Design＋Production：藤原速（Shinayaka Design.）、Ilustration：NAGANOMAMI／https://rts.tokyo

02 「NISANKAI官方網站」ondesign partners株式會社／Art Direction：yoshio nakada（terminal Inc.）、Design：marie endo（terminal Inc.）／http://nisankai.yokohama

03 http://www.iaragrinspun.com/

04 「宗教法人 善稱寺網站」宗教法人 善稱寺／Design、Photo：清水ITSUKO／https://zensho-ji.com

05 「NUANCE LAB.美妝D2C支援平台」TRICLE.LLC／terminal Inc.（Art Direction：yoshio nakada、Design：marie endo）／https://nuance-lab.tokyo

09 等距視角插圖

01 「辻・本鄉 稅理士法人 招募網站」辻・本鄉 稅理士法人／M-hand株式會社／https://www.ht-tax.or.jp/recruit

02 「Auto-ID Frontier株式會社」Auto-ID Frontier株式會社／UNIONNET Inc.（住友正人、伊勢侑紀、宮本楓、板垣佑大郎／http://www.id-frontier.jp

03 「TSUNAGARU科學研究所株式會社公司網站」TSUNAGARU科學研究所株式會社／GP online株式會社（Mizuho Shukuin、Yasuhito Udaka、Ayano Mitsumori）／https://tsunaken.co.jp

04 「DRIVE LINE株式會社公司網站」DRIVE LINE株式會社／M-hand株式會社／https://driveline.jp

05 「Zillion公司網站」Zillion株式會社／Design：鈴木賢（有限會社ULTRAWORKS）／https://www.zillion.co.jp

10 復古時尚

01 https://www.vogue.es/micros/tendencias-moda-anos-80/

02 「Future Mates "Stay Home Project"」Future Mates／Production：highlights inc.、Illustration：並河泰平、Sanremo、Shiho So、KATO TOMOKA、電Q、mame／http://www.future-mates.com

03 「Droptokyo線上雜誌」Weekday株式會社／Production＋Design：土田AYUMI、Front-end Development：田淵將吾、Back-end Development：松田敏史（RELISHABLE）／https://droptokyo.com

04 「New北九州City」北九州市／highlights inc.、CINRA, Inc.、Thinka Studio inc.、ajsai／https://new-kitakyushu-city.com

05 「Central67履歷網站」Central67 ltd.／石川YASUHITO／https://www.central67.jp

11 響應式網頁設計

01 「Tagpic」Tagpic株式會社／Ryosuke Tomita（B＆H）／https://tagpic.jp

02 「HOSHINOYA」星野度假村株式會社／mount inc.（Creative Direction＋Art Direction：尹俊昊、Production：吉田耕、Design：吉田結、Project Management Assistant：芹澤千尋、Lead Design：米道昌弘）、Technical Direction＋HTML Coding＋CMS Development：岡部健二／https://hoshinoya.com

03 「Surround株式會社」Surround株式會社／https://www.surround.co.jp

04 「日能研關西株式會社招募網站」日能研關西株式會社／奧田峰夫（Will Style Inc.）／https://recruit-nichinoken-kansai.jp

05 「Cacco」Cacco株式會社／Ryosuke Tomita（B＆H）／https://cacco.co.jp

12 網頁字型

01 「川久博物館宣傳網站」Karakami HOTELS＆RESORTS株式會社／Web Design＋Interaction Direction：田淵將吾、Photo：高橋一生、Logo Design：田中堅大／https://www.museum-kawakyu.jp

02 「Marumarumaru Mori專案網站」宮城縣丸森町／RaNa extractive.inc.〔RANA UNITED集團〕（Creative Direction＋Art Direction：秋山洋）／https://marumarumarumori.jp

03 「中村製箔所」中村製箔所／新田菜美子（NET WORLD株式會社）／https://nakamura-seihakusho.co.jp

04 「Sketch BOX設計事務所公司網站」Sketch BOX設計事務所／Design：本田MAMI、太田SAYAKA（inemuri）、Front-end Engineer：齊藤京之介（arris）、Photo：HAMADA ATSUMI（Rim-Rim）／https://sketchbox.jp

參考文獻

- 大森裕二、中山司、濱田信義、Far, Inc.（2005）《色彩設計範本（色彩デザイン見本帳）》MdN Books
- 武川KAORI（2007）《色彩力PANTONE（R）從色彩出發的配色指引（色彩力PANTONE（R）カラーによる配色ガイド）》PIE Books
- Leatrice Eiseman、武川KAORI（2014）《色彩品味（色彩センス）》PIE International
- 大崎善治（2010）《字體排印學的基本規則 －向專家學習，一輩子不枯竭的不滅技巧－（タイポグラフィの基本ルール —プロに学ぶ、一生枯れない永久不滅テクニック—）》SB創意
- Robin Williams（1998）《The Non-Designer's Design Book（ノンデザイナーズ・デザインブック）》Mynavi株式會社

刊載素材

- HAUT DESSINS（2010）《FLOWERS～可在工作使用的花與自然素材集（FLOWERS～仕事で使える、花と自然の素材集～）》SB創意
- kd factory（2010）《LACE STYLES怦然心動的蕾絲素材集（LACE STYLESわくわくレース素材集）》SB創意
- kd factory（2011）《和風傳統紋樣素材集・雅》SB創意
- 水野久美（2011）《花與雜貨素材集』SB創意
- 岩永茉帆、若井美鈴、Asami（2016）《手繪插畫＆字體素材集（手描きイラスト＆タイポ素材集）》SB創意

執筆協力

多虧Digital Hollywood STUDIO成員、講師、學生、畢業生、鴨志田京子、石垣知穂、小島千繪、照井雄太、mica、大畠昌也、中野拓、梶山SYUU、川井真裕美、津久井智子、野間寬貴等人的協助、建議與支持。

作者介紹

Ryoko Kubota

1982年出生於廣島縣廣島市，畢業於東京女子大學心理系。
理念為「打造出令人怦然心動的物品、時間與場所」的自由創作者。

網站製作公司Coco-Factory代表，從事國內外網站統籌之餘，兼任Digital Hollywood STUDIO講師，提供線上講座、教材開發與工作坊開發等服務。

著作：
《網頁設計優質範本集（webデザイン良質見本帳）》
《會動的網頁設計創意集（動くwebデザインアイデア帳）》
《會動的網頁設計創意集-實踐篇（動くwebデザインアイデ
　　ア帳 ─ 実践編）》

官網：https://kubotaryoko.com

國家圖書館出版品預行編目資料

版面研究所⑥網頁版面學：429個網頁設計要領，創
造友善易用的版面 (429個國際頂尖網站，QRCODE
隨掃隨參考)/Ryoko Kubota 著；黃筱涵譯 . -- 臺北
市 : 三采文化股份有限公司 , 2024.1
　　面；　　公分 . -- (創意家；46)
ISBN 978-626-358-252-1(平裝)

1.CST: 版面設計　　2.CST: 網頁設計

964　　　　　　　　　　　　112019708

suncolor
三采文化

創意家 46

版面研究所⑥ 網頁版面學

429個網頁設計要領，創造友善易用的版面
（429個國際頂尖網站，QRCODE隨掃隨參考）

作者｜Ryoko Kubota　　譯者｜黃筱涵

編輯一部 總編輯｜郭玫禎　　主編｜鄭雅芳　　美術主編｜藍秀婷

封面設計｜莊馥如　　內頁排版｜郭麗瑜　　版權協理｜劉契妙

發行人｜張輝明　　總編輯長｜曾雅青　　發行所｜三采文化股份有限公司
地址｜台北市內湖區瑞光路 513 巷 33 號 8 樓
傳訊｜TEL: (02) 8797-1234　FAX: (02) 8797-1688　網址｜www.suncolor.com.tw
郵政劃撥｜帳號：14319060　戶名：三采文化股份有限公司
本版發行｜2024 年 1 月 26 日　定價｜NT$650

WEB DESIGN RYOSHITSU MIHONCHO "DAI 2 HAN"
MOKUTEKIBETSU NI SAGASETE SUGU NI TSUKAERU IDEA SHU
Copyright © 2022 Ryoko Kubota
Original Japanese edition published in 2022 by SB Creative Corp.
Chinese translation rights in complex characters arranged with SB Creative Corp., Tokyo
through Japan UNI Agency, Inc., Tokyo